베이징 도큐멘트

베이징으로 간
10인의 크리에이티브를
기록하다

김선미 지음

일러두기
도서명과 일간지명, 잡지명은《 》로, 전시회, 영화명, 곡명, 논문 제목, 그림 제목,
방송 프로그램은〈 〉으로 표기했습니다.

Beijing Document

베이징으로 간
10인의 크리에이티브를
기록하다

베이징 도큐멘트

김선미 지음

지콜론북

Contents

넓고 광활한 베이징에서
도시, 국가의 프레임을 넘나드는
크리에이티브를 만나다

'중국'이라는 단어에서 느껴지는 선입견은 힘이 세다. 물론 사람마다 다른 경험과 인식의 틀을 가지고 있겠지만 적어도 대한민국의 근현대사 속에서 중국은 어색하고 불편한 존재임은 분명했다. 우리의 독립운동에 중국이 어떻게 조력했는지를 배우기보다는 분단의 현실 속 다른 정치적 이데올로기를 가진 경계 대상으로 교육받아온 것도 사실이다. 어찌 보면 우리는 중국을 흥미롭게 바라볼 계기를 처음부터 박탈당해 왔는지도 모른다.

2008년 5월, 그러니까 지금으로부터 10년 전 프로젝트 진행 차 처음으로 베이징이라는 도시에 발을 디뎠을 때 내 모든 촉수는 '방어'와 '경계'에 맞춰져 있었다. 여행은커녕 일이 끝나면 서둘러 서울로 돌아갈 채비를 하는 데 바빴다. 하지만 프로젝트는 매년 이어졌고 내 여권에는 빨간색 중국 출입국 도장이 빼곡히 채워졌다. 그렇게 1년의 약 절반가량 베이징과 상하이에서 보내는 시간이 계속되었고 나는 피상적인 선입견을 거두고 내 방식대로 중국을 바라봐야 할 필요성을 느꼈다. 이것은 내 삶의 질을 좌우하는 문제였다. 그렇지 않고서는 그 잦은 중국행이 너무 고단했기 때문이다.

그때부터 나는 이 도시가 품고 있는 크리에이티브의 증거와 가능성을 추적하기 시작했다. 그리고 전혀 예상하지 않았던 증거들을 거리에서, 예술에서, 사람들에게서 발견했다. 그러니까 이 책은 중국, 베이징이라는 도시에 관한 내 인식 변화의 기록이자 크리에이티브를 발견해간 과정의 자취다. 그 발견의 과정에서 도시나 국가의 프레임을 넘나들며 활동하는 크리에이터들을 만났고, 그들은 흔쾌히 자신들의 내밀한 이야기를 들려줬다. 건축가, 예술가, 영화감독, 셰프에 이르기까지 열 명 모두 엄격하고 관용적인, 이

율배반적인 단어들을 품고 있는 이 도시를 선입견 없이 바라보고 사랑한 사람들이다. 이들 덕분에 빈칸투성이였던 내 종이에는 중국을 이해할 수 있는 맥락의 음절들이 채워지기 시작했다. 더불어 지난 10여 년간 베이징의 변화를 목격하며 내가 흥미롭게 바라본 지점들을 다섯 편의 칼럼으로 엮었다. 새로운 시도와 다양한 무브먼트가 계속 이어지고 있는 이 도시의 생명력을 느껴볼 수 있을 것이다.

20년을 산 사람도 정확하게 정의하기 어렵다는 넓고 광활한 대륙. 베이징의 10년을 안팎에서 지켜본 관찰자이자 이 도시의 크리에이티브를 목격한 증인으로서 나는 그저 기록할 뿐이다. 그리고 다른 관점으로 풀어낸 이 기록이 10년 전의 나처럼, 인식 저편에 중국이라는 나라를 방치해둔 누군가에게 흥미로운 계기가 되길 바란다.

마음에 남는 사람들이 많다. 길고 긴 시간을 기다려준 지콜론 출판사 식구들과 베이징을 입체적으로 바라보게 도와준 열 명의 크리에이터들에게 가장 먼저 고맙다는 인사를 건넨다. 더불어 한국인과 중국인이 어떻게 교류해야 하는지 해답을 알려준 담도꿩 부사장님, 중국을 경험하는 첫 계기를 만들어준 길호동 상무님, 성실하고 고마운 조력자 변섬월 씨, 단정하고 분명한 인물사진을 구현해준 김동욱 대표님, 이 도시를, 중국을 사랑할 수 있게 해준 조연희 팀장님, 마지막으로 길고 잦은 중국 출장과 4년 넘게 이어진 지난한 원고 집필 과정에 힘이 되어준 임영옥 여사와 양경필 디자이너에게 감사와 사랑의 마음을 전한다.

2018년 2월
베이징을 향한 또 다른 출발점에 서서
김선미

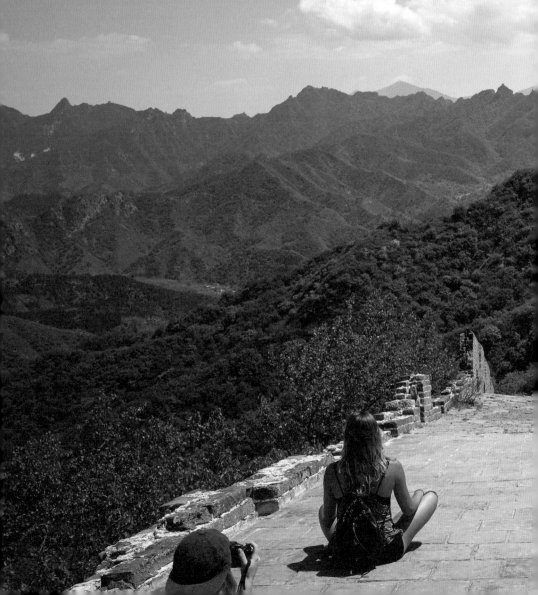

서울과 베이징의 거리는 953km
비행기로는 1시간 50분
육로를 통해 가면 차로 12시간 안에 도착하는 거리.

이 가깝고도 가까운 도시에 대해 우리는 얼마나 알고 있을까?

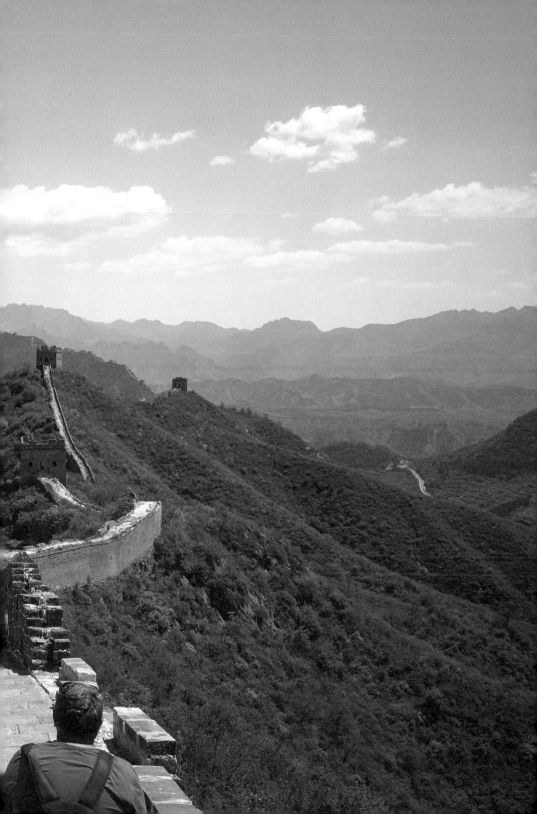

누군가에게는 사회주의 체제가 여전히 유지되는 국가로
누군가에게는 대륙의 실수, 샤오미의 나라로
누군가에게는 아시아의 사상적 토대가 되는 문명 발상지로

하지만 이 모든 것은 당신이 경험해보지 않은 중국.

동방의 감각으로
도시화 과정을
만끽하다

건축가
·
플랫 아시아
대표

정동현

열어두고 비워두기. 시간의 흐름을 염두에 두고 앞으로 채워질 것들을
고려한 건축. 이를 중요하게 여기는 건축가가 중국의 거대한 도시화
과정에 개입하고 있다는 것은 다행스러운 일이다.
효율만을 목적으로 한 건축이 그간 도시의 나이테를 어떻게 일그러뜨려
왔는지 우리는 서울의 난개발을 통해 익히 목격해왔으니 말이다.
건축가 정동현은 공간과 사람 사이의 올바른 관계를 고민하며
대륙의 한복판에서 자신만의 건축 언어를 투영한다. 과거에서 현재를
거쳐 미래에 이르는 시선으로.

건축가
정동현

2012년, 건축계의 노벨상이라 불리는 '프리츠커상' 수상자에 낯선 이름의 한 건축가가 호명되었다. 역대 최연소 수상자이자 중국에 첫 번째 프리츠커상을 안겨준 건축가 왕슈王澍였다. 심사위원은 수상자를 발표하며 이렇게 덧붙였다. "다가올 수십 년 동안, 중국의 도시화는 중국뿐 아니라 전 세계에 매우 중요한 일이 될 것이다. 도시계획과 디자인에서 전례 없는 이 기회는 중국의 길고 고유한 옛 전통과 지속 가능한 개발이라는 미래의 요구와 조화를 이루어야 한다."

960만km²에 달하는 세계에서 네 번째로 큰 나라, 중국의 광활한 대지는 그 존재만으로도 수많은 건축가들의 상상력을 자극해왔을 터. 하지만 그간 철저히 국가 주도하에 건축 설계를 해왔기 때문에 지금껏 개개인 건축가의 수준은 대륙의 크기에 결코 비례하지 못했다. 건축가들의 활동이 활발해진 것도 불과 10여 년 남짓. 그런 맥락을 감안할 때 40대라는 상대적으로 젊은 나이에, 그 흔한 외국 유학의 이력도 없었던 왕슈의 프리츠커상 수상은 척박한 중국의 건축을 전복하는 하나의 사건임이 분명했다. 게다가 그는 중국 내에서도 '변방의 건축가'로 불리는 비주류 건축가였다. 이는 곧 중국 현대 건축의 나아갈 방향이 기존과는 달라지리라는 것을 예고하는 복선이었다.

2008년 베이징 올림픽을 기점으로 현재까지 베이징에는 매일 크고 작은 황토색 바람이 불고 있다. 압도적인 스케일의 건축물들이 도시 곳곳에서 그 존재감을 드러냈고 베이징의 풍경은 수시로 과거의 제 모습을 갱신했다. 1년에 3~4개월을 베이징에 머물며 한국과 중국을 오가던 나는 거주자가 아닌 관찰자였기에 그

변화에 더욱 민감했다. 갈 때마다 가림막 사이에서 생겨나는 새
로운 건물들, 본연의 오래된 모습을 하나둘 잃어가는 베이징의
풍경은 그 안의 사람들 인상마저도 다르게 만들었다. 냐오차오
鳥巢, 새 둥지라 불리는 베이징 올림픽 주경기장, 네덜란드 건축회사
OMA가 설계한 54층의 CCTV 신사옥, 한인타운 왕징에 위치한,
자하 하디드의 우주선을 연상시키는 듯한 소호 건물은 자금성,
이화원 등의 역사적 명소들을 제치고 베이징의 랜드마크가 되었
다. 우리나라가 그러했듯 유명한 외국 건축가들의 명성은 중국의
위상에 걸맞은 상징물을 만들어내는 데 편리하게 동원되었다. 새
로운 시장으로서의 가능성을 직감한 전 세계 건축가들이 거대 자
본과 함께 중국으로 모여들기 시작한 것이다. 그런 시점에서 지
역의 건축적 맥락에 깊이 뿌리내리고 있는 토종 건축가 왕슈가
세계적인 주목을 받은 것은 시사하는 바가 컸다. 과거와 현재의
맥락을 고려하지 않은 채 부서지고 새로 지어지는 중국의 도시
개발. 이에 반대해왔던 그의 행보에 세계 건축계가 지지를 보낸
것이다.

이제 베이징은 전 세계 건축가들에게 영감을 주는 도시이자 해결
해야 할 난제를 품고 있는 도시가 되었다. 하지만 유럽, 미국 등
다른 나라에 비해 우리나라 건축가들에게는 유난히 중국이 낯선
듯하다. 진입장벽이 높다기보다 관심의 영역에서 중국을 배제한
느낌이랄까. 그런 상황에서 한 건축가의 동선이 내 시선을 끌었
다. 지금으로부터 14년 전인 2004년, 그러니까 중국 현대 건축의
판도가 꿈틀거리기 직전에 베이징을 찾은 한국인 건축가 정동현.
그의 중국행은 결과적으로 선견지명이었던 셈이지만 그 당시만
해도 위험요소가 가득한 모험이었다.

'중국의 거대한 도시화 과정을 경험해보자'는 포부를 동력 삼아
베이징에 정착한 정동현은 한국, 중국, 일본 이렇게 세 나라의 건

축가들과 함께 'PLaT architects이하 플랫'를 세우고 새로운 건축 언어의 토대를 구축하기 시작했다. 중국을 비롯한 아시아의 역사적 맥락을 이해하고 사람들의 삶에 올바른 영향을 미치는 공간과 도시를 설계하고자 끊임없이 연구와 실험을 이어갔다. 부동산 경기 침체로 연일 부도 소식을 전하던 한국 건축계와는 전혀 다른 행보였다.

아시아 감각의 실체를 찾아서

세계를 올바로 해석하는 가장 좋은 방법은 내가 발 디디고 서 있는 '이곳'에 관한 이해일 것이다. 그런데 우리는 서양 문화를 해석하고 체화하려는 노력에 더 많은 시간을 할애해왔다. 미국 뉴욕이나 북유럽 디자인에 관한 책을 쓰며 결국 나에게 돌아온 것은 '그래서 우리는?'이라는 근원적 물음이었다. 한 영역에서 보여지는 성과나 업적은 단순히 그 시대의 결과가 아니다. 누적된 역사와 그 역사에 관한 정확한 인식이 전제될 때 비로소 그 다음 세상을 견인할 만한 업적과 가치가 탄생하는 것이다. 문화의 토양은 스스로에 대한 이해와 애정을 바탕으로 더욱 비옥해지는 법. 자신에 대한 호기심과 이해가 전제되지 않는다면 그 토양은 척박하고 황량할 것이 분명했다.

정동현은 이러한 문제의식에 일종의 실마리를 제시한다. 한국과 일본에서 10~30대를 보냈던 이력 때문일까? '아시아에만 존재하는 감각'은 그의 삶을 관통하는 중요한 화두였다. 자연스레 그의 행보는 아시아 감각에 관한 실체를 찾는 동선과 궤를 같이했다. 초등학교 1학년 때, 가족과 함께 일본으로 건너간 정동현은 얼마간의 일본 생활을 마친 후 한국에서 고등학교와 대학교를 졸업하고 건축설계사무소에 입사한다. 일을 하며 건축설계가 단순히 건물을 설계하는 것만이 아님을 깨닫고 다시 처음부터 건축의 역사를 배우기 위해 서양건축사 석사과정을 시작한다. 하지만 역설적

이게도 서양 중심의 역사 공부는 오히려 동양 건축에 대한 자신의 무지를 깨닫는 계기로 작용했다. 외국의 디자인 현장에 주목하던 내가 불현듯 '그래서 우리는?'이라는 질문을 맞닥뜨린 순간과 같은 맥락이다.

결국 그는 아시아 근현대 건축사를 배우기 위해 다시 일본으로 넘어가 박사과정을 밟았고 그곳에서 인생에 있어 가장 중요한 두 명의 스승을 만나게 된다. 근현대건축사의 상징인 '스즈키 히로유키鈴木博之'와 일본 건축계의 거장 '이소자키 아라타磯崎新'는 건축가로서 정동현의 삶에 중요한 축을 세워주었다. 스즈키 히로유키로부터 과거와 현재를 연계하는 방법을, 이소자키 아라타에게는 현재와 미래를 연계하는 방법을 배운 것. 두 스승과의 교류를 통해 입체적으로 자신의 건축 세계의 토대를 마련하던 정동현은 2004년, 같은 연구실에 있던 중국인 동료에게 '우리 중국으로 건너가 거대한 도시화 과정에 참여하자'는 권유를 받게 된다. 절묘한 시점이었다. 결국 한·중·일 건축학도들은 베이징으로 향했고 그곳에서 설계사무소 'UAA'를 설립했다. 중국에서 곧 시작될 도시화 과정을 직접 경험해볼 수 있다는 사실은 한창 의욕이 넘치던 그들의 마음을 달뜨게 했다. 이미 도시 계획이 성숙기에 들어선 한국이나 일본에서는 경험하기 힘든 일이었다. 그렇게 중원의 한복판에 서서 정동현은 도시화 과정의 관찰자이자 주체가 될 준비를 마쳤다.

한·중·일 동방의 감각을 키워내는 방법론

정동현에게 '동방'이라는 단어는 각별하다. 한국, 중국, 일본의 교집합인 '동방의 감각'을 회사의 가장 큰 지향점이자 정체성으로 꼽기 때문이다. 이것은 그가 중국에 처음 온 후 지금까지 바뀌지 않는 전제이기도 하다. 처음 사무실을 설립한 지 6년 후인 2010년, UAA는 파트너간의 의견 대립으로 결국 세 회사로 분리되는 과

018
019

台北艺术中心
Taipei Performing Arts Center
타이베이 예술센터

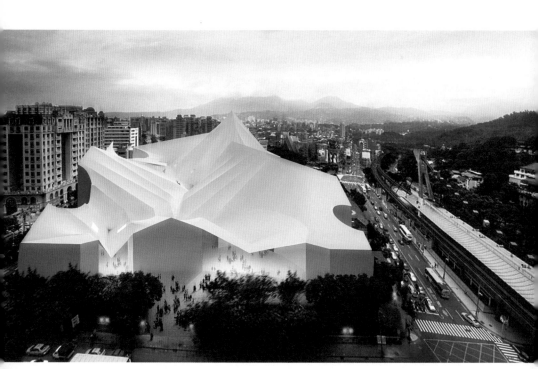

타이베이 예술센터는 필요한 모든 기능을 원형의 반복에 의해 형성된 공간 바깥쪽에
배치하고 그 내부, 즉 남겨진 장소를 강화시켜가는 방식으로 설계한 프로젝트다. 이 장소가
강화됨으로써 건축 내부에 도시환경이 흘러 들어와 관계성을 가지고, 거리를 형성하고,
결과론적으로 건축은 도시를 향해 문화적으로 열리게 된다. 건축의 기능만을 우선해 도시나
문화가 건축과 단절되는 일이 없도록 하고 동시에 사람들에게 새로운 도시적 무대를
제공하게 된 것이다.

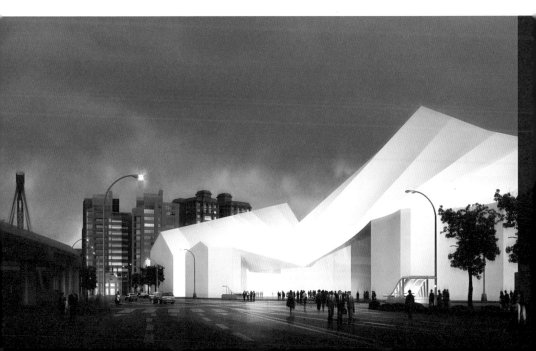

정을 겪었다. 중국인 친구가 'UAA'를 유지하고, 일본인 친구는 'LAND'를, 정동현은 '플랫'을 시작하며 각자 홀로서기에 나선 것이다. 현재는 플랫만 유일하게 한·중·일의 교집합을 고수하고 있다. 한국인, 중국인, 일본인 건축가들이 섞여 있기 때문에 이들이 서로 어떠한 공감대를 가지고 소통하느냐에 따라 회사의 경쟁력은 달라진다. 정동현은 한·중·일의 문화 깊은 곳에 숨 쉬고 있는 동방의 감각을 찾기 위해 직원들에게 다양한 방법론을 대입하며 끊임없는 실험을 해나갔다. 강연이나 세미나, 소규모 자체 프로젝트 등의 방식을 통해 꾸준히 아시아의 감각을 일깨우고 이를 공고히 하는 것이 목적이었다.

전 직원을 대상으로 실시한 수석壽石 관련 강의도 그 연장선상의 기획이었다. 한국, 중국, 일본에만 존재하는 수석 문화는 자연 자체에 예술의 자격을 부여하는 독특한 문화 중 하나다. 다른 나라나 문화권에서는 발견되지 않는 세 나라만의 특징이라는 점이 인상적인데 정동현은 여기에서 '아시아인들이 자연을 바라보는 태도'를 알 수 있다고 말한다. 있는 그대로의 자연을 존중하고, 그 가치를 향유하며, 삶을 풍요롭게 만들어간다는 것이다. 반대로 서양에서는 그 돌을 보석으로 세공해야만 가치가 있다고 여긴다. 자연을 '개발의 대상', '정복의 대상'으로 인식하기 때문에 생기는 결과다. 아시아의 공통적 감각을 구성원들에게 이야기하기 위해 중국 내에 수석 전문가를 수소문해 강의를 마련하고 자연을 바라보는 각자의 태도에 관해 토론을 이어나갔다.

이렇게 플랫의 구성원들은 한·중·일 문화의 깊은 곳에 숨 쉬는 공통된 정서 안에서 아시아의 감각을 추출하고 이를 건축에 반영하기 위한 방법론을 연구한다. 이들은 수석 문화 외에도 동양 미술에 대한 세미나, 색채를 비롯한 다양한 미적 감각에 관한 강의 등 여러 영역에서 아시아의 공통 분모를 포착한다. 이렇게 공유

鄂尔多斯奇石文化展示中心
Ordos Museum of Viewing Stone
수석박물관

新疆悬崖酒店
Xinjiang Cliff Hotel
절벽호텔

중국 정부의 의뢰로 설계했다가 중단된 수석박물관(위)과 중국 신장 지구
디벨로퍼의 의뢰로 진행하고 있는 절벽호텔(아래). 자연을 정복의 대상이
아닌 존중의 영역으로 끌어안는 플랫의 태도를 엿볼 수 있는 프로젝트다.

响沙湾莲花酒店
Xiangshawan Desert Lotus Hotel
샹샤완 사막 연화호텔

이 프로젝트가 실현된 대지는 베이징에서 서쪽으로 800km, 네이멍구자치구 얼두스시에 있는 쿠부치 사막 동쪽 끝,
그곳에 위치한 샹샤완 사막이었다. 사막 건축은 그 지리적 특성 때문에 시공의 편리성이 최우선되어야 한다. 플랫이
선택한 방법은 물이나 콘크리트를 쓰지 않고 오직 철판만으로 유동성이 강한 모래를 고정하여 기초를 완성한 뒤,
그 위에 공장에서 가공해온 경량철골을 조립하는 공법을 적용하는 것이었다. 연화호텔은 정사각형을 일정한 각도로 연속
회전시켜서 만들어낸 기하학적 형태를 띠는데, 단순한 형태를 반복함으로써 큰 힘을 발휘하는 '진陳'의 수법을 차용했다.
이렇게 만든 삼각형의 형태는 날아드는 모래를 흘려보내는 역할을 하고 차양과 방풍의 기능 또한 담당하게 된다.

된 가치는 플랫만의 건축 언어로 치환되어 실제 사람들과 그들의 공간에 스며드는 것이다.

글과 집건축은 모두 '짓다'라는 동사를 취한다. 글감이나 건축 재료들을 모은 후 의도한 골자를 기반 삼아 무無에서 점점 어떠한 의미, 또는 형태를 창조해나가는 것. 글이 사람들의 인식과 생각에 영향을 미치듯 건축 역시 물리적인 공간을 통해 사람들의 인식과 실질적인 삶에 깊숙한 영향을 미친다. 인간을 중심으로 한 철학임과 동시에 정확하고 예민한 감각을 품은 공학인 건축. 아시아의 감각을 탑재한 플랫이 중국 대륙에 펼쳐놓은 건축 언어는 과연 어떠한 모습으로 중국인들의 삶 안에 구현되어 있을까.

프로토타입을 제거한 플랫의 건축 언어

플랫의 프로젝트 중 대부분은 중국 정부와 지자체로부터 직접 위탁 받아 설계한 것으로 박물관, 미술관, 학교, 문화회관, 청소년센터 등 인간의 삶에 무언의 영향을 미치는 공공건축이 주를 이룬다. 대중 또는 시민을 위한 공간을 설계할 수 있다는 점, 도시와 사람에 대한 공헌의 기회가 많다는 점은 건축가로서 정동현이 생각하는 중국의 가장 큰 기회요인이기도 하다. 물론 거기에 따른 책임감 역시 온전히 자신이 감당해야 할 몫이라고 생각한다.

건축은 결국, 사람을 이해하고 그들의 삶을 더 나아지게 하는 '동선'을 만드는 일이다. 정동현이 건축에 있어 가장 중요하다고 생각하는 부분은 무엇일까. 그는 이 질문에 '열어두고 비워두는 것'이라 답한다. 건축이나 도시 설계는 한번 만들고 나면 쉽게 없앨 수 있는 일회성 이벤트가 아니기 때문에 향후 채워질 부분을 잘 열어두고 비워두는 것이 중요하다는 것이다. 시대는 변하고 그에 따라 사람도 변한다. 앞으로 바뀔 부분에 대한 여지를 위해 현재 채우고자 하는 생각을 조금 덜어내자는 것이 그의 생각이다.

그래서일까. 그가 설계한 건축에는 과욕의 흔적이 없다. 또한 자연을 들이는 방법을 고심하는 것도 그의 건축 특징 중 하나다. 자연과 대립하며 개발의 대상으로 보는 것이 아니라 세상에 없던 공법이나 재료를 개발하더라도 자연과 이물감 없이 조화를 이룰 수 있는 방법을 끝까지 찾는 것이다.

플랫이 몇 년 전 작업한 샹샤완 사막 건축인 연화호텔Xiangshawan Desert Lotus Hotel은 불가능과 무모함이라는 우려를 딛고 자연과의 교집합을 찾은 프로젝트다. 정동현은 이 건축물을 자신의 작업 중 가장 인상적인 프로젝트로 꼽는데, 설계부터 완공까지 무려 10년이라는 시간이 걸렸을 뿐 아니라 수많은 사람이 불가능하다며 프로젝트 자체를 만류했기 때문이다.

베이징에서 서쪽으로 800km 떨어진, 네이멍구자치구에 위치한 쿠부치 사막. '사막 건축'이라는 큰 도전 앞에 정동현과 플랫이 고수한 첫 번째 전제는 '자연에 대척하는 인공적인 건축 개념을 해체하는 것'이었다. 그는 대자연 안에 건축물을 만들 때 그것은 '건축'이어서는 안 된다고 말한다. 인공적인 건물이 아닌, 자연 그 자체를 더욱 강화하는 방향으로 모든 생각의 흐름을 만들어야 한다는 것이다.

모래로 가득 찬 약한 지반, 대규모 공사를 하기에는 너무나 열악한 주변 환경, 이러한 상황에서 플랫이 찾은 방법론은 바로 '진陳'이라는 개념이었다. 하나는 그 힘이 약하지만, 각각이 모여 반복되는 과정 속에서 강력한 힘을 갖게 되는 것이 핵심이다. 자연도 사실은 기본 요소의 반복과 변형으로 구성되어 있기 때문에 진의 방법론은 엄밀히 말하자면 자연에서 찾은 해법이기도 했다. 나뭇잎이 모여 나무를 이루고, 그 나무가 또다시 반복되어 숲을 이루듯 이 호텔 프로젝트에서는 반복과 중첩이라는, 즉 '진'이라는 개

념의 관계성이 소재와 공법, 더 나아가 건축물의 표정에 이르기까지 고스란히 적용되었다. 그 결과 완공이 되기도 전에 외국 언론들의 주목을 받으며 플랫의 대표 프로젝트가 되었다.

이 프로젝트에서도 알 수 있듯이 정동현은 기존의 방식이나 전형성에 사고의 틀을 맞추지 않는다. 개방성과 확장성을 상징하는 '플랫폼platform'에서 형식, 틀이라는 개념의 '폼form'을 제거한 회사의 이름처럼 정동현은 기존의 프로토타입을 제거한 새로운 아시아의 건축 언어를 만들기 위해 묵묵히 노력해왔다. 그리고 그 노력은 클라이언트 프로젝트에만 국한하지 않는다. 바쁜 업무에도 불구하고 '100년 후 도시를 상상하는 만화' 제작 등 흥미로운 자체 프로젝트를 활발히 진행하고 있다. 미래 도시라고 할 때 전형적으로 떠오르는 도시의 모습에서 탈피해 사람들의 생각, 인식, 변화된 생활양식 등을 추출해 새로운 도시 형태를 예측해보는 것이 이 프로젝트의 골자다. 상상력을 제한하게 될까 봐 '만화'라는 장르를 선택한 것도 흥미롭다. 그렇게 만들어진 100년 후 상상의 도시 모습은 실제 현재와 미래를 이을 중요한 연결고리가 될지도 모른다. 그 안에는 사람을 생각하는 마음, 자연을 수용하고 조화를 이루려는 태도 그리고 건강하게 배양된 아시아의 감각들이 숨 쉬고 있을 테니 말이다.

외연을 넓혀 내연을 공고히 하는 시간

2014년, 그는 잠시 플랫을 떠나 새로운 행보를 택했다. 미국 설계사무소 'RTKL' 베이징 지사에서 1년 반 동안 설계 총감으로 근무한 것이다. 오랜 고민 끝에 내린 전략적 선택이었다. 베이징에 정착한 이후 10년간 설계사무소를 운영하면서, 체계적인 조직관리의 필요성을 절감했다. 아시아 감각을 제대로 이해하려면 서양의 현재 감각도 제대로 경험해야 한다는 이유도 선택을 거들었다. RTKL는 건축설계 디자인에서는 전 세계 1~2위를 다투는 글로벌

기업으로서, 서울시 강남구 삼성동의 코엑스와 서초구의 센트럴 시티를 설계한 곳이기도 하다.

입사하자마자 그에게 미국 친환경 건축 자격증과 회사 내 프로젝트 매니저 인증을 따야 하는 미션이 내려졌다. 혹독하게 체질을 바꾸고 시스템에 적응하는 시간을 겪으며 그동안 건축가로서 놓치고 있었던 부분, 또는 더욱 강화해야 할 부분에 관한 판단 기준을 정비했다. 레노버 베이징 신 사옥, 화웨이 연구소, 구글 오피스, 차이나 모바일 등 플랫에서는 하기 어렵고 규모가 큰 프로젝트를 많이 진행한 것도 많은 배움의 기회가 되었다.

2년이 채 안 되는 시간 동안 수많은 일을 압축해 경험한 후 다시 플랫에 돌아온 정동현. 지향점이나 판단 기준이 견고해졌으니 이제 묵묵히 나아갈 일만 남았다. 효율적으로 프로젝트를 진행하는 시스템을 플랫의 방식으로 다시 구축하고 정체되어 있던 디자인 퀄리티를 끌어올리기 위해 자신부터 엄청난 양의 스케치를 뽑아내는 요즘, 전과는 달라진 회사 분위기에 적응을 하지 못하는 직원도 있고 몰라보게 급성장하는 직원도 있다. 기존의 시스템에서는 존재감이 없었을 수도 있었던 후자와 같은 직원들이 플랫의 다음 세대라고 말하는 정동현. 플랫의 이런 긍정적인 체질 개선은 조만간 안정화될 전망이다. 이 집단이 쌓아올린 동방의 감각들은 베이징에 어떤 표정을 만들까? 두 번째 버전의 '플랫 시대'가 내심 기다려진다.

砒砂岩地质公园
Pishayan Geology Park
피샤옌 지질공원

프로젝트의 소재지는 네이멍구자치구 얼두스시, 그곳의 현급 행정부인 준거얼기准格尔旗
누안수이에 속하는 피샤옌 지질구역이다. 이 특별한 지질과 지형을 대외적으로 공개하고
지질학자들의 연구를 비롯하여 어린이들을 위한 과학교육까지 가능한 지질공원을 구상하며
프로젝트가 시작되었다. 공원의 계획면적은 약 89.7km², 시설물은 각각 단독의 파빌리온
형식으로 지어지는데, 이 시설에는 주 출입구와 광장, 폭포, 로프웨이 스테이션, 카페테리아,
휴게소, 화장실, 스테이지 등의 기능을 포함해야 했다. 여기에서 플랫이 지향했던 것은 중국
남방의 '유柔'한 경관과는 전혀 다른, 북방만의 '강剛'한 경관 체험을 만들어내는 것이었다.
중국에서는 관념상, 남방의 경관만이 존재하기 때문이다.

피샤엔 지질공원은 지형이 상당히 복잡하고 고저차도 심하기 때문에 모든 파빌리온은
지형을 따라 자연스럽게 여기저기 흩어져 있다. 하지만 전체적인 경관 이미지를 확보하기
위해 지형을 극단까지 추상화시킨 삼각형의 기하학이 많은 곳에 적용되었다. 이로 인해
주변의 자연환경과 융합하면서도 부드럽게 충돌하는 이곳만의 특별한 풍경이 완성된다.

건축가
정동현

건축에 있어서 가장 중요하게 생각하는 부분이 있다면

도쿄대학교 박사과정 때 내 지도교수였던 스즈키 히로유키는 '건축 역사', '건축이론'에서는 일본의 최고 권위자였다. 그는 건축 역사학자답지 않게 과거에 집중하는 것이 아니라 과거와 현재를 어떻게 연결할지를 중점적으로 연구했다. 땅의 현재와 그 땅의 과거에 일어났던 일들을 어떻게 연계시키고 어떤 스토리를 포착할 것인지 그 방법들을 가르쳐줬다. 그가 항상 주장했던 것 중 하나가 바로 '지령 地靈', 즉 땅의 영혼에 관한 부분이었다. 모든 땅에는 거기에 얽혀 있는 역사가 있다. 그래서 그 땅에 서 있는 건물은 수많은 역사의 단면 중 하나라 할 수 있다. 그는 땅이나 건물을 보면 언제나 표면보다는 그 땅에서 일어났던 일들과, 이 도시에서 일어났던 일들을 먼저 떠올렸다. 그리고 그 일들과 건물이 무슨 관계가 있었는지를 들여다보는 것이다.

이소자키에게는 현재와 미래를 연결하는 법을 배웠다. 그가 추구하던 것은 '아름답지 않은 건물을 만드는 것'이었다. 아름다움의 기준은 시간에 따라 바뀌기 때문에 '지금의 기준에 맞추지 않는다'는 의미다. 그가 초반에 한 작업 중 작은 도서관이 있었다. 도서관이라는 게 기본적으로 장서가 계속 늘어나는 속성을 가지고 있기 때문에 공간을 확정해놓으면 증축을 할 수 없다. 동선도 애매해진다. 그래서 그는 처음 디자인할 때부터 뻗어나갈 수 있게 공간을 다 열어놨다. 지금은 문으로 닫아놨지만 이후에 문을 열면 계속 뻗어나갈 수 있는 형태의 디자인이었다. 설계할 때도 건물이나 도시 계획이 지금에만 갇혀 있지 않도록 하는 것이 중요하다. 현재의 심미안으로 보는 것을 항상 경계해야 한다고 생각한다. 건축은 원하지 않아도 모두가 봐야 하는 존재다. 그렇기 때문에 건축가는 공공에 관한 책임을 지녀야 한다. 특히 도시를 설계하는 것은 다음 세대를 위한 것이다. 지금 세대를 만족시키기 위한 작업이라기보다 다음 세대를 위한 기초 작업이라고 보는 게 더 타당하다. 미래에 관한 여지를 남겨놓는 것이 건축에 있어서 가장 중요한 부분이라 생각한다.

직접 경험한 동·서양의 건축회사를 비교하자면

일본의 이소자키 아라타 건축가 밑에서 일할 때는 30여 명 내외의 아틀리에 형식으로 조직이 운영되었다. 효율적인 시스템보다는 '이소자키'라는 건축가의 러프한 스케치를 상상하고 풀어내는 과정을 함께한다고 하는 게 더 맞겠다. '좋은 건축을 하는 것'이라는 최종 목표는 같지만 미국계 회사는 도달하는 방식이 완전 다르다. 업무 시간은 클라이언트가 비용을 지불하는 시간이라 생각하기 때문에 그 기간 동안 정량적으로 각자의 가치를 발휘해야 한다. 본인, 동료 3명, 상사 3명, 후배 2명인 내부 평가 시스템도 고도화되어 있는데 360도 평가를 통해 최대한 객관적인 내용을 추출하고 평가해 이를 인사고과에 반영한다.

미국계 회사에서 일하면서 흥미로웠던 점 중 하나는 '안전'에 관한 강조였다. 회의를 할 경우, 시작 전 회의실에서 비상구까지 가는 길을 설명하는 시간을 따로 둔다. 그 후 본격적인 회의에 들어간다. 회사 매뉴얼에 공식화되어 있는 부분으

로 사람이 모였을 때 안전에 대한 기본 정보를 공유한 후 일을 시작하는 것이다. 이 과정을 통해 안전을 중요하게 생각하는 설계회사임을 증명하는 셈이다.

클라이언트에 관한 태도 역시 관점이 조금 달랐다. 그동안은 클라이언트와 건축가가 동등한 관계이며, 때로 건축가는 클라이언트가 보지 못하는 부분까지 염두하며 가르쳐야 한다고 배웠고 이에 동의해왔다. 하지만 미국계 회사에서는 프로젝트를 완벽하게 서비스로 인식한다. 건축사무소의 일이란 클라이언트에게 합당한 비용을 받아서 전문적인 서비스를 제공하는 것이다. 정의가 아주 명확하다. 건축가와 클라이언트의 관계 자체가 논외인 것이다. 재미있는 점은 이쪽에서 그간의 참고자료나 각종 데이터를 통해 워낙 전문성을 드러내니 클라이언트가 알아서 존중한다는 것이다.

RTKL에서는 어떤 역할을 맡았나

큰 조직에서는 역할이 잘 나뉘어 있기 때문에 자기가 할 일만 하면 된다는 인식이 있다. 누군가가 리더십을 갖고 컨트롤을 하면서 비전도 공유하고 문화도 만들어가야 하는데 그럴 주체가 그동안 따로 없었다. 입사 전, 면접관이었던 부총재가 나에게 그런 역할을 맡겼다. 사실 그 부분은 플랫에서 늘 해오던 일이었다. 일단은 직원들과 친해지는 게 우선이었다. 동시에 전에 일하던 방식을 조금씩 바꿔갔다. 시간당 결과를 내는 것에 익숙해 있다 보니 프로젝트가 완료되면 습관상 거기서 끝나버리는 경우가 많다. 다음 단계의 일과 굳이 연결성을 찾을 필요가 없는 것이다. 사실 구성원들끼리 앉아서 잡담할 시간 자체가 없다. 시스템에서 허락을 안 해주는 구조니까. 이런 대화들이 다 연결되어야 디자인 커뮤니케이션, 디자인 생각이 축적되는 것인데 말이다. 그래서 먼저 프로젝트 리뷰들을 잡담처럼 시작했다. 각자 뿔뿔이 흩어져 따로 먹었던 점심시간을 아예 '런치 앤드 셰어'라는 시간으로 정례화해 발표도 하고 밥도 먹으면서 지난 프로젝트를 리뷰한 것이다. 그렇게 만드는 데 반년이 걸렸다.

중국의 사회적 이슈를 건축에 적용한 사례를 들자면

중국은 2015년까지 35년간 '1가구 1자녀 제도'를 시행했기 때문에 아이들은 더없이 귀한 존재로 태어나고 성장해왔다. 형제, 자매가 없기 때문에 모든 관심과 사랑, 정성이 아이 하나에게만 집중되었던 것이다. 여기서 대두되는 문제가 바로 아이들의 사회성이다. 실제로 유치원이나 초등학교를 디자인할 때 '사회성'은 가장 중요하게 고려하는 부분이다. 학교 관련 리서치를 한 결과, 쉬는 시간 10분 동안 아이들이 복도에 다 나와서 밖을 보다가 그냥 들어간다고 했다. 운동장에 나가서 놀자니 시간이 짧은 것이다. 그래서 초등학교를 설계할 때 모든 교실 앞에 계단식 구성으로 폭이 8m가 넘는 복도를 지어 아이들이 실컷 뛰어다닐 수 있는 공간을 만들었다. 교실마다 다른 학년을 배치해 복도에서 놀다가 위 학년 형도 만나고, 아래 학년 여동생과도 놀 수 있게 한 것이다. 공간의 동선을 통해 서로 교류하고 만날 수 있도록 사회성을 보완한 설계였다. 이렇듯 전반적으로 도시 안에 담겨 있는 사람들, 시민들을 위해 무엇을 할 수 있을지 항상 고민한다.

앞으로의 중국은 어떻게 변화할까

경기가 안 좋아졌고 일의 규모도 줄었다고 말하지만 이제야 '정상'으로 돌아가는 것 같다. 비정상적인 상태에 적응을 해버리니 정상을 비정상으로 느끼는 것 같달까. 일본도 버블경제 시기 이후 계속 버티고 살아남은 안도 다다오安藤忠雄, 이토 도요伊東豊雄 같은 사람들이 지금에서야 비로소 거장이 되었다. 중국 건축사무소가 많이 문을 닫고 있다고는 하지만 자연스레 걸러지는 거라 생각한다.

다만 땅이 넓기 때문에 제대로 하기에 오랜 시간과 많은 노력이 필요하다. 중국은 다양성의 범위가 어마어마하게 넓기 때문에 예측하지 못한 일도 많이 생기고 누적된 경험치가 적용되지 않을 때도 빈번하다. 오히려 그 다양성의 영역을 서핑하듯 넘나들며 즐기는 시각의 전환이 필요하다고 본다.

코리안 캐주얼 다이닝의 베이징 상륙기

셰프
·
원 포트 바이 쌈
오너셰프

안현민

웬만한 베이징 식당에 가면 대부분 단행본 두께의 '메뉴책'을 내민다.
그걸 구경하는 것만으로도 10분은 훌쩍 지나기 일쑤. 식재료도,
조리법도, 먹는 방법도 다양한 미식의 나라, 중국을 실감하는 순간이다.
그런데 그 대륙의 한복판에서 중국인들의 입맛에 새로운 바람을
불러일으키겠다는 호기로운 한국인이 있다. '원 포트 바이 쌈'의
오너셰프 안현민. 그는 이렇게 말한다. '한식'이라면 충분히 가능한
일이라고.

셰프
안현민

중국에서 회자되는 말 중에 이런 말이 있다. '중국 사람으로 태어나서 죽을 때까지 못 해보는 세 가지가 있으니, 중국의 언어를 모두 배우지 못하고, 중국의 땅을 모두 돌아보지 못하며, 중국 음식들을 모두 다 먹어보지 못한다.' 누적된 역사와 넓은 땅 덕분에 '다양성'은 중국의 핵심적인 정체성이 되었다. 그중 중국 음식은 그 다양성을 가장 쉽고 즐겁게 체감할 수 있는 영역 중 하나다.

2008년, 처음 베이징에 갔을 때의 일이다. 하루에 한 끼 이상은 꼭 한식을 먹어야 하는 일행과 함께였다. 문화와 역사는 그 나라의 음식에 압축되어 있다고 믿는 나에게 끼니 때마다 베이징의 한식당을 찾아 다니던 일은 여간 힘든 일이 아니었다. 우리나라에서 매일 먹는 음식을 굳이 타지에서, 그것도 비싼 가격에 먹고 있는 모습이라니. 결국 나는 둘째 날부터 말도 통하지 않는 중국 식당들을 홀로 기웃거리기 시작했다. 이소룡이 그려진 간판과 일회용 용기에 나 혼자 친밀감을 느끼며 중국식 패스트푸드점을 경험하기도 했고, 입맛을 돋워주는 향긋한 중국 향신료에 매료되기도 했다. 쓰촨 음식점에서 우리나라의 매운맛과는 전혀 다른 '마라'의 강렬한 맛을 경험하며, 이 맛을 모르고 살았던 것이 아까워 무릎을 친 기억도 난다. 얼얼한 혀의 통증은 내가 가진 감각 하나가 열리는 듯한 색다른 기분을 선사했다. 물론 그 '미각 도전'들이 매번 성공적이었던 것은 아니다. 정신은 익숙하지 않은 재료들을 흔쾌히 반겼지만, 관성이 있던 내 육체는 그렇지 않았다. 덕분에 어딜 가면 가장 먼저 화장실의 위치를 체크하곤 했다.

음식에는 그 나라의 문화와 역사, 관습이 고스란히 담겨 있다. 왜 베이징 카오야北京烤鸭는 머리까지 달린 상태로 서빙이 되는지, 중

국인들이 왜 미지근한 맥주를 먹는지 등에 대한 이야기를 나누다 보면 음식을 매개로 자연스럽게 중국 사람들의 생활상이나 문화를 이해할 수 있었다. 애초부터 열린 마음이어서인지 사실 중국 음식들이 입맛에 잘 맞기도 했다. 기름과 간장으로 배추와 고기를 볶은 중국 음식 와와차이娃娃菜는 한국에 온 후 레시피를 수소문해 직접 만들어 먹을 정도였으니. 미각이라는 원초적인 통로로 나는 그렇게 또 다른 중국을 만날 수 있었다.

중국에서 더 유명한 한국인 셰프

2015년 12월, 중국 최대 SNS인 'WeChat' 서비스사社이자 중국의 대표 IT 기업인 텐센트에서 〈바이투어러 빙상拜托了箱〉이라는 인터넷 방송을 시작했다. 유명 연예인의 냉장고 안에 있는 재료들을 활용해 셰프들이 정해진 시간 내에 요리를 하는 포맷이다. 구성이 낯익다 했는데, 국내 한 방송사에서 방영 중인 〈냉장고를 부탁해〉의 중국판으로, 텐센트가 정식으로 판권을 사서 제작하는 프로그램이었다. 그런데 중국인들로 구성된 출연진 중에 반가운 한국인 셰프가 보였다. 원 포트 바이 쌈의 오너셰프 안현민은 시즌 1, 2, 3 내내 유일한 외국인 셰프로 고정 출연하며 한국 음식과 식재료에 대한 이야기를 풀어놓고 있었다. 조금 서툰 중국어와 애니메이션 캐릭터 미니언즈를 닮은 외모 덕에 '미니언즈 밥'이라는 애칭까지 생긴 안현민. 시즌이 넘어갈 때마다 중국 SNS의 팔로어 수가 늘었고, 인기도 그에 비례하기 시작했다.

안현민이 이 프로그램에 출연한 이유는 단 하나였다. 바로 베이징에서 한식 레스토랑을 운영하며 몸소 체험한 것들을 많은 이들과 공유하고 싶었기 때문이다. 인터넷 방송인 이 프로그램은 매회 1억 뷰가 넘는 기록을 세우며 2016년 텐센트 최고의 프로그램으로 선정되었다. 그 인기는 시즌 3 방영이 마무리된 지금까지 여전히 현재진행형이다. 2018년 3월 21일 시즌 4의 첫 촬영이 예

정되어 있다.

하지만 우리에게 안현민이라는 이름은 아직 낯설다. 그는 한국에서 W 호텔 메인 키친, 파크하얏트 호텔의 이탈리아 레스토랑 코너스톤을 거친 후, 세계 최고의 7성급 호텔인 두바이의 버즈 알 아랍Burj Al Arab 호텔에서 근무한 실력파 셰프다. 양식 셰프로서 꽤 괜찮은 이력을 가지고 있던 그가 굳이 베이징 한복판에서 고군분투하며 한식을 시작하게 된 이유는 무엇이었을까.

"나만의 한식으로 외국에 진출하는 건 저의 오래된 꿈이었어요. 제가 고등학교 3학년 무렵, 외삼촌이 2년간 세계 배낭여행을 마치고 막 돌아오셔서 흥미로운 이야기를 많이 들려주셨죠. '세계 곳곳에서 일식이 유행이더라. 한식도 언젠가는 그렇게 될 것이니 네가 계속 요리를 할 거라면 미리 준비를 해두라'는 조언을 해주셨어요. 그런데 웬일인지 그 이야기가 잊히지 않았어요. 아마 그때부터 외국에서 나만의 한식을 해보겠다는 꿈을 키웠던 것 같아요."

차근차근 준비한 '나만의 한식'에 관한 꿈

그가 요리에 관심을 가지기 시작한 건 환경적인 요인이 컸다. 어머니가 포항에서 작은 경양식집을 운영했는데 어깨너머로 함박스테이크, 돈가스, 오므라이스 같은 음식들을 배웠던 것. 사춘기 무렵의 안현민에게 주방은 일종의 놀이터였는데 손님이 없을 때면 주방에 들어가서 이것저것 요리를 하며 감각을 길렀다. '언젠가는 나만의 주방에서 요리하고 싶다'는 꿈이 발아한 것도 그 무렵이었다.

전통 한식만 배워서는 차별화된 시각을 가지지 못할 거라 판단한 안현민은 조리학과에 입학한 후 양식을 전공으로 삼았다. 졸업 후, 경주의 힐튼 호텔에서 셰프로 첫 출발을 했다. 양식 셰프

로 경력을 쌓아가던 안현민은 2002년, 꽤 흥미로운 기회를 맞이하게 된다. 한 음식 전문 잡지에서 '중국 상해 100가지 음식 기행'을 함께하자는 의뢰를 해온 것. 이향방 선생님의 수제자이자 중식에 조예가 깊은 배화여대 중문과 신계숙 교수와 함께였기에 이보다 더한 공부의 기회는 없을 듯했다. 이 미식 여행은 안현민이 중국을 인상 깊게 바라본 첫 번째 기억이다. 책에서만 보던 식재료들이 지천에 널려 있고 실로 다양한 중국 음식들은 보고, 그 향을 맡고, 먹는 행위 자체가 영감을 얻는 과정이었다. 가장 인상적이었던 음식은 해선장콩, 향신료, 마늘, 식초 등을 넣어 매콤달콤한 맛을 내는 중국식 소스과 야장감칠맛을 내는 소스로 베이징 덕에 곁들이는 소스에 오리발을 같이 졸인 것이었다. 묵직하면서도 아시아적인 감칠맛이 감도는 요리. 그간 한 번도 경험하지 못한 맛과 텍스처였다.

그렇게 중국과의 짧은 미식 여행을 한 게 인연이었을까. 2006년, 그는 중국 톈진의 쉐라톤 호텔에서 1년간 근무하며 중국과의 두 번째 인연을 맺는다. 부하 직원에게 '나는 중국인이니까 나에게 일을 시키려면 중국어로 말해라'라는 텃세를 겪기도 했고, 커피를 각성제 삼아 16~18시간이 넘는 고된 일정을 버티며 새로운 환경에 적응했다. 그렇게 1년쯤 지나자 호텔 측은 그에게 임원급 총주방장 자리를 제안했다. 하지만 그는 2007년 세계 최고의 호텔인 두바이의 버즈 알 아랍 호텔로 이직한다. 한국에 있을 때 인연을 맺은 셰프 에드워드 권의 소개였다. 그는 두바이에서 1년 동안 파트 조리장Chef de partie으로 일하며 음식에 과학을 접목한 분자요리를 비롯해 이탈리아 요리의 정수를 배웠다. 그 모든 과정은 '차별화된 한식'을 만들기 위한 준비과정이었다.

이후 쉐라톤 베이징Four Points by Sheraton 호텔에서 근무하면서 다시 중국과 인연을 맺게 된 그는 양식 셰프로서의 노하우, 세계 유수의 호텔에서 맨몸으로 부딪힌 경험들을 바탕으로 2010년, 드

디어 베이징 한복판에 한식 레스토랑을 오픈한다. 'SSAM쌈'이라는 이름의 모던 컨템포러리 한식 레스토랑이었다.

SSAM, 새로운 한식을 선보이는 실험실

SSAM은 그동안 안현민이 체득한 요리 경험과 노하우가 압축된 실험실이자 무대였다. 한식을 그만의 방식으로 정형화해 고급스러운 코스요리로 선보인 것이다. 그 차별화된 방식에는 레스토랑 이름과 같은 'SSAM'이 중심에 있었다. 한국 음식의 고유한 맛은 유지한 채 자신만의 방식으로 한번 외피를 다시 싸보자는 의미로, 실제 그의 요리 전반에 쌈의 방식이 차용된다. 한식 레시피의 다양한 연구와 실험을 해나갔던 것은 불고기, 비빔밥으로 한식이 정형화되는 것에 답답함과 아쉬움을 느꼈기 때문이다.

"베이징에는 수많은 한식당이 있는데 메뉴가 천편일률적이다. 무슨 특색을 가지고 있는지 알 수 없다. 그러나 SSAM은 메뉴가 다양하고 특색이 있다."

몇 년 전, 한식재단에서 해외 한식당 정보를 담은 책을 출간했는데, 당시 책 작업에 참여한 중국의 유명 음식 평론가는 SSAM에 대해 이와 같이 평했다. 비빔밥으로 상징되는 중국 내 1세대 한식은 한류 덕분에 때마침 두 번째 진화를 하는 중이었다. 한국 드라마나 예능 프로그램에 나왔던 떡볶이, 김치볶음밥, 치맥 등 다양한 한국 음식들이 중국인들의 관심을 끌기 시작한 것이다. 베이징에도 한식당이 늘어났지만 대부분 비빔밥, 불고기 등으로 정형화된 메뉴의 틀을 선뜻 벗어나지 못했다. 하지만 안현민의 레스토랑은 한국인들에게조차 새로운 음식들로 메뉴판을 채웠다. 레스토랑 위치도 남달랐다. 한식당이 몰려 있는 한인 거주지역 왕징이 아닌 싼리툰三里屯에 레스토랑을 오픈한 것. 싼리툰은 우리나라로 치면 이태원과 유사한 곳으로 각국 대사관들이 모여 있을 뿐 아

중국의 번화가 싼리툰 지역

니라 힙한 레스토랑이나 술집, 카페가 즐비한 베이징의 핫 플레이스다. 심플한 인테리어와 제대로 된 모던 코리안 퀴진Cuisine으로 젊고 스타일리시한 중국인들의 입맛을 사로잡겠다는 의도였다.

SSAM의 음식을 먹으며 진행된 인터뷰 중간중간 그는 메뉴에 대한 스토리를 들려줬다. 보는 것부터 즐거운 그의 요리에는 크고 작은 이야기가 담겨 있다. 게다가 섬세하고 아름답다. 결코 위압적이거나 무겁지 않은, 산뜻하고 색감이 세련된 회화를 보는 기분이다. 가장 흥미로운 메뉴는 고급스러운 은색 식기에 핑거푸드처럼 하나하나 정성스럽게 싼 모듬 쌈. 한국적인 맛과 깊이는 그대로 살리되 깻잎, 고기 등 각각 다른 재료로 속을 감싼 미니 쌈으로 보는 즐거움과 먹는 즐거움이 기분 좋게 어우러진다. 한국 전통주도 함께 판매해 개성 있는 메뉴들과 조화를 이루는데 소주부터 경주의 전통주인 '경주법주'까지 그 라인업도 탄탄하다.

레스토랑 쌈

은색 식기 위에 하나하나 정성스럽게 올린 모둠 쌈.
먹기 좋은 크기일 뿐 아니라 아기자기한 색감과 연출이 시선을 끈다.

'비프 카르파치오Beef Carpaccio'는 육회를 모티프로 만든 SSAM의 대표 메뉴다. 육회의 간장, 참기름, 달걀노른자, 배, 잣을 소고기에 넣어 싼 음식으로 고급 식재료인 트뤼플을 곁들여 향과 멋을 더했다. 워터 스네일 샐러드Water Snail Salad는 골뱅이 무침을 모티프로 한 음식으로 대파, 김 장아찌, 마늘 튀김, 깻잎과 초고추장을 곁들여 낸다. 상추를 대신해 두부피로 쌈을 싸기도 하고 미역국을 커피 드립기인 사이폰에 넣어 서빙하는 등 그의 실험은 끊이질 않는다. 한국의 문화, 한식의 진면목을 드라마틱하게 전달하기 위함이다.

단순히 퍼포먼스적인 연출만 중시하는 게 아니다. 안현민은 보이지 않는 부분에도 미련스러울만치 정성을 쏟는다. 그는 생막걸리를 90일간 숙성시켜 만든 막걸리 식초를 쓰며, 한국에서 직수입한 천일염을 한 번 더 볶아서 사용한다. 조미료를 전혀 넣지 않고 4~7가지 고기 부위로 직접 우려낸 육수만 사용하는 것도 그의 원칙 중 하나다. 한국에서도 고수하기 힘든 정성이자 의지다. 공정이 늘어난다는 건 사람을 한 명 더 써야 한다는 말이고, 조미료 없이 맛을 낸다는 건 질 좋은 재료를 넉넉하게 써야 한다는 말과 같기 때문이다. 그런 안현민의 의지와 정성을 먼저 발견한 것은 중국 매체들이었다.

SSAM은 2011년 《타임아웃 베이징》 영문판에서 한식당 최초로 '베스트 뉴 레스토랑'에 선정되었다. 뿐만 아니라 2014년 《더 베이징어》 '베스트 컨템퍼러리 코리안 레스토랑' 선정 등 크고 작은 다양한 어워드를 수상했다. 럭셔리 잡지 《태틀러尚流, Tatler》에서는 이곳을 2013년부터 2016년까지 베이징, 상하이 50대 레스토랑 중 유일한 한식당으로 꼽기도 했다. 리뷰 기사가 매체를 장식했고 인터넷에 소개되는 일도 잦았다. 중국 매체와 방송에 소개되면서 중국에 거주하는 서양인들에게는 더 빨리 입소문이 났

다. 코스 요리에 대한 부담감이나 거부감이 적었던 덕분이었다. 베이징의 가장 트렌디한 곳에서 한식에 대한 새로운 관심이 일기 시작했다.

이상과 현실의 차이를 극복하는 법

대외적으로는 크고 작은 주목을 끌었지만 이상과 현실에는 다소 차이가 있었다. 평론가나 매체 기자들의 좋은 평가에도 막상 레스토랑을 찾는 중국인 고객들은 코스 요리로 나오는 방식을 낯설어했다. 푸짐하게 한 접시에 음식이 담겨 나오고 그걸 서로 나눠 먹는 중국식 문화와 달랐기 때문이다. 보다 근본적인 문제도 존재했다. 한식 기술을 전수 받은 중국인 직원은 2년이 지났는데도 맛의 평균치를 잡지 못했다. 기술로만 되지 않는 현실적인 문제들이 복병처럼 곳곳에 숨어 있었다.

중국인들의 입맛에 익숙해진 화학조미료도 풀어야 할 숙제였다. 당시 한식당은 한인 거주지역인 왕징과 유학생들이 많은 우다코우 지역에 몰려 있었다. 아무래도 학생들이 많은 지역이다 보니 저렴한 가격에 맞추기 위해 원재료 본연의 맛보다는 조미료의 맛을 씌우는 경우가 많았다. 문제는 그 음식을 먹은 중국인들이 조미료의 맛을 한국 음식의 맛이라고 착각하는 데 있었다. 안현민은 고집스럽게 1주일 이상 숙성시켜 양념장을 만들고, 조미료 없이 고기로만 우려낸 육수를 냈다. 한식 스승이자 멘토, 지금은 고인이 된 '가온'의 윤정진 셰프의 가르침이었다. 스승에게 '정성과 기다림'이 한식의 깊은 맛을 내는 핵심임을 배웠다. 하지만 중국인들에게 그 맛에 대한 공감을 얻기란 쉽지 않았다. 차선책으로 컴플레인을 하는 고객들을 위해 소금통에 조미료를 넣어 비치했다. 정성과 재료가 아까웠지만 익숙해진 입맛은 그만큼 힘이 셌다.

중국 땅이니 한식에 걸맞은 식재료를 제때 수급하는 것에도 한계

가 있었다. 같은 식재료라도 한국 장과 중국 장은 그 맛이 미묘하게 달랐다. 3배는 더 비싼 한국 장을 고수하고 쌈 채소는 한국 분이 재배하는 유기농 채소를 공수했다. 그 당시만 해도 유기농에 관한 개념이나 관심이 전혀 없을 때라 행간의 노력을 제대로 읽어주는 고객은 거의 없었음에도 말이다.

"다양한 한국 음식과 문화를 소개하는 것이 저와 제 레스토랑의 역할이라고 생각했어요. 셰프로서 좋은 재료로 정직하게 서비스하겠다는 신념을 포기하면서까지 식당을 운영하고 싶지는 않았죠."

결국 안현민은 3년째 되던 해에 SSAM을 임시 폐업하게 된다. 8억 정도의 빚까지 진 상태였다. 임시 폐업 후 3개월 동안, '어떻게 하면 베이징 사람들에게 어필할 수 있을까'라는 생존에 관한 절실한 고민이 이어졌다. 줄 서는 식당들을 찾아가 벤치마킹하고, 여러 중국인 친구들의 조언을 바탕으로 플랜 B를 마련했다. 재료를 선택하고 활용하는 방식, 그러니까 정성스레 육수를 내고 조미료를 사용하지 않는 맛의 기본 철칙은 그대로 유지하되 '먹는 방식'을 바꾼 것이다. 1인분씩 나오는 코스 요리 대신 푸짐하게 한 접

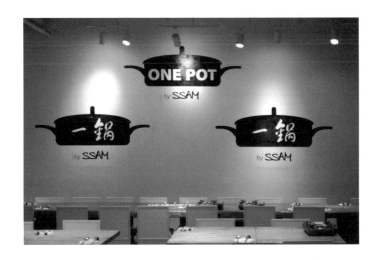

〈바이투어러 빙상〉
拜托了箱
중국판 〈냉장고를 부탁해〉

독특한 캐릭터로 '안현민'이라는 존재를
중국인들에게 알린 예능 프로그램.
한국인 셰프로서 다양한 한식 레시피를
소개하고 그 안에 담긴 이야기를
풀어내고 있다.

시를 내고 이를 함께 나눠 먹는, 중국 사람들이 좋아하는 방식을 접목했다. 이름도 '원 포트 바이 쌈'으로 리뉴얼하고 평균 180위안이었던 객단가도 80~100위안 정도로 낮췄다. 베이징의 외식 시장을 꼼꼼하게 분석하고 내린 결론이었다. 그렇게 재오픈을 한 이후 거짓말처럼 매출이 늘기 시작했고 밀린 임대료를 갚는 데에는 그리 오랜 시간이 걸리지 않았다. 여러 군데에서 인수합병 제의가 들어왔을 정도였다. 그렇게 무사히 한 고비를 넘기고, 다시 두 번째 출발선에 선 안현민. 그는 한식과 교집합을 이룰 수 있는 중국의 문화에 관심을 가지기 시작했다.

중국 문화와 공존하는 한식의 힘

제대로 된 한식, 그 가치를 전달하기 위해서는 역으로 중국인들의 문화를 이해하는 것이 필수적이다. 앞서 이야기했듯 음식에는 그 나라의 특성, 문화와 역사가 깃들어 있기 때문이다. 그 나라의 문화를 알면 더 쉽고 현명하게 다가가는 법을 알게 된다.

중국 문화를 공부하며 새로운 메뉴를 연구·개발하는 것은 그에게 가장 즐거운 시간이다. 일전에 그는 커피 추출 도구인 사이폰에 미역국을 내리는 메뉴를 개발한 적이 있었다. 중국에서는 '고급 탕'이라고 하면 기본적으로 맑고 투명해야 한다. 하지만 우리나라의 국들은 대개 탁한 편이라 사이폰에 미역국을 맑게 내리면 인기가 있을 것이라 판단했다. 그는 미역국을 프랑스식 수프인 콩소메Consommé처럼 끓여서 사이폰에 담아 내놨다. 고객들은 새로운 방식에는 흥미를 보였지만 문제는 양이었다. 베이징 사람들은 푸짐한 양을 음식의 전제조건으로 본다. 비록 메뉴판에서는 뺐지만 적은 양의 음식에도 익숙한 상하이나 광둥 지방에서는 충분히 인기가 있을 만한 메뉴라는 결론을 내렸다.

삼계탕도 중국인들의 문화를 알 수 있었던 계기가 된 메뉴다. 우

리나라처럼 여름에 이열치열 몸 보신의 개념으로 낳이 먹을 서라 예상해 잔뜩 생닭을 구매해놨는데 거의 팔리지 않았던 것이다. 음식은 기본적으로 그 문화권 사람들의 체질과 밀접하게 관련이 되어 있는데 중국에서는 여름에는 절대로 열이 오르는 음식은 먹지 않는다는 사실을 몰랐던 것이다. 신기하게도 여름이 아닌 가을로 판매 시기를 바꾸니 전혀 다른 양상이 펼쳐졌다. 보양식의 의미까지 더해져 줄 서서 먹을 정도로 삼계탕은 인기가 좋았다.

매체를 활용한 한식 스토리텔링

안현민은 한식에 담긴 가치를 제대로 전달하기 위해서는 한국에 대한 문화, 한국 음식에 대한 스토리텔링 역시 중요하다는 것을 깨달았다. 그래서 그가 택한 방법은 바로 셰프로서의 '인지도'를 쌓는 것이었다. 방송에 나가 적극적으로 요리 과정을 알리고 인지도를 높이면 그 정성스러운 조리 과정들을 이해해주지 않을까, 한국 음식, 한국 문화의 이야기에 귀 기울여주지 않을까 생각한 것. 그렇게 그는 미디어를 적극 활용하는 멀티 플레이어 셰프로 변신했다. 계기는 우연한 곳에서 시작되었다. 레스토랑 취재를 온 에디터를 통해 방송 관계자들을 소개받아 그 어렵다는 방송 출연의 기회를 쉽게 얻을 수 있었던 것. 물론 시작부터 성공적이지는 않았다. 서툰 중국어 때문에 통편집을 당하는 경우도 많았고 500위안의 출연료를 받는 프로그램에 재료 값만 10배 넘게 쓴 경우도 허다했다.

그러던 중 〈바이투어러 빙상〉이라는 인터넷 방송에서 출연 섭외가 왔다. 그리고 그가 가지고 있는 음식에 대한 콘텐츠와 방송에서 만들어준 캐릭터가 합쳐지면서 예상치 않은 인기를 끌기 시작했다. 가장 큰 조력자는 톈진 쉐라톤 레스토랑 매니저였던 지금의 아내였다. 부족한 중국어와 미묘한 뉘앙스, 문화에 따른 맥락 등은 아내에게 코치를 받으며 방송 전, 치열하게 준비를 해갔

다. 텐센트 베스트 프로그램으로 선정되며 인지도가 쌓여갔고 난생처음 셰프들과 함께 영화에도 출연했다. 시즌 3까지 이어지고 있는 프로그램의 지속성도 그에게는 호재였다. 외식 산업을 비롯해 각 분야의 주요 소비층으로 부상하고 있는 20대와, 인터넷으로 방송되는 〈바이투어러 빙상〉의 주요 시청자층은 정확히 일치했다. 젊은 층에게 홍보가 톡톡히 된 것. 그가 운영하고 있는 레스토랑에 대한 관심도 커져 SSAM에는 중국 각지에서 온 손님들의 발걸음이 매일 이어졌다. 신장같이 먼 지역에서 오는 사람, 항저우에서 2주 연속 방문한 고객도 있었다.

안현민을 통해 한식을 처음 접하는 중국인들도 많을 터. 그는 무조건적인 한식의 세계화보다는 제대로 된 한식의 가치를 알리는 것이 더 중요하다고 말한다. 잡지 기자들이나 방송국 사람들에게는 무료로 한식에 관한 자문을 해주겠다는 이야기도 하고 다닌다. 중국 인터넷 포털 사이트 바이두에서 검색하는 한식 정보에는 오류가 많기 때문이다. 한식은 저렴하고, 먹을 만한 건 비빔밥, 불고기, 된장찌개뿐, 메뉴가 거기서 거기라는 말을 들으면 정말 안타까운 마음이 든다고. 그래서 그는 오늘도 방송을 통해 다양한 한국 음식과 재료들에 대한 스토리를 풀어놓는다. 캐릭터에 맞게 머리를 노랗게 염색하고, 가끔 동물 탈을 쓰기도 하고, 가끔은 어눌한 중국어에 놀림도 받아가며.

셰프에게 영감을 주는 곳, 중국 베이징

안현민의 레스토랑에는 중국인 직원들이 대부분이다. 서빙하는 직원들이 맛을 모르고 서빙하면 안 된다는 생각에 직원들에게 메뉴의 맛을 익히고 또 평가하는 기회도 마련한다. 일종의 베타테스팅으로 그 과정에서 메뉴에 대한 검증과 보완의 시간들을 거치는 것이다. 중국에는 비공식적인 이직 기간이 있다. 바로 춘절과 노동절, 국경절 연휴 때다. 이때가 되면 회사 대표들은 긴장 상태

가 되는데 길게는 10일이 넘는 이 연휴 동안 고향 집에 갔다가 되돌아오지 않는 직원들이 너무 많기 때문이다. 이는 대기업도 마찬가지로 겪는 고질적인 문제다. 하지만 작년 한 해 안현민의 레스토랑에는 주방과 서빙하는 직원까지 포함해 이탈자가 단 한 명도 없었다. 사람이 재산이라는 생각으로 그가 들인 노력의 결과였다.

사실 한국인 스태프에 관한 필요성도 있다. 한식에 관한 스토리텔링과 새로운 메뉴 개발 등에 한국인 셰프들이 함께하면 좋겠지만, 그들에게는 여전히 중국에 대한 심리적 진입장벽이 높은 것 같다고 안현민은 말한다. 호주나 미국과는 달리 중국에는 오고 싶어하지 않는다는 것. 중국이 어떤지 경험하기도 전에 먼저 고정관념부터 가지는 사람들이 너무 많아 안타깝다는 안현민. 하지만 외국 미슐랭 셰프들은 자발적으로 베이징, 상하이 등 중국의 도시로 모여든다. 더 풍부하고 더 다양한 경험을 하기 위해서 그리고 더 넓은 시장, 많은 수요를 만끽하기 위해서 말이다.

실제로 모든 영역에서 중국의 변화 속도는 놀라울 정도로 빠르다. 인식의 변화도 변화지만 시스템의 변화, 하드웨어의 발전은 체감상 한국보다 훨씬 더 능동적이고 빠르게 진화한 상태다. 레스토랑의 경우도 법적인 위생 기준은 한국보다 중국이 더 까다롭다. 콜드 키친cold kitchen, 전채나 샐러드류를 조리하여 각 주방에 공급하는 역할을 곳에는 뚫린 배수관을 넣지 못한다. 여기에 들어갈 때는 손을 씻고 별도의 가운을 입고 들어가야 한다. 자외선 등도 의무로 달게 되어 있다. 이런 것들이 갖춰지지 않으면 아예 영업 허가가 나지 않는 것. 조만간 상가 지하 1층에는 위생 허가도 내주지 않을 예정이라고 한다. 그의 레스토랑은 오픈 키친이다. 위생에 대해서는 안심하고 먹으라는 의미를 반영한 것이다. 직원들 역시 오픈된 공간에서 보다 더 책임감 있게 요리를 만들고 대하게 된다.

그는 베이징 한복판에서 변화의 지점들을 눈과 입, 귀와 눈으로 확인한다. 얼마나 많이 먹어보느냐에 따라 만들 수 있는 요리의 스펙트럼이 달라진다고 믿는 그는 요즘도 베이징의 맛집을 찾아 다니며 자신의 경험치를 늘리고 있다. 잡지 기자, 방송 관계자, 셰프 등 SNS에 연결되어 있는 그의 중국인 친구들이 소개한 맛집들은 저장해놨다가 꼭 들러서 먹어본다. 식재료에 대한 호기심, 새로운 식감에서 받는 셰프로서의 영감은 여전히 그의 발걸음을 분주히 재촉한다. 맨 처음 상하이에 100가지 음식 기행을 왔을 때 그 마음가짐과 같이.

2016년 11월, 6년 만에 그의 레스토랑은 두 번째 휴식기에 들어갔다. 이전 건물주와의 임대 재계약이 만료되었기 때문이다. 새로 바뀐 건물주는 자기 식당을 차리겠다고 해서 울며 겨자 먹기로 자리를 내주게 되었다. 사람이 자산임을 경험을 통해 배웠기 때문에 같이 일하던 직원들은 모두 유급 휴가로 대체한 상태다. 최근 그는 베이징 동4환 안에 있는 새로운 쇼핑몰에 입점 계약을 완료해 5월경 대중적인 중저가 한식 브랜드 론칭을 목전에 두고 있다. 이와 동시에 135평 규모의 중고가 한식 브랜드도 올해 말 오픈 예정이라고. 중국 베이징에서 탄탄하게 코리안 캐주얼 다이닝을 구축하고 나면 다음은 상하이에서 그 맛과 형식, 음식에 담긴 이야기를 새롭게 전파할 계획이다. 그렇게 그는 한식으로 세계 무대에서 미슐랭 스타 셰프가 되는 꿈을 차근히 밟고 있다. 안현민은 단순히 음식에만 정성을 기울이는 셰프의 역할을 넘어 그 안에 담긴 이야기나 문화를 흥미롭게 전달하는 스토리텔러로서의 역할까지 성공적으로 해냈다. 셰프의 역할에 대한 콘텐츠적 확장. 그의 한식이 매번 스스로 진화하는 이유다.

셰프
안현민

'쌈'이라는 콘셉트를 계속 이어오고 있다

'쌈'에 대한 애정이 많다. 한국적일 뿐 아니라 다양한 방식으로의 변주가 가능하다. 한국 음식의 고유한 맛은 유지한 채 나만의 방식으로 한 번 외피를 다시 싸보자, 그런 의미에서 레스토랑 이름도 그렇게 정했다. 전 세계인들에게 사랑받는 일본의 스시처럼 한국의 쌈도 그 가능성이 충분히 있다고 생각한다. 한 나라의 음식이 불고기나 비빔밥으로만 인식되는 건 좀 아쉽지 않나.

SSAM의 요리를 보니 한식의 확장성을 목격하는 기분이다

제 모토가 한식 맛의 원형은 지키되 조리법, 배합, 프레젠테이션을 달리해 독창적인 한식을 만드는 것이다. 이를 통해 한식의 범주를 넓히고 싶다. 지금은 다양한 채소들이 한국에서 재배되고 있기 때문에 과거의 틀에서 벗어나 이런 것들에

대한 새로운 시도가 필요하다고 생각한다. 예를 들어 고추장이랑 토마토가 굉장히 잘 어울린다. 토마토를 잘 활용하면 조미료를 안 써도 감칠맛이 확 올라온다. 실제 우리는 양념장을 만들 때 토마토를 갈아서 만든다. 떡볶이 메뉴도 있는데, 고추장을 넣으면 텁텁하니까 고춧가루, 양파 껍질, 토마토를 넣어 떡볶이 양념을 만드는 것이다. 소갈비 찜에도 토마토를 갈아 넣으면 무척 맛있다. 한국에 있는 일반 식당에 가도 브로콜리를 데쳐서 초고추장에 찍어먹는 반찬이 나오지 않나. 브로콜리가 한식의 영역에 들어왔다고 해석한다면 전을 부칠 때에도 사용해볼 수 있다. 우리나라 한식의 조리법, 재료의 기반은 1960년대에 요식업이 발전하면서 유형화된 것들이 대부분이다. 요리하면서 사용되는 재료, 소스들도 다시 연구되어야 한다고 생각한다.

<center>음식을 먹으면서 단순히 음식의 맛과 모양이 아닌</center>
<center>그 안에 담긴 이야기를 들을 수 있어 좋았다</center>

한국의 음식 문화도 다른 나라의 음식 문화를 받아들이면서 발전해왔다. 청나라 건륭제 때 태평성대가 펼쳐지며 여러 조리기구들이 많이 발명되었는데 베이징 룽궈銅鍋, 동으로 만든 훠궈 냄비로 신선로 그릇과 비슷하다도 그때 만들어졌다고 한다. 당시 황제의 연회에는 훠궈가 제공될 때가 많았는데 신분에 따라 2명이 한 개의 솥鍋을 사용하거나 4명이 한 개의 솥을 사용하는 형태였다고 한다. 용기나 조리 방식 등을 보아 한국에서 먹는 신선로가 중국의 훠궈에서 넘어온 것으로 보는 견해가 많다. 그렇게 역사를 통해 음식을 만나면 흥미로운 지점들이 발견된다. 오래전부터 외국에서 한식을 할 생각이었기 때문에 음식의 문화나 역사에 대한 공부를 꾸준히 해왔다. 한식에 대한 개념이 없는 외국인들에게 배경과 의미를 설명해줘야 하니까. 방송 출연의 기회가 많아졌던 이유도 어쩌면 이야기할 콘텐츠를 많이 가지고 있어서였을 것이다. 그런 것들이 경쟁력이었다고 생각한다. 음식 인문학자 주영하 선생이 쓴 한국 음식 문화에 관한 책, 황교익 칼럼니스트가 쓴 책은 2002년 출간된 책부터 요즘 것까지 모두 읽었다. 그리고 미디어 행사를 할 때나 방송에서 책의 내용을 종종 인용하며 한식에 대한 배경을 만들어간다. 중국 기자들에게

"한국 음식에 대한 기사를 쓸 때 인터넷 포털 바이두를 긁어서 쓰지 말아달라"고 말한다. 틀린 내용이 너무 많기 때문이다. 고문비를 안 받고 감수해주겠다고 항상 말하는데 그런 것들이 한식에 대한 제대로 된 이해를 만드는 길이라 생각한다. 외국에 나와서 한식을 한다는 것 자체가 나에게는 보람된 일이다.

중국인들의 입맛에도 어떠한 경향성 같은 것이 있는가

중국은 원체 큰 대륙이다 보니 북방과 남방의 음식 문화 차이가 크다. 벼의 생산량이 많은 남방은 쌀 문화, 밀의 생산량이 많은 북방은 면 문화로 나뉜다. 쌀을 재료로 한 떡 요리는 남방에서 많이 먹는다. 베이징에 진출한 우리나라의 떡볶이 브랜드들이 많았는데 대부분 얼마 못 가 문을 닫곤 했다. 하지만 상하이에 진출한 브랜드들은 대박을 내고 있다. 상하이에서는 훠궈火鍋, 중국식 샤브샤브에도 담가 먹을 정도로 일상에서 쉽게 떡을 즐기지만 베이징은 떡을 즐기는 문화가 없기 때문이다. 내 주변만 해도 상하이나 남방 지역 출신을 제외하고는 떡의 질감을 좋아하는 친구들이 거의 없다. 안 먹어봤기 때문에 쫄깃한 식감이 낯설고 이상한 것이다. 물론 예전과 달리 한국 드라마와 한국 여행 붐이 일다 보니 거부반응이 적어진 것 같긴 하다. 전반적으로 북방은 음식에 대해 더 폐쇄적이고 남쪽으로 내려갈수록 개방적이어서 새로움에 대해 받아들이는 태도가 다르다.

중국판 〈냉장고를 부탁해〉인 〈바이투어러 빙상〉 출연이
중국 활동의 날개를 달아주었다. 아무에게나 오는 기회는 아니지 않나

아는 잡지의 기자 소개로 시작했다. 여러 매체들에 SSAM이 우수 레스토랑으로 선정되어 아는 기자들이 조금 있었다. 그들 소개로 적어도 매년 3~4개 방송 프로그램에 출연하고 있었다. 하지만 중국은 외국인이 한 프로그램 전체에 계속 출연하는 게 제한되어 있다. CCTV 같은 경우는 정치적 상징성이 있기 때문에 외국인의 출연 자체가 어렵다. 저장위성, 후난성 등은 조금 진보적인 편인데 〈런닝맨〉, 〈대장금〉, 〈비정상회담〉 등 한국 방송을 수입해오는 곳도 바로 이들 지역의 방송이다. 〈바이투어러 빙상〉은 아무래도 인터넷 방송이라 그런지 이런 제약에서 조

금 자유로웠다.

외국인이 예능 방송에서 자리 잡기가 쉽지 않았을 텐데 어떻게 적응했나

처음부터 녹록지 않았다. 200명의 셰프들을 대상으로 면접을 보고 최종 7명을 선발한 후, 그중 6명만이 방송 출연진으로 확정되는 것이었다. 최종 선발 전, 이틀 동안 게임을 했는데 캐릭터를 끄집어내는 게임이었다. 예를 들어 '자, 여기 공원이 있다. 너는 이 공원 안에서 어떤 물건을 가지고 이를 어떻게 표현하고 싶냐'는 식이다. 어떤 사물을 선택하느냐에 따라 심리적으로 성향을 파악해 캐릭터를 대입해보는 것이다. 저 같은 경우는 앞뒤 못 가리는 아이 같은 캐릭터였다. PD들이 그렇게 몰아주더라. 그래서 시즌 2부터는 방송하는 데 아이스크림을 물고 있기도 했다. MC 허지웅은 한국으로 치면 유재석 같은 스타인데 출연하는 셰프들을 냉장고 가족이라는 캐릭터로 만들어놨다. 덕분에 웬만해서는 구성원들이 바뀌기 힘든 구조다. 사실 방송에 대한 스트레스도 많다. 중국어도 다른 셰프들에 비해 원활하지 않고 예능 프로그램이기 때문에 멘트를 받아 치는 것도 빠르고 절묘해야 한다. 녹화 전날 밤 늦게까지 책이나 인터넷을 보며 공부를 한다. 몸은 고되지만 중국에서의 인지도가 높아졌고 한식에 대한 이야기를 할 수 있는 대외적인 창구가 생겼다는 점에서 정말 감사하게 생각한다.

한국에 있는 셰프들에게 하고 싶은 이야기가 있다면

중국의 변화를 제대로 주목해보길 권한다. 여전히 한국에 있는 셰프들에게 후진국에 가서 뭘 배울 수 있냐는 말을 많이 듣는다. 중국의 발전 속도와 합리적인 시스템은 놀라울 정도인데 아직도 10~20년 전 중국을 생각하고 있는 게 안타깝다. 중국에 오는 셰프들도 배운다는 입장으로 오기보다 스카우트되어 온다는 태도가 강하다. 새로운 것을 흡수할 수 있는 한계가 이미 만들어진 것이다. 단순히 마켓의 크기뿐 아니라 식재료의 다양성, 오랫동안 쌓인 음식 문화 등도 중국이 매력적인 이유 중 하나다. 오가피 순 같은 재료들은 한국에서는 너무 비싸서 잘 볼 수도 없는 식재료인데 여기서는 몇 천 원이면 구할 수 있다. 이걸로 국을 끓여봤더

니 너무 맛있더라. 다양한 재료들을 만나면서 내가 창작할 수 있는 요리의 범위가 넓어지는 것을 느낀다. 배울 수 있고 해볼 수 있는 기회가 너무 많은데 우리나라 셰프들이 이걸 놓친다는 게 가장 아쉽다. 이제 중국에 대한 가림막을 걷어내야 할 때다.

<p style="text-align:center">셰프로서 가장 중요한 태도는 무엇이라 생각하나</p>

이제는 경력이 몇 년 차라는 것으로 '역량'을 이야기하는 시대는 끝났다고 생각한다. 어떤 경험, 어떤 지식을 자기 것으로 가지고 있느냐가 중요한 것이다. 한식에 서양식 분자요리, 중식, 일식, 중동식 등 다양한 나라의 조리법을 접목해, 남들은 따라하지 못하는 나만의 한식을 만들기 위해 노력해왔다. 이렇게 새로운 경험들을 계속 만들어나가기 위해서는 스펀지 같은 마인드가 가장 필요하다. 권위적인 태도와 괜한 자존심을 내세우는 건 더는 발전할 수 없다는 이야기와 다름없으니까. 새로운 것이 나오면 그걸 흡수해서 내 것으로 만드는 노력. 이것이 세계를 무대로 삼은 셰프에게 가장 중요한 태도라고 생각한다.

중국 사람으로 태어나서 죽을 때까지 못 해보는 세 가지가 있으니,
중국의 언어를 모두 배우지 못하고
중국의 땅을 모두 돌아보지 못하며
중국 음식들을 다 먹어보지 못한다.

Beijing Movement

베이징 무브먼트 ❶

일본 전문 잡지
《지일知日》

새로운 관계를
설정하는
젊은 중국의 취향

"부수지 마세요. 일본 자동차지만 중국산입니다."

2012년, 베이징 내에서 일본차를 타고 다니는 사람들은 이와 같은 스티커를 차량 뒤에 부착하고 다녔다. 우리나라의 독도 분쟁과 유사한 댜오위다오(钓鱼岛), 일본명 센카쿠 열도(尖阁列岛) 영토 분쟁이 심화되면서 중국 내의 반일 감정이 최고조에 이른 탓이었다. 이 시기 길거리에는 유독 부서진 일본차들이 많이 보였다. 베이징에 갈 때 종종 들르던 일본계 백화점은 일본어가 함께 쓰인 간판을 큰 천으로 가리고서야 영업을 재개할 수 있었고, 일본 사람들은 공공장소에서 한국인이라고 거짓말을 할 정도였다. 평소 알고 지내던 한국인 PD는 하필 일본 전통 바지를 입고 슈퍼마켓에 가는 바람에 생면부지 중국인에게 뒤통수를 맞는 봉변을 당하기도 했다.

이렇게 크고 작은 반일 감정이 베이징을 휘감던 무렵, 《지일》이라는 이상한 잡지가 서점에 등장했다. '일본을 알자'라니. 알고 있는 일본마저도 숨겨야 할 것 같던 당시의 상황에 정면으로 도전하는 이 잡지는 간결한 레이아웃과 흥미로운 '원 테마 기획(한 가지 주제로 전체 잡지를 구성하는)'으로 시선을 끌었다. 무사, 고양이, 유니폼, 요괴, 폭주족 등

평소 중국 잡지계에서는 보기 느눈 테마 선정과 편집 디자인을 시도한 터라 베이징에 갈 때마다 보물을 캐듯 밀린 과월호 잡지들을 샀던 기억이 난다. 나의 20대 중반, 한 가지 테마를 잡아 실험적인 기획과 취재를 했던 《TTL 매거진》에디터 시절이 떠오르기도 했다. 도대체 누가 만드는 잡지일까? 어쩌면 반일 감정을 어떻게 좀 풀어보려는 일본인의 전략일 수도 있겠다. 그나저나 반일 감정이 극에 달해 있는 중국인들에게 과연 이런 잡지가 팔리기는 할까? 이 매체에 대한 호기심도 커져만 갔다.

결론부터 말하자면 이 잡지는 트렌드에 민감한 20~30대 젊은 중국인들에게 폭발적인 인기를 얻으며 매호 높은 판매 부수를 기록했다(그중 고양이 테마는 12만 부 이상 판매되었으며 지금도 인터넷 경매 사이트에서 고가에 거래되고 있다고 한다.) 《지일》은 중국인 쑤징(苏静) 편집장과 베이징대학교를 졸업하고 25살에 일본으로 넘어간 고베대학교의 마오딴칭(毛丹青) 교수가 주필이 되어 함께 만든 잡지다. 쑤징 편집장은 중국의 유명 출판사에서 베스트셀러를 기획한 편집자 출신으로서, 반일감정이 팽배해짐과 동시에 젊은이와 지식층 사이에서 일본을 향한 지적 호기심 또한 커지고 있음을 간파하고 일본 문화에 관한 책을 구상하기 시작했다.

《지일知日》

1981년생인 쑤징 편집장은 일본 영화나 무라카미 하루키(村上春樹)의 소설을 즐겨 읽는, 중일의 민감한 역사에서 조금은 비껴난 세대였다. 마오딴칭 주필은 '중국인이 중국인을 위해 리포트 하는 일본 문화'라는 잡지 콘셉트에 동의했고 정치적인 이슈에 좌우되지 않는 젊은 중국인들에게 일본 문화의 면면을 지속적으로 공유하고자 하는 마음으로 참여했다. 물론 중국 내에도 단행본으로 된 일본 소개 책들은 꽤 있었지만 정기적으로 일본 문화를 다루는 매체는 드물었다. 일본이 가지고 있는 다양한 문화적 콘텐츠를 감안할 때 정기적인 잡지 발행에도 소재가 고갈되지 않을 것이란 확신도 잡지 창간의 동력이 되었다고 한다.

결국 2011년 1월, 작가 나라 요시토모(ならよしとも)를 테마로 창간호를 발행하게 되었고, 5년 넘게 흥미로운 주제들을 선정하며 판매 부수 10만 부 이상을 기록하는 일본 전문 잡지로 성장했다. 한 가지 테마를 축으로 시간과 공간을 아우르는 깊이 있는 기사는 그간 중국 내에 정형화되어 있던 일본에 관한 지적 호기심을 채워주었다. 사진가 아라키 노부요시(荒木経惟), 건축가 안도 다다오, 작가 히가시노 게이고(東野圭吾), 만화가 이노우에 다케히코(井上雄彦) 등 이름만 들어도 쟁쟁한 일본 문화예술계 인사들의 인터뷰도 척척 지면에 내놓았다. 잡지의 인기에 힘입어 중국 SNS 웨이보의 공식 계정 팔로워 수는 이미 48만 명에 육박하고 있다.

쑤징 편집장은 2015년 가을, 또 다른 일을 펼쳤다. 《지중(知中)》이라는 잡지를 창간한 것이다. 베이징의 번화가 왕푸징 애플 스토어에서 진행된 《지중》 창간 기념행사에는 힙한 중국 젊은이들로 만원을 이루었다. 일본의 문화와 성향을 관찰하던 그들의 시선이 자연스레 스스로에게 향한 것. '중국을 젊은 감각으로 소개하는 책이 드디어 나왔다'며 중국 언론에서도 한동안 이슈가 되었다. 어느 각도에서, 어떤 깊이로 조명하느냐에 따라 그 색을 달리할 만큼 중국은 확실히 입체적인 나라다. 새로운 시선을 가진 젊은 중국은 그들 스스로를 어떻게 정의하고 풀어낼까.

2008년 중국에 처음 갔을 때, '중국인들과 친해지려면 일본 이야기를 시작하면 된다'라는 농담 섞인 조언을 들었던 기억이 난다. 농담처럼 들리는 이 말에는 사실 동아시아의 역사가 압축되어 있다. 중국은 청일전쟁, 21개조 조약(5.4 운동), 만주사변, 중일전쟁, 난징 대학살 등 일본에게 수많은 화를 겪으며 근·현대를 맞이했기 때문이다. '위안부' 문제는 한국과 중국이 공유하는 역사의 아픈 상처이기도 하다. 하지만 과거와 현재 그리

❶

이소룡을 테마로 한 《지중》잡지 표지.
창간호 주제는 '산수'였다. 기획을 할 때 편집부
구성원들이 읽고 싶은 소재를 우선한다.

인기 있는 주제였던 '화제한어' 테마 표지.
'혁명' '민주' '주관' 등 일본에서 메이지유신
이후로 번역된 신조어들을 다루고 있다.

고 현재와 미래는 따로 떨어져 있는 것이 아니다. 살아 있는 유기체처럼 움직이고 영향을 받으며 변화한다. 젊은 중국은 '취향'이라는 것을 매개로 일본과 새로운 관계를 설정하기 시작했다. 자국 내에서 친일, 역사적 인식의 부재라는 비판을 받고 있기도 하지만 '일본을 제대로 알아보자'는 그 시작점으로 5년 넘게 《지일》이라는 잡지를 발행하고 있다는 것은 아카이빙보다는 즉흥성에 더 익숙해 있던 젊은 중국이 진지하게, 하지만 다채롭게 변화하고 있다는 증거이기도 하다.

'아는 것'은 중요하다. '제대로 아는 것'은 더욱 중요하다. 지식이나 경험이 없는 상태에서 미루어 짐작한 가치 판단은 오류를 범하기 쉬울 뿐 아니라 진정한 모습을 볼 기회마저 뺏는다. '알고 생각하기'를 거부하는 게으름의 결과인 것이다. 그런 맥락에서 과연 우리는 중국을 얼마나 알고 있을까. 우리가 알고 있는 중국의 모습은 그 실경과 얼마만큼 닿아 있을까. 선입견을 걷어낸 중국의 민낯에는 과연 어떤 이야기가 담겨 있을까. 일본을 바라보는 중국의 시선 위로 자꾸만 이러한 것들이 겹쳐진다.

❶

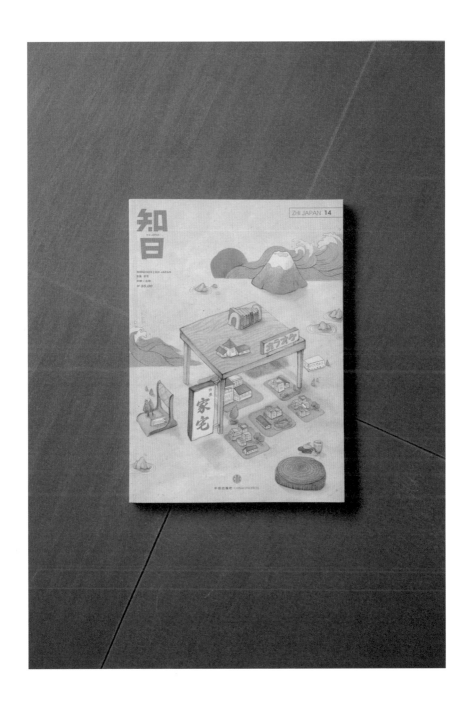

3

생의 모순에서
자유로운
스토리텔러

예술가 | **김기훈**

우리는 모두 '각자의 삶'을 산다. 자신의 경험을 바탕으로 삶의 행로를
정하고, 크고 작은 욕망을 실현하기 위해 노력한다. 삶의 동력이자
때로는 삶의 장애가 되기도 하는 욕망. 그런데 우리가 품은 욕망은 과연
나 자신의 것일까. 오롯이 내 의지로 살아가는 내가 주체가 된 삶과,
무의식적으로 타자의 욕망을 대입한 삶을 우리는 과연 구별해낼 수
있을까. 김기훈과 이야기를 나누는 내내 이 질문이 머릿속을 맴돌았다.

예술가
김기훈

새로운 누군가를 만나는 자리. 무슨 일을 하는 지, 어느 학교를 나왔는지, 나이는 몇 살인지, 사는 곳이 어딘지, 고향은 또 어디인지, 심지어 결혼은 했는지, 마주 본 시선이 무색하리만치 매뉴얼 같은 질문들이 쉴 새 없이 쏟아진다. 그렇게 얻어낸 단서들로 우리는 상대방을 판단하기 시작한다. 물론 그 판단에는 어김없이 선입견이나 고정관념이 개입한다. 삶에서 가장 중요하게 생각하는 가치가 무엇인지, 요즘 가장 관심이 가는 이슈는 무엇인지, 어떤 결을 가진 사람에게 끌리는지와 같이, 정작 유효한 질문은 단 한 문장도 꺼내지 못한 채 우리는 표피의 단서들로 손쉽게 타인을 단정해버리는 것이다. 심지어 그렇게 형성된 인식은 모질고 힘도 세다.

문제는 이 매뉴얼 같은 질문들이 비단 남을 판단할 때만 적용되는 것이 아니라는 사실에 있다. 막상 별다를 바 없는 일상을 살고 있는 듯하지만 우리들 각자의 삶은 유일하기에 모두 특별하다. 하지만 이 중요한 삶의 진실은 종종 잊힌다. 어느새 남들이 정해놓은 방식에 의심 없이 몸을 맞추고 있는 자신을 발견하게 되니 말이다. 맞지 않는 틀에 몸을 구겨 넣으며 삶이 내 마음대로 되지 않음을 한탄하는 생의 모순. 내가 아닌, 타자의 욕망을 실현해가는 삶은 이렇게 무의식적으로 우리의 일상을 잠식한다. 돌보지 않아 박제되어 버린 나의 욕망은 더 이상 내 안에 선명하게 흐르는 핏줄이 되지 못한다.

베이징에서 만난 김기훈은 그 '생의 모순'에서 저만치 비껴간 사람이었다. 남들이 정해놓은 프레임은 그에게 가볍게 벗어날 수 있는 성질의 것이었다. 스스로 원하는 방식으로 공부했고, 사고

했으며 또 그렇게 행동하기 위해 삼십 해가 넘는 시간 동안 노력
해왔다. 그리고 여기 베이징에서 문인 화가로, 우취인으로, 또 예
술품 수집가로 다양한 예술적 행보를 걷고 있는 지금까지 그의
삶의 주체는 단 한 번도 타인에게 그 자리를 내어준 적이 없다.
흥미로운 건 자신의 욕망에 충실한 삶의 궤적을 가지고 있는 그
가 어릴 때부터 조부 밑에서 엄격한 유교식 교육을 받았다는 사
실이다. 그런 김기훈의 삶은 모든 것이 가능하고, 또 동시에 모든
것이 엄격하게 통제된 베이징의 민낯과 묘하게 겹쳐졌다. 그가
중국 베이징에 머물게 된 것이 과연 우연일까.

80×50mm 안에 담긴 작은 세계

김기훈은 세계적인 우취가郵趣家, 우표수집가로 이미 국내 언론의 스
포트라이트를 받은 바 있다. 그게 벌써 10여 년 전의 일이다. 당
시 그는 세계우표전시회에서 한국인 최초로 주제별 우취 분야
1등을 했다. 우표 수집이라는 표현은 익숙하지만 '우취'라는 단어

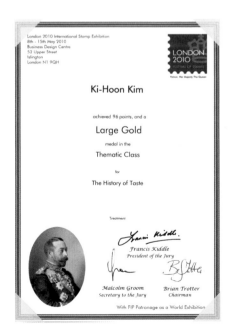

2010 런던 세계우표전시회 수상

2010년 영국 런던에서 열린 세계우표전시회
금메달 수상 증서. 김기훈은 미식의 역사
(The History of Taste)로 내용을 꾸렸고
이는 심사위원들의 극찬을 받았다.

는 조금 낯설다. 우취란 우표를 수집하는 것을 넘어, 우표와 관련된 자료를 연구하여 이를 조합하는 학문적 취미를 일컫는 말이다. 그 역사가 깊을 뿐 아니라 외국에는 정기적으로 개최되는 우취 관련 전시회도 빈번하다. 13살 때 우표 수집을 시작으로 지금의 우취 활동에 이르기까지 김기훈은 어느 곳에서도 배우지 못할 것들을 이 조그마한 우표 안에서 배웠다고 말한다. 그에게 우표는 세계를 바라보는 하나의 통로였다.

"학교에서 주입식으로 배우는 것보다 스스로 알고 싶은 것들을 찾아서 공부하는 것을 좋아했어요. 우표는 세상에 대해 공부할 수 있는 가장 좋은 계기가 되었죠. 문화재, 골동품, 중요한 역사적 사건 등 무언가를 기념할 목적으로 우표를 발행하는 경우가 많았으니까요. 우표를 모으다 보면 도안도 분석해야 하고 발행 국가의 언어도 찾아보게 되는데, 이렇게 여러 분야로 가지를 쳐가기 때문에 자연스레 연구의 영역이 넓어져요. 스스로 즐기면서 알아가는 진정한 공부의 과정으로서는 정말 최고의 취미죠."

그의 우취 작품은 잘 기획된 하나의 책 같은 느낌이 든다. 표지를 넘기면 바로 목차가 나오는데 이것은 우취 작품을 만드는 이가 짠 이야기 구조라 할 수 있다. 그 구조에 맞게 스토리가 전개되며 해당 우표들이 같이 보이게끔 구성되어 있다. 하나의 테마를 정한 후 관련된 우표를 도판 삼아 이야기를 전개하는 것이다. 그가 어렸을 때는 청동기 시대부터 바우하우스까지 공예의 역사에 관한 우표를 수집했고 청소년 때부터 작품을 만들어서 세계대회에 출전했다. '미식의 역사'는 그의 우취 시리즈 중 가장 오랜 시간 공 들인 작품이다. 총 6개의 코스를 기획해 메뉴판 형식으로 구성한 이 시리즈는 인류사에서 맛이 어떻게 변해왔고 그 과정에 얼마나 많은 에피소드가 있는지를 다루고 있다. 태어나자 처음 먹게 되는 모유부터 원시인들이 먹었던 매머드 고기, 정착이 시

인류의 미식 역사를 우취로 표현하다

우취인이자 셰프이기도 한 김기훈은 마치 파인다이닝 레스토랑
코스요리처럼 총 6개의 코스로 인류의 미식 역사를 스토리텔링했다.
80×50mm의 우표들은 다양한 인문학적 상상이 시작되는 출발점이었다.

작된 농업 시대를 그린 우표, 신들이 사랑한 음식 올리브 이야기, 농기구 제작이 식량 생산에 미친 영향, 맛의 계급에 관한 이야기, 보양 음식, 차 문화, 맛과 르네상스, 유럽 최고의 미식 가문 합스부르크 왕가, 식민지 건설과 향신료의 역사, 세계대전을 겪으며 발달한 식품 가공 산업, 식품 광고, 조리기구의 발전 등 어마어마하게 파생되는 이야기의 줄기들이 모두 조그마한 우표 안에 담겼다니 놀라울 따름이다. 부록으로 음식물 섭취와 소화의 관계, 위생과 건강, 기호식품의 선택, 코카콜라에 들어간 코카 잎의 비밀, 금기 식품과 관습에 대한 이야기까지, 주제를 정하는 기획력뿐 아니라 스토리텔러로서의 역량을 유추할 수 있는 작품이다.

김기훈은 2002년부터 세계우표전시회에 청소년 대표로 참가하며 우취인으로서의 본격적인 활동을 시작했다. 그가 중국을 처음 방문한 것도 우취 활동의 일환이었다. 고등학교 1학년이었던 2000년, 청소년 우표 모임에서 만난 중학교 2학년 친구들 2명과 함께 산동, 베이징 그리고 서안을 거쳐서 중국을 한 바퀴 도는 기차여행을 떠났다. 루트는 역시나 우체국 여행을 중심으로 이뤄졌다. 지도가 그려진 노트에 우표를 붙이고 지역마다 우체국을 방문해 관광 소인을 찍어오는 일종의 우취 기행이었다. 그는 그때의 기차표, 여행에서 찍었던 사진, 중국에서 구입한 우표들을 고스란히 모아놓고 있다. 우표를 수집하듯 스스로의 경험을 모으고 수집해 분류하는 것이 몸에 배어 있는 것이다.

"우표는 기록과 정보의 획득을 구현하는 매개체로서 작은 반도체 역할을 한다고 생각해요. 제가 모르는 내용을 우표를 통해 접하고, 알고, 기억하게 되니까요. 치과학회에 있는 치과의사는 치과에 관련된 우표를 수집하며 오래전 히포크라테스가 어떤 역할을 했는지를 기억하고 연구할 수 있는 것처럼요. 실제로 대학교 수들도 연구와 취미를 결합해서 우표 수집을 많이 해요. 외과의

사 같은 경우는 전염병의 역사, 성인병 예방, 치과의 역사를, 노동
경제학 교수는 노동의 역사를, 그렇게 자기 분야의 관점과 기준
을 가지고 우표를 수집하고 학문적으로 연구하는 거죠. 그런 분
들을 위해 큐레이팅도 많이 해드렸어요."

한때는 일상적인 소재였지만 이제는 우리의 삶에서 그 존재조차
드러나지 않는 우표. 그러고 보니 오랜 시간 동안 반가운 소식을,
슬픈 사연을, 놀라운 비밀을 연결했을 이 작은 우표가 이야기의
출발점이 된다는 것이 썩 자연스럽다. 80×50mm의 작은 세계.
그 네모 안에서 인간의 역사, 물건의 기원 등 유의미한 순간들의
단서들이 압축되어 있다고 생각하니 불현듯 편지봉투에 우표를
붙이던 과거의 경험들이 아련해진다. 작은 네 귀퉁이로 세계를
본다 하여 '방촌 간 세계'라 불리는 우취의 과정. 이 매력적인 작
은 세계는 김기훈의 삶을 관통하는 하나의 화법이 되었다.

음식, 즐거운 소통의 총체적 합

2012년, 중국 국영방송 CCTV에서 음식에 관한 놀라운 다큐멘터
리를 하나 선보였다. 〈혀끝의 중국舌尖上的中国〉이라는 제목의 이
다큐멘터리는 중국 음식에 관한 일종의 헌사였다. 중국 음식을
떠올리면 생각나는 전형적인 메뉴들, 화려한 요리 퍼포먼스도 일
절 등장하지 않았다. 담백하고 정제된 시선으로 중국 음식 그리
고 그것을 만들고 향유하는 중국인을 이야기했다. 음식에 집중할
수 있도록 군더더기를 뺀 영상과 생생한 소리 등은 시청자들이
온전히 그 이야기에 빠져들 수 있게 모든 감각을 자극했다. 이 방
송은 중국 전역에서 엄청난 인기를 끌었다. 뿐만 아니라 전 세계
로 수출되며 중국 음식에 대한 다양성과 그 안의 함의까지 알렸
다. 우리나라에서도 한 방송사를 통해 〈혀끝으로 만나는 중국〉이
라는 제목으로 방영된 바 있다.

그렇게 중국 내에서 식생활 문화, 미식에 대한 관심이 높아졌던 무렵 BTV베이징방송에서 〈혀끝의 중국〉 후속격으로 〈베이징의 미각北京味道〉이라는 6부작 다큐멘터리를 선보였다. 이 다큐멘터리의 5부에 김기훈이 셰프로 등장한다. 세계의 모든 맛은 중국으로 통한다는 주제로 베이징에서 활동하고 있는 세 명의 외국인 셰프를 조명한 다큐멘터리였다.

앞서 그를 우취인으로 소개했지만 그는 오래 전부터 요리를 연구해왔다. 또한 베이징에서 직접 레스토랑을 운영한 셰프이기도 했다. 그의 요리 역사는 무려 중학교 때로 거슬러 올라가는데 까까머리 남학생이 '요리를 제대로 배우고 싶다'는 욕망 하나로 매일 요리학원에 다닌 것. 학교 수업이 끝나면 3시 30분에 종로행 버스를 타고 파고다어학원에서 중국어를 배운 후, 낙원상가에 있는 한정혜 요리학원을 가는 게 그의 일과였다. 학원이 끝나고 집에 돌아오면 밤 9시. 누가 시킨 것도 아닌, 스스로 원해서 결정한 일이었다. 주부들과 어울려 요리를 배우며 결국 그는 한식 자격증까지 땄다.

"막상 자격증을 따고 나니까 한식이 좀 아기자기한 요리라는 느낌이 들었어요. 만화《요리왕 비룡》을 보면 중식은 불 앞에서 요리도 '확' 하고, 재료도 '타다닥' 큼직큼직하게 쓰니까 좀 남성적으로 요리하는 느낌이 있거든요. 그래, 중식을 배워보자라고 생각했어요. 무작정 중식 요리연구가 이면희 선생님을 찾아갔어요. 중식을 배워보니 저한테 너무 잘 맞는 거예요. 중국 요리는 흔히들 배로 요리한다고 하거든요. 무거운 웍을 들고 자세를 잡아야 하니까요. 그런데 그런 것도 제 성향에 잘 맞았어요. 이면희 요리학교에서 4년 동안 차근차근 배운 후 중국 쓰촨성 요리대학에 가서 본격적으로 본토의 맛을 연구했어요."

종로 한복판에서 요리하는 즐거움에 푹 빠졌던 중학생 소년은 이후 배우 주윤발이 찾아오는 베이징의 유명 레스토랑 셰프로 성장한다. 중국에서 셰프로 이름을 알린 데에는 지인의 소개로 만난 중국의 유명한 예술품 컬렉터 장루이의 후원이 결정적 역할을 했다. 당시 장루이는 BTV와 협력해 요리 관련 미디어센터를 설립했는데 내부에는 방송 세트뿐 아니라 레스토랑, 식재료를 살 수 있는 시장인 마르쉐, 요리를 직접 할 수 있는 28개의 푸드 스튜디오가 있었다. 거기서 장루이에게 요리를 한 번 해준 인연 덕에 그는 스튜디오 하나를 작업실 겸 식당처럼 사용할 기회를 얻었다.

"그때 장루이에게 한국 보쌈을 해줬었어요. 사실 그는 미슐랭 셰프도 많이 알고 중국 내에서도 유명한 미식가였거든요. 그래서 무슨 요리를 해주면 좋을까 고민하다가 그날 바로 김치를 담아 보쌈을 만들고 직접 손으로 싸서 먹여줬죠. 왜, 엄마가 막 만들어서 먹여주던 그런 것처럼요. 나중에 그의 말이 미슐랭 셰프들의 음식을 많이 먹어봤지만, 셰프의 손이 자기 입술에 닿은 건 처음이라고 하더라고요. 갓 삶은 고기를 싸서 먹여준 게 인상적이었는지 그때부터 후원을 해주기 시작했어요. 중국 미디어에 저를 적극적으로 소개해준 것도 그였죠."

이후 김기훈은 BTV 라이프채널 〈행복주방幸福厨房〉이라는 예능프로그램에 출연하게 되었고, 여기에서 한국의 궁중요리부터 생일에 왜 미역국을 먹는지 등 일상에서의 음식 이야기를 전하며 두각을 나타냈다. 그러던 중 다큐멘터리 출연 제안을 받았다. 캐릭터를 만들거나 일부러 과장된 액션을 하지 않아도 되는 다큐멘터리는 그에게 또 다른 매력으로 다가왔다.

"외국인 요리사 세 명의 주방을 통해 베이징에 와 있는 이유와 외국의 맛이 중국 음식에 어떻게 접목되었는지가 다큐멘터리의

주요 골자였어요. 제 주제는 티tea 키친이었는데 차가 있는 주방이었죠. 차를 가지고 모든 조미료를 만들었어요. 요즘 인기 있는 산야초 엑기스 같은 것들을 그때 시도했던 거죠. 차 소금, 차 간장 등 거의 모든 조미료를 차로 개발했어요. 그 차 요리를 가지고 제가 생각하는 음식, 미각에 대한 이야기를 풀어갔죠.”

베이징의 핫한 지역인 싼리툰 근처에 위치한 카라 키친Kara Kitchen은 단순한 푸드 미디어센터를 넘어, 일종의 복합문화 공간이자 개방형 주방이 갖춰진 미식가들의 핫플레이스였다. 각각의 푸드 스튜디오에는 다양한 셰프들이 자신의 대표 요리를 친구들에게 대접할 수 있었다. 김기훈의 푸드 스튜디오는 하루에 딱 한 팀만을 받았다. 한 팀이라고는 하지만 많게는 열댓 명이 되는 사람들을 위한 요리를 만들었으니 결코 녹록지 않은 작업이었다. 게다가 그는 요리뿐 아니라 화선지에 난도 치고 전통 악기를 연주하는 등 여러 퍼포먼스를 함께 선보여 이곳을 방문하는 이들에게 입체적인 미각 체험을 선사했다.

김기훈에게 요리란 단순히 맛있게 만드는 것만이 아닌, 하나의 총체적 경험을 의미했다. 메뉴도 한 달에 한 번씩 바뀌는데 메뉴판 역시 한시나 그림으로 표현하는 등 여느 레스토랑과는 접근 방식부터 달랐다. 예를 들면 이런 식이다. 3월에는 이른 봄에 대한 이미지를 구현한다. 곽희의 〈조춘도〉라는 그림을 모티프 삼아 그 산에서 구할 수 있을 것 같은 재료들로만 메뉴를 구성한 것. 4월에는 《논어》의 〈향당〉 편에 있는 물고기와 그에 맞는 레시피를 선보이고, 5월에는 《서유기》와 관련된 시와 함께 손오공의 뇌를 닮은 버섯, 저팔계의 삼겹살, 우마왕의 갈비 요리 등을 내놓았다. 요리를 해주고 나서 난도 하나 치고 악기도 연주하다 보면 어느새 손님으로 온 작가가 일어나 한시를 읊기도 한단다. 음식을 먹는 게 아니라 중국의 옛날 귀족들이 즐겼던 문화, 즉 아집雅集을

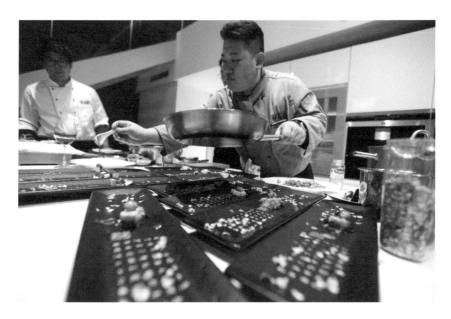

2013년 2월에 방영된 BTV 다큐멘터리 〈베이징의 미각〉의 한 장면.

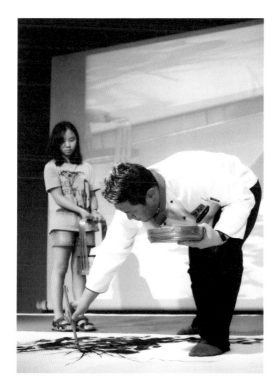

BTV 라이프채널 〈행복주방〉에 출연해 한국 음식에 담긴 다양한 이야기들을 소개한 김기훈. 한국인 셰프로 중국 다큐멘터리, 예능 프로그램 등에 출연했다. 그에게 요리란 그림, 악기 연주, 노래 등과 어우러지는 총체적인 경험을 의미했다.

재현하는 것이다. 아집은 '우아한 것들을 모은다'는 의미를 가지고 있다. 화가들이 모이면 음식을 먹는 동안 여기저기서 멋진 수묵화들이 탄생했고 경극하는 사람들이 모이면 레스토랑 자체가 하나의 작은 공연장이 되었다. 요리는 사람들과 더 즐겁고 행복하게 소통할 수 있는 가장 원초적인 매개였다.

모으고 연구하는 창작자의 삶

"아무리 다양한 활동을 하는 멀티플레이어라도 그 사람이 가지고 있는 핵심은 하나라고 생각해요. 저는 수집하고, 정리한 후 그것을 설명하는 것에 항상 즐거움을 느꼈어요. 저에게 크리에이티브는 기존의 것들을 얼마나 자기 식으로 잘 정리하고 설명하는가에 있는 셈이죠. 좋은 책일수록 주석이 중요하다고 생각해요. 후대의 사람들이 그 주석을 읽고 다시 자신의 생각을 덧붙일 수 있으니까요. 완전한 진리는 없으니까요."

김기훈이 의미 있는 사료를 수집하고 그만의 관점으로 다시 정리하는 일을 꾸준히 해온 이유다. 현재 그는 오랫동안 해오던 예술품 컬렉터로서의 활동에 매진하고 있다. 사실 우취를 하는 순간에도, 레스토랑을 운영하던 때에도, 예술품을 모으고 친구들과 함께 이를 연구하고 향유하는 일은 멈춘 적이 없었다.

이번 컬렉션의 주제는 '회화길.' 한·중·일 삼국의 미술 역사를 재조명하는 것이다. 그는 우표 경매에 갔다가 우연히 일본에 전해져 내려오는 한·중·일 회화들을 접하게 되었고, 동북아시아 3국이 미술에 대해 주고받은 영향을 더 알아보고자 본격적으로 수집을 시작했다. 중국에서 한국으로, 한국에서 일본으로 건너간 회화길은 중앙미술학원 박사, 절강성 대학 박사 몇몇과 연구 논문으로 준비 중이며, 사료집 개념의 책도 출간할 계획이라고. 책에 들어갈 작품은 총 223점으로 1400년대에서 1900년까지 500년

의 일본 수묵화 역사가 압축될 예정이다.

한국과 중국, 일본은 지리적으로도, 역사적으로도 분리해 해석할 수 없는 관계성을 지니고 있다. 한국과 일본, 중국의 문화적 교류는 동아시아의 역학관계에 대한 본질적인 이해를 돕고, 이는 동북아시아의 안정적 관계에 토대가 된다는 것이 그의 생각이다. 김기훈은 우리가 중국과 일본을 얼마나 아는지 반문한다. 역사는 두 개의 거울을 들고 봐야 한다는 것이다. 그런 의미에서 일본 미술을 제대로 공부해보자는 결심을 했다. 중국의 영향을 받은 일본의 미술품을 연구하는데 그것을 매개한 것이 바로 한국이라는 게 회화길의 큰 골자다.

김기훈은 한 달에 한 번씩 중국의 이곳저곳을 여행한다. 그 여행길에는 함께 그림을 그리고 예술품에 관해 토론하는 친구들도 동행한다. 여행이 끝나면 매번 한 권의 사진집을 만든다. 모으고 정리하는 그의 태도가 여기서도 어김없이 드러난다. 스케일이 다른 중국의 자연을 사진으로 담고 그것을 정리하는 일은 그에게 중요한 과정 중 하나다. 그렇게 체화된 구도, 색감 등은 그림을 그릴 때 영감으로 작용하기 때문이다. "예술가의 인생이 변하면 작품 자체가 변화해요. 그런 의미에서 자신의 인생을 다채롭게 살면 자연스레 입체적인 작품의 결이 만들어진다고 생각해요."

최근 들어서는 수집품의 범주도 한 뼘 더 넓혔다. 그의 그림이 탄생하는 과정 중의 오브제로서 벼루를 수집하기 시작한 것이다. 일반적인 화가들은 작품만 보여주지 그 작품이 어떻게 탄생하게 되었는지의 과정은 보여주지는 않는다. 하지만 김기훈은 그 과정 자체가 예술의 일환이라 말한다. 어떤 먹에서 어떤 느낌이 나는지, 어떤 붓에서 어떤 느낌이 나는지, 그런 것들을 조명하는 것부터가 그림 이해의 시작점이 될 수 있다고 말한다. 그래서 그는 벼

甲午年 春三月 九日 - 十三日 浙江旅行

Photo By Dadao Ki-Hoon Kim.

그가 중국을 여행하며 찍은 사진들은 매번 한 권의 책으로 엮인다.
다채로운 경험을 바탕으로 세부 내용을 모으고 정리하는 태도는
예술가로 살아가는 그의 삶에 중요한 한 축이다.

베이징에 있는 김기훈의 작업실

한켠에는 시대별로 수집한 벼루가 진열되어 있고 또 다른 쪽에는
고미술품, 문인화들이 벽면을 채우고 있다.

김기훈의 작품들

새로운 조형적 형태를 만들어내기 위해 김기훈이
왼손으로 써내려간 벽면의 한자들.

스스로 문인화가이자 좋은 작품을 수집하는 컬렉터이기도 한 김기훈.
그의 작업실은 예술가 친구들이 모여드는 아지트이기도 하다. 좋은 작품을
같이 감상하다가 또 다른 작품을 만들어내기도 하는 공간이다.

루, 먹, 붓, 종이 등 문방사우를 연구해서 한 편의 문인화가 탄생하기까지의 과정을 책으로 엮을 계획이다. 수집하고 연구하는 그의 성향에 중국은 더없이 좋은 토대를 마련해준다. 집마다 벼루한 점씩은 있고 어느 지역에든 어김없이 도인 같은 전문가들이 있기 마련이니까. 아마 이런 것들이 그가 여기 베이징에 길게 터를 잡은 이유이기도 할 것이다.

김기훈은 문인 화가이자 우취인이다. 또한, 레스토랑을 운영했던 셰프이자 음식연구가, 예술가들을 후원하는 후원가, 예술작품을 수집하는 컬렉터이기도 하다. 우리가 알고 있는 일반적인 직업의 카테고리를 적용한다면 그를 놓아둘 영역이 명확하지 않다. 명함에 빼곡히 적어 넣은 전리품 같은 타이틀이 아닌, 스스로의 욕망을 있는 그대로 바라보고 그것이 삶에서 긍정적으로 기능할 수 있도록 노력한 자가 가지는 수식이다. 그의 삶에는 앞으로도 타자의 욕망이 개입할 여지는 없어 보인다. 스스로 원하는 바에 집중하며 그것의 실현에 온 감각을 집중한 삶. 그에게는 직업이 무엇이냐는 질문도, 다양한 영역을 넘나드는 것이 곧 깊이의 전제는 아니지 않냐는 뾰족한 질문도 다 부질없을 듯하다. 자신의 욕망을 정면으로 바라보고 그것을 위해 오랜 시간 몰두한 사람만이 가지게 되는 삶의 확신이 그의 눈에서 단정하게 빛나고 있으니 말이다.

조부에게 엄격한 유교식 교육을 받았던 그에게 난을
치고 시를 읊는 것은 수양의 또 다른 방법이었다.

Follow-up Interview

예술가
김기훈

'달도선인灘道善人'이라는 호를 가지고 있다. 유래가 무엇인가

가운데 있는 착할 '선善'자는 고대 양고기를 쟁반에 얹혀서 다른 사람 입에 넣어주는 모습에서 상형된 문자다. 어릴 적 조부에게서 손님이 오면 베풀고, 대접하는 모습을 항상 봐왔다. 나 역시 그런 사람이 되고 싶어 정한 호다. 정성껏 무언가를 만들어서 같이 나누고 즐기는 반가 사상은 양반들을 상징하는 중요한 태도였다. 요리를 시작한 이유도 비슷하다. 음식을 만들어서 사람들에게 주면 좋아하며 즐기는 모습을 보는 게 좋았다. 군대 복무 시에도 요리를 했는데 장군들에게 요리하는 것보다 사병들에게 요리해서 주는 게 더 좋았다. 보람도 더 컸고.

중국에 대한 첫 번째 기억은 무엇인가

집안에서 오랫동안 유교에 대한 가르침을 받았는데 그 영향인지 중국 태산에

꼭 한 번 가보고 싶었다. 공자 사당에도 가보고 싶었다. 좀 자라서는 〈첨밀밀〉이나 〈천녀유혼〉 같은 영화를 재미있게 본 기억도 있다. 중학교 때부터 중국어 학원을 다녔는데 조부에게 고한어를 배워왔던 터라 실제 중국인들은 한자를 어떻게 쓰고 읽나 궁금했다. 학원에서 배운 것은 실용 중국어였는데 집에서 배운 고한어와 연결 짓다 보면 일종의 흐름 같은 게 있었다. 한자 독음을 알면 한국어와 비슷한 부분이 많아 중국어를 조금 더 친밀하게 인식할 수 있다. 지금이야 중국 병음한자 발음을 로마자로 표기하는 발음 부호을 거쳐서 배워야 하니까 한 단계 우회하는 기분이 들긴 하지만.

작업실에 올 때마다 중국인 친구들을 보게 된다.
중국인들과 가까워지는 비결이 있는가

10대 때 우취 여행으로 중국을 처음 온 이후 계속 오가곤 했다. 쓰촨성대학교에서 요리를 배우기도 했고. 베이징에는 2007년에 칭화대학교에서 어학연수하면서 머물렀는데 그때 언어를 배우기 전에 문화를 제대로 배우고 싶었다. 언어라는 게 주제가 있으면 조금 더 빨리 배우지 않나. 그래서 시작했던 게 중국 문화를 배우는 것이었다. 여러 컬렉션, 문화, 국화, 서예, 악기 공부를 같이 했다. 그때 중국인 친구들을 많이 사귀었다. 말이 안 통하더라도 좋아하는 게 같으면 친구가 쉽게 될 수 있으니까. 지금은 베이징 작업실에서 함께 그림도 그리고, 연주도 하고, 여러 가지 컬렉션도 하며 개인적인 작업들을 해나가고 있다.

베이징에 있으면서 가장 선명한 기억이 있다면 무엇인가

다큐멘터리를 찍은 것이다. 프랑스 요리사, 태국 공주이자 요리사, 저 이렇게 셋이 출연했다. 요리나 예능 프로그램은 콘셉트를 잡아서 출연진 개개인을 캐릭터화 한다. 대중은 재미있는 걸 좋아하니까. 가볍게 소비되는 느낌이 싫어서 예능 프로그램은 안 맞았는데 다큐멘터리는 성향에 잘 맞았다. 중국에서 채널 9번은 다큐멘터리 전문 채널이다. 중국의 오지들, 티베트나 신장, 각 지역의 특이한 것들을 중앙정부의 지휘 아래 엄청난 자본을 들여 촬영하는데 평소에도 다큐멘터리를 더 즐겨봤다.

하나의 축은 문인이라는 것에 대한 인식이다. 우리나라로 치면 선비인데 선비가 해야 할 일과 하지 않아야 할 일에 대한 구분, 즉 처신이 있다. 그러한 일상을 그림과 음악 등의 예술에 투영하는 것이다. 중국의 문인들과 그런 예술적 교감을 하는 것이 즐겁다. 제가 그리는 문인화도 그런 맥락이 있다. 사고파는 목적의 그림보다는 평소 느끼는 생각, 라이프스타일을 그림으로 그리는 것이다. 또 하나의 축은 기록이다. 현재의 작업실 공간도 의미 있는 그림, 사료가 되는 각종 예술품 등 기록 유산을 아카이빙하는데 의미가 있다. 중국에 필요한 부분도 바로 이 아카이빙에 대한 기획이다. 컬렉션의 개념이 아직 우리나라의 1980년대처럼 어지럽다. 경제적 가치 논리에 우선하는 컬렉션이 많은 것도 사실이고. 그러다 보니 풍파가 많다. 예술품은 값이 없다. 그것이 가치를 획득하려면 예술작품을 연구하고 세상에 알리는 연구원, 즉 인재들이 필요하다. 이를 후원하는 시스템, 인프라는 여전히 부족한 상태다. 그 부분에서 많은 역할을 하고 싶다. 이렇게 모으고, 정리하고, 기록하는 것, 스토리텔링을 하는 것도 아카이빙을 통해 예술의 이해와 연구를 용이하게 하기 위함이다. 그렇게 시스템이 갖춰지면 지속적인 후원과 투자가 이어질 것이라 생각한다.

한국인은 아시아인으로서 중국의 문화에 영향을 받고 일본에 영향을 준 사람들이다. 지리적인 이점과 문화적인 보존성 덕분이다. 한국은 중국 송나라, 명나라 때의 USB 느낌이 강하고, 일본은 당나라의 CD 느낌이 강하다. 일본은 무한정 복사해서 편리한 대로 파는 느낌이랄까. 중국 사람들이 잃어버렸던 것을 우리가 깨울 수도 있다. 고한어, 그러니까 지금 중국인들이 쓰는 번체가 아닌 송나라 때 쓰던 한자들은 우리에게 그 흔적이 더 많이 남아 있다. 그런 부분을 잘 보존하고 공부하면 오히려 그들의 스승이 될 수도 있다고 생각한다.

중국은 수집하고 정리하며, 그것에 관해 교류하는 측면에서 확장성이 훨씬 큰 곳이다. 공통의 취향을 나누고 그것을 가진 또 다른 누구를 소개하고 연결하는 과정, 그 인간관계의 확장성이 한국보다는 훨씬 더 넓은 느낌이다. 또 중국 사람들은 기본적으로 현실적이고 실용적이다. 앉아서 굶어 죽는 학자보다 운전하며 1만 리를 가는 운전기사가 더 중요하다고 생각한다.

태행산이다. 산을 타기에 비교적 쉬웠던 것도 있었지만 압도적인 경치들, 산, 물, 공기가 인상적이었다. 그 공간에 내가 혼자 있는 것 같은, 자연 속에 융화된 느낌이었다. 허난성, 간쑤성까지 연결된 태행산맥이 흐르는 산이다. 산맥의 어떤 부분을 가느냐에 따라 경치가 다르다. 중국의 미술학도들이 사생을 많이 가는 장소이기도 하다.

가치 있는 사료를 스승이라고 생각한다. 인간에게서 배울 수 있는 건 인격이나 인성이고. 본질적인 이야기는 책 속에 정제되어 있다. 《채근담》이라는 책을 좋아한다. 중학교 때 미술 선생님이 사주셨다. 채근담은 명나라 선비의 처세술에 대한 책인데 그 문장 하나하나를 되짚어보면 물 흐르는 듯한 느낌이 든다. 단순하고 보편적인 가치를 지키지 못하고 사는 건 개인의 번뇌 때문이라는 것을 담담한 문체로 말해준다. 그림을 그리거나 이야기할 때 종종 소재로 쓰기도 한다.

재정적으로 성공해서 박사 10명을 후원하는 게 궁극적인 꿈이다. 사회에는 각 분야에 자기가 할 일이 있다고 생각한다. 다른 사람을 위해 봉사하는 마음을 가져야 오래간다. 가장 이상적인 사회는 돈을 가지고 있는 사람이 '알고 있는' 사람을 후원하는 사회라고 생각한다.

"베이징은 살기 좋은 곳이다. 처음 발길을 드려놓으면 그 건물의
부조화와 돈탁한 하늘빛과 몬지 낀 거리에 그만 못 살 곳인 것 같이
인상되여지지만 하로 이틀 사라보면 사라볼사록 알 수 없이 저절로
취하여지는 맛에 떠나고 싶지 않다. 이것은 오래된 문화를 싸안은
고도만이 가지고 있는 향취 때문인 듯하다.

여기에는 소음이 없다. 고요하고 유아하고 모든 주민이 예술을
이해하고 고전을 읽고 안즌 것 같다. 그 주홍빛 난간과 궁형의
일각대문, 훈훈한 지분의 내음새, 모든 것이 수천년 내 왕읍지에서만
찾어볼 수 있는 풍취다. 더구나 자금성 같은 옛 대궐 국립박물관
만수산같은 그 문화적 유적 압헤 서면 한나라요 연나라요 하고
오래 사상에 빛나든 대제국들이 재주를 다해 만들어놓은 문화가
한 쪼각 두 쪼각 수백 년 수천 년 사이를 두고 저절로 침전되고
퇴적되여서 이루워진 것을 알 수 있겠다."

_ 잡지 《삼천리》 1936년 12월호에 실린 〈이광수의 베이징 여행기〉 중

생의 한가운데
선
관찰자

다큐멘터리
감독
·
영화제작사 숨비
대표

고희영

다큐멘터리는 힘이 세다. 사실에 근거해 이야기를 전개하기 때문이다.
하지만 '어떤 관점'으로 '어떤 사실'을 조명하느냐에 따라 그 제작물의
결은 달라진다. 픽션과 논픽션의 모호한 경계에 서 있는 다큐멘터리는
결국 바라보는 주체인 감독의 시선을 이해한 상태에서만이 비로소
제대로 된 해석이 가능해진다. 낮과 밤이 없는 방송작가로 전쟁 같은
일상을 살다가 홀연히 베이징으로 이주한 다큐멘터리 감독 고희영.
그녀는 펜 대신 카메라를 손에 들고 13년간 중국의 내피를 탐험했다.
중국의 지도층, 상류층, 거리의 이발사, 농민공, 자전거 수리공,
성노동자 등을 만나 손을 잡고 눈을 맞추며 그들의 이야기를 들었다.
'중국 근대사의 격랑을 묵묵히 견뎌온 중국 서민들의 쉰내 나는
삶과 꿈'. 이것이 곧 그녀가 해석하는 중국이었다.

**다큐멘터리
감독
고희영**

2016년 10월 초, 베이징은 완연한 가을이었다. '베이징 디자인 위크' 취재 때문에 방문한 것이었지만 내심 국경절 연휴의 중국 모습이 궁금하던 차였다. 10년 가까이 베이징을 오가면서 국경절 연휴에 중국에 머문 건 이번이 처음이었다. 국경절은 중국의 건국일인 10월 1일을 기념하는 주간으로 법정공휴일만 무려 7일이다. 고향을 떠나 타지에서 일하는 중국인들은 긴 연휴 동안 귀향을 하기 때문에 대이동이 이루어지는 때이기도 하다. 어마어마한 인파로 가득 찬 국경절의 기차역 사진을 보고 14억 인구의 중국을 실감했던 기억이 새삼 떠올랐다.

엄밀히 말해 나는 베이징의 관찰자다. 2008년, 한국 대기업의 중국 VIP 매거진 창간 작업을 의뢰받았을 때만 해도 중국과의 인연은 딱 1년뿐이라고 마음속으로 선을 그었다. 여행을 좋아했지만 중국은 그 리스트에서 항상 예외였고, 언론에서 들리는 중국 관련 뉴스들은 하나같이 위험하고 비상식적인 사건들뿐이었다. 그렇게 나는 '유효기한'을 정해놓고 타의 반 자의 반 베이징으로 향했다. 그때만 해도 베이징과의 인연이, 지금까지 이어질 줄은 몰랐다.

체류기간을 합치면 매년 절반 정도를 베이징에 머무는 셈이었지만 제대로 된 실경을 보았다고 말하기는 어려웠다. 초반에는 더욱 그랬다. 내가 보는 중국은 한 단계 걸러진 중국이었다. 주로 한국 주재원들과 일했고, 중국인들과 이야기할 때는 언제나 통역이 가능한 스태프가 함께했다. 한국인들의 입맛에 맞는 중국 음식들을 미리 골라주는, 베이징에 오래 체류한 한국인 친구들도 있었다. 적당한 거리를 두고, 보고 싶지 않은 부분들은 보지 않으

며, 그렇게 중국에서의 동선을 최소화했다.

그런 일상이 6개월 정도 반복되자 슬슬 지루해지기 시작했다. 무엇보다 운신의 폭이 줄어든 것이 문제였다. 매번 통역할 수 있는 사람과 같이 다니자니 기동력이 떨어졌고, 베이징 친구들이 소개하는 곳들은 안전했지만 발길 닿는 대로 무작정 떠났을 때 생기는 우연의 즐거움이 줄었다. 결국 나는 필터링된 정보를 뒤로한 채 베이징 지도를 펼쳐 들고 내 의지대로 베이징을 탐험하기 시작했다. 중국어를 공부하기 시작한 것도 이 무렵이었다. 사람들과 소통하고 싶어진 그 마음을 바탕으로 가려진 막을 걷자 중국에 대한 모든 인식이 달라지기 시작했다.

베이징의 실경을 마주하다

자발적 의지의 힘일까. 내 발로 걸어 들어간 베이징의 풍경은 처음과 달랐다. 좁은 후통胡同, 베이징의 구 성내를 중심으로 형성된 좁은 골목길에 자리 잡은 재래시장에서 마주친 어느 오후의 풍경과, 어슴푸레한 저녁 삼삼오오 모여 마작을 하며 여유시간을 보내는 할머니, 할아버지들, 공원에서 남녀노소 모두가 어울려 조금은 어설픈 공원무를 추는 행렬까지. 그렇게 평범한 베이징 사람들의 일상에서 나는 처음으로 이곳이 매력적이라는 생각을 했다. 더듬거리며 건네는 내 중국어 질문에 금세 열댓 명이 모여 해결책을 모색해주는 중국인들의 모습은 따뜻하고 여유로웠다. 3배속으로 돌아가는 한국의 풍경과는 확실히 다른 리듬과 템포였다.

하지만 베이징의 실경이 마냥 아름다웠던 것만은 아니다. 화려한 고층 빌딩 바로 옆 쓰러져 가는 빈촌이 공존하고, 우리나라 돈으로 10만 원도 채 안 되는 월급으로 비싼 베이징 물가를 감당해야 하는 도시 노동자의 눈물겨운 처지도 엄연히 존재했다. 이 도시의 실경을 제대로 이해하고 싶다는 욕심. 중국의 현대사에 대한

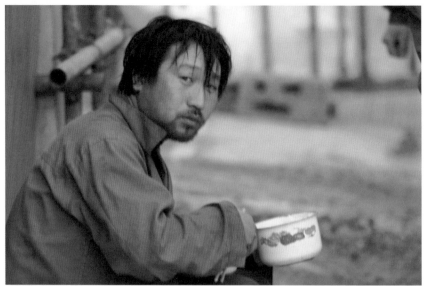

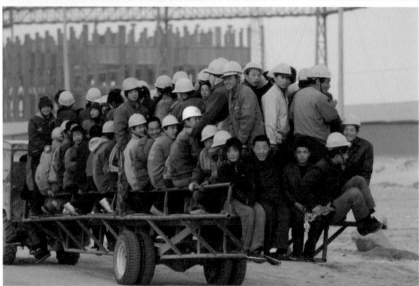

베이징의 농민공

한 달 10만 원도 안 되는 월급으로 살아가는 베이징의
도시 노동자들. 이들은 값싼 임금을 받으며 도시에
살지만 사회보장의 혜택을 거의 누리지 못한다.

내 나름의 공부를 시작한 이유다.

국가 주도 사회주의 계획경제를 표방하던 중국은 1978년 말, 덩샤오핑鄧小平에 의해 새로운 성장 동력을 얻게 된다. 시장경제와 사회주의 계획경제가 접목된 '개혁개방 정책'이 시작된 것이다. 흔히 말하는 '중국식 자본주의'다. 실용주의 정치 노선을 줄곧 걸어왔던 덩샤오핑은 앞서 마오쩌둥毛澤東과는 추구하는 바가 달랐다. 그는 대약진 운동, 문화대혁명 등으로 엉망이 되어버린 경제를 활성화시키고 그 성장을 통해 자신의 정치적 입지를 공고히 하고자 했다. 먼저 부유해질 수 있는 조건들을 활용해 부유해진 후 그 영향으로 다른 것들도 풍요롭게 만들자는 '선부론先富論', 검은 고양이든 흰 고양이든 쥐만 잘 잡으면 된다는 '흑묘백묘론黑猫白猫論'은 덩샤오핑의 실용적 개혁개방 정책의 핵심 이론이었다. 인민공사에서 모두 함께 일하고 평등하게 나누던 사회주의의 경제 원칙은 더 이상 통하지 않게 된 것이다. 이때부터 중국은 미국과 어깨를 견줄 G2의 토대를 만들어가기 시작했지만 그 반대편에서는 빈과 부의 양극화 조짐이 싹트기 시작했다.

2016년 5월, 프랑스에서는 《중국 지하 금지구역의 생쥐족Le peuple des rats Dans les sous-sols interdits de la Chine》이라는 한 권의 책이 출간되었다. 프랑스《르 피가로Le Figaro》신문의 베이징 특파원인 파트리크 생폴Patrick Saint-Paul이 2년 동안 농민공들의 삶을 관찰하며 쓴 르포르타주reportage였다. '생쥐족'이란 중국 농민공이 건물의 지하 방공호에서 쥐처럼 숨어 사는 것을 비유한 말이다. 냉전 체제가 전 세계를 흔들었던 1960년대 이후, 중국의 건물에는 전쟁을 대비한 방공호가 마련되었는데 베이징의 높은 물가와 집세를 감당하지 못한 도시의 하층 노동자들이 그 지하로 모여든 것이다. 이 농민공은 현대 중국의 그늘이자 민낯이었다.

도시에서 배제된 사람들, 농민공

2008년, 당시 베이징은 세계인의 축제인 올림픽 준비가 한창이었다. 중국 정부는 성공적인 올림픽 개최를 명목으로 대대적인 도시 미관 정책을 펼쳤다. 여름이 되면 베이징에는 유독 배를 드러내고 거리를 활보하는 사람들이 많았는데 정부가 이를 금지하기 위해 과태료를 책정했다는 웃지 못할 소식도 들렸다. 노점상, 삼륜차, 거지 등을 도시 밖으로 내쫓았고 노동자 중에서도 정식 호구나 임시 거주증이 없는 외지인들은 강제 추방했다. 우리나라 88 올림픽 때 빈촌의 강제 철거가 빈번했던 것처럼 베이징에서도 성중촌城中村 정리사업이 시작되었다. 도시 속의 농촌, 도심지 외곽에 위치해 임대료가 저렴한 성중촌에는 주로 이주농인 '농민공'들이 동향인 사람들과 모여 살았다. '농민공'은 외국 손님들에게 보여주고 싶지 않은 중국의 치부였다. 그 태도 안에서 '중국의 현재'를 해석할 수 있는 단서를 만날 수 있다.

농민공은 '농민외출무공農民外出務工'의 줄임말로, 농촌의 호구를 가지고 농촌을 떠나 도시나 비농촌에서 일하는 이주 노동자를 의미한다. 우리나라에서도 최근 금수저, 은수저, 흙수저 같은 말이 유행처럼 번졌지만 중국에는 그것이 아예 제도화되어 있다. 현대판 카스트 제도인도의 신분 제도라 불리는 호구戶口, 후커우 제도가 바로 그것이다.

중국의 호구 제도는 1945년, 중화인민공화국이 설립되고 13년 뒤인 1958년부터 시작되었다. 사회주의 계획 경제 및 배급제도를 원활하게 함과 동시에 도시 인구의 급속한 팽창을 통제하려는 조치였다. 호구 제도는 출생지역에 따라 크게 농촌 호구와 도시비농업 호구로 나뉘는데 인구 수의 체계적 관리를 위해 거주 이전의 자유를 철저히 금지했다. 우리나라처럼 호구 제도의 전출입신고만 하면 주민등록 주소지를 바꿀 수 있는 개념이 아닌 것이다. 문제

는 그 거주 이전의 자유가 허락되지 않는다는 점에서부터 시작되었다.

1978년, 덩샤오핑이 개혁개방 정책을 실시함에 따라 도시에서는 대규모 노동력이 필요하게 되었다. 낙후한 농촌을 떠나 도시로 일거리를 찾아 이주하는 유동 인구, 즉 농민공들이 생겨났다. 하지만 이들은 농촌 호구를 가지고 있었기 때문에 도시의 정식 시민이 되지 못했다. 앞서 말했듯 중국 정부는 농촌 인구의 대규모 도시 이주를 막기 위해 농촌 호구와 도시 호구를 나누어 놓는 '도농이원 정책'을 강력하게 실시했기 때문이다.

농촌 호구를 가지고 있는 농민공들은 도시로 이주해 일을 하며 살아도 의료, 주거, 교육 등 사회보장의 혜택을 전혀 누리지 못했다. 그중 중국의 수도 베이징은 농민공들의 거주 진입장벽이 제일 높은 곳이다. 업무 차 만났던 중국인 작가가 자신을 '라오베이징런老北京人, 베이징토박이'이라고 소개하며 왜 그렇게 자랑스러운 표정을 지었는지 그때는 미처 몰랐다. 그 말은 카스트 제도로 치면 브라만, 즉 자신은 호구 제도상 금수저라는 말과 같은 것이었다. 중국 국가 통계국의 자료에 따르면 2014년 말, 베이징 상주 인구는 2,151만 명, 그중 베이징 호구를 가진 베이징런은 전체 상주 인구의 60%다. 그 외에는 모두 외지인으로 분류되는데 이들은 사회보장제도, 출생신고, 대학입시 등 모든 영역에서 차별을 받게 된다. 정식 호구를 가진 시민의 30%도 안 되는 인건비를 받고 중국 경제의 밑바탕을 굳건히 받쳐왔던 농민공. 복지의 사각지대뿐 아니라 인간의 기본권마저 보장되지 않는 삶을 살아가는 그들은 눈부시게 발전한 베이징의 화려함을 어떻게 바라볼까.

중국 법규상 자녀의 호구는 출생지와 상관없이 어머니의 호구를 따른다. 이것도 이유가 있는데 도시 호구를 가진 여성이 농촌 호

구를 가진 남성에게 시집가는 경우는 드문 반면 농촌 여성이 도시 남성에게 시집가는 경우는 빈번하기 때문이다. 때문에 베이징 호구를 가지고 있는 여성은 그 자체로 1등 신붓감이 된다.

농민공들의 문제는 그 다음 세대까지 세습된다. 농촌 호구를 가지고 있는 부모가 도시에서 낳은 자녀 역시 그 지역의 공립학교에 입학할 수 없다. 대안으로 농민공들을 위해 만들어진 야학을 다닐 수 있지만 정식 교원 자격증이 없는 선생이 가르치는 등 그 환경이 매우 열악하다. 결국 대부분의 농민공 부모들은 교육을 위해 자식만 호구지인 농촌으로 돌려보낸다. 농민공들이 이러한 이유로 농촌에 놔두고 온 17세 이하의 자녀들이 1억 명가량이라고 한다. 공식적인 통계만 1억 명이니 실제로는 그 수가 어마어마할 터. 부모 없이 조부모나 친척의 손에 키워진 아이들은 또 그 아이들대로 박탈감과 상실감을 마음에 품은 채 성장한다. 호구제도로 인한 중국의 계급화는 한 세대에서 그치는 불행이 아닌 것이다. 최근 들어 이러한 불평등한 계급화에 불만을 느끼는 농민공들의 시위가 잦아져 사회문제가 되고 있다. 그 불만이 교육으로 각성되고 반체제 성향으로 확장된다면? 중국 정부 입장에서 농민공은 가장 민감한 뇌관이 될 수도 있는 것이다.

다큐멘터리로 중국의 민낯을 탐험하다

2004년 11월, KBS에서 이러한 농민공의 현실을 음식으로 조명한 다큐멘터리 한 편이 방영되었다. 〈중국 음식에는 계급이 있다〉라는 제목의 이 영상은 흥미로운 기획과 쉬운 화법으로 중국의 현실을 조명해 방영 당시 큰 이슈를 일으켰다. 최상위층이 먹는 음식과 최하위층인 농민공이 먹는 음식을 비교해 그들의 삶을 상징적으로 보여주는 기획이었다. 가격이 얼마든 맛있는 것, 먹고 싶은 것을 먹는 상류층 사람과 1년 내내 짠지와 만터우중국식 밀가루 빵, 멀건 배춧국으로 매끼를 해결하는 농민공의 대비는 중국의 양극

화를 단적으로 보여주었다.

"'우리는 고기를 먹을 수 없는 위장을 가지고 태어났어요'라고 농민공이 웃으면서 말하는 데 전율이 일었어요. 그들의 말을 들으며 알게 되었죠. 계층은 부의 정도나 노력으로 바꿀 수 있지만 계급은 못 바꾼다는 사실을요."

다큐멘터리 감독 고희영은 현대 중국을 해석할 수 있는 '농민공'들의 존재에 관심이 많았다. 직접 그들의 일상에 들어가 이야기를 듣고 기록했다. 이런 중국의 민낯을 외국인이 취재하기란 결코 쉽지가 않았을 터. 일단 외국인이 농민공을 취재하려면 정식으로 취재 비자를 받아야 한다. 허가가 나와도 정부 기관원이 동행하며 취재나 촬영한 내용을 매일 현장에서 확인받는 과정을 거쳐야 한다. 그래서 대부분의 외국 저널리스트들은 위험을 감수하고 몰래 잠입 취재를 하는데 고희영 역시 다르지 않았다. 농민공을 비롯해 중국의 지도부, 거리의 자전거 수리공, 모계사회를 형성하며 살아가는 중국 소수민족 여인국 사람들, 성노동자에 이르기까지 고희영이 만난 중국인들은 현대사를 아우르는 명징한 증거 그 자체였다. 추방당할 위험을 무릅쓰고 중국의 민낯을 탐험하던 그 동력은 대체 무엇이었을까.

제주도 여자가 중국으로 향한 까닭

고희영은 제주에서 태어났다. 수평선이 마치 넘지 못할 금줄 같았다고 회상하는 그녀는 제주대학교 국문과 재학 시절, 제주 MBC에서 스크립터 아르바이트를 하다가 PD들의 도움으로 그 금줄을 넘는 데 성공했다. 대구 MBC를 거쳐, 이후 SBS가 개국하면서 〈그것이 알고 싶다〉, 〈뉴스추적〉의 작가로 본격적인 작가 활동을 시작했다.

"대자연 속에서 자라서인지 바쁜 방송 작가 생활 중에도 왠지 모를 불안함이 계속 존재했어요. 정글을 잃어버릴 것만 같은 느낌이랄까요. 작가라면 누구나 바라는 전속 작가 계약을 수락한 지하루만에 결국 계약을 철회하고 무작정 중국으로 떠났어요."

그렇다고 중국에 연고가 있었던 것도 아니다. 고희영이 처음 베이징 땅을 밟은 것은 2000년. 그 당시 방송국에서 중국 관련 다큐멘터리를 제작한다는 소식을 접하고는 적극 지원해서 출장 길에 오른 것이었다. 30부작 다큐멘터리를 제작해야 해서 아파트를 빌려 한 달 동안 베이징에 머물렀다. 촬영 차 방문한 텐안먼天安門 광장 앞. 자전거를 탄 출근 인파들 사이에서 그녀는 생의 한가운데 서 있는 듯한 느낌을 받았다고 회상했다. 삐걱거리는 자전거 페달 소리, 앞뒤로 그녀를 스쳐가는 사람들의 땀 냄새. 그순간은 고희영의 가슴속에 깊이 각인되었다. 방송국을 그만두고 나서 무작정 베이징으로 향한 것도 그때의 기억 때문이었다.

2003년 11월, 중국에 정착한 고희영은 한국 사람들이 없는 베이징 외곽의 한 대학에서 어학연수를 시작했다. 그러면서 생계를 위해 한국 방송국에 중국 관련 다큐멘터리를 제작, 납품했다. 그녀가 본 중국, 그녀가 만난 중국인들의 이야기가 한국 사람들의 안방에 전해지기 시작했던 것이다.

〈중국 음식에는 계급이 있다〉도 그때 만들어진 다큐멘터리다. 중국의 가장 큰 특징은 어떤 분야든 그 스펙트럼이 넓고 다양하다는 것이다. 넓은 땅, 어마어마한 인구 수에서 기인한 특징이다. 고희영은 가난한 유학생 입장에서 똑같은 음식 가격이 너무 천차만별로 차이가 나는 것에 의문을 가졌다. 그래서 하나의 음식, 베이징의 오리구이 카오야를 기준으로 삼아 취재를 시작했다. 우리나라 삼계탕의 경우 평균 1만 원 정도에서 제일 비싸 봤자 호텔에서

파는 삼계탕이 15만 원 정도니 그 편차가 20배도 채 안 된다. 하지만 취재 결과 중국의 카오야는 식당에 따라 가격 차이가 무려 50배가 넘게 났다. 여기에 중국적인 무언가가 있다고 느낀 고희영은 취재를 계속 이어가며 그 결론을 마주한다.

이는 개혁 개방을 통해 계층이 분화되면서 생긴 특징이었다. 국가가 주도한 계획 경제 하에서 중국은 식량배급제를 오랫동안 실

시했는데 고기는 한 달에 1인당 반 근도 채 나오지 않았고 아이를 낳아도 고작 달걀 한 개가 더 나오는 수준이었다. 양껏 먹지 못한 중국인들은 개혁개방이 되자 음식에 대한 욕망을 폭발적으로 분출했다. 이는 자연스레 요식업의 팽창으로 이어졌다. 식당이 우후죽순 생겨났고 먹는 것에 돈을 쓸 수 있는 환경이 만들어지기 시작했다. 개혁개방의 물살을 제대로 탄 사람들은 부를 축적하며 마음껏 먹는 것에 돈을 쓸 수 있었지만 그 물살에 떠밀린 사람 중에는 카오야를 먹어보지조차 못하는 계층도 생겨난 것이다.

이처럼 고희영은 본인이 중국에서 느낀 의문들을 연결해 다큐멘터리를 만들어갔다. 이후 남편과 아이들도 베이징 생활에 합류했다. 고희영은 거리의 이발사와 친구가 되고 구두 수리공의 누나가 되어 성큼성큼 중국인들의 일상 속으로 들어갔다. 그녀의 손에는 펜 대신 카메라가 들렸고, 한국 사회의 면면을 주목하던 시선은 현대 중국의 내밀한 속내로 서서히 옮겨가기 시작했다. 그렇게 고희영은 13년간 카메라 하나 달랑 손에 들고 중국의 속살을 탐험했다. 100여 편이 넘는 다큐멘터리를 만들면서 중국에 대

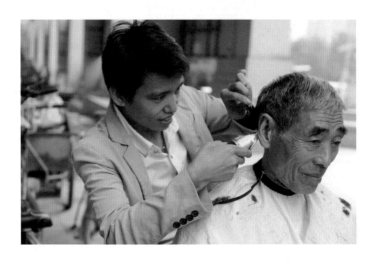

한 이해와 관심도 그만큼 비례하기 시작했다.

내 삶의 화두에 집중하는 방법

사실, 내가 고희영이라는 이름을 처음 알게 된 건 2016년 전주국제영화제에서였다. "내 고향 제주에는 매일 바다에 출근하는 여인들이 있다"라는 내레이션으로 시작되는 다큐멘터리 〈물숨〉은 심사위원특별상 수상 등 호평을 받으며 감독으로서 고희영의 존재를 세상에 알렸다. 베이징에서 종횡무진 중국인들의 삶을 관찰하던 그녀가 다시 고향으로 향하게 된 데는 내밀한 사연이 있었다. 40세가 되던 해, 암 선고를 받은 것이다. 이는 일상을 흔드는 큰 사건이었다.

"항암치료를 받고 있는데 그렇게 지겨웠던 제주 바다가 보고 싶은 거예요. 해녀들은 늘 거기에 있는 여자들인데 이상하게 그제야 나의 눈에 들어왔어요. 숨비소리. 물속에서 숨을 참다 참다 끊어지기 직전 수면 위로 올라와 내는 그 소리. 어쩌면 그때의 나는 죽을 수도 있다는 사실이 두려웠던 것 같아요. 문득 궁금해졌어요. 내 고향의 여자들은 왜 두려움 없이 저 바다에 뛰어들 수 있지? 결국 항암주사를 맞아가며 그 숨비소리를 들으러 제주도로 내려갔죠."

〈물숨〉은 2008년 봄부터 6년 동안 무려 1,000일을 우도에 머물며 그녀가 담은 '해녀 삼춘'의 삶이다. 제작 과정이 쉽지는 않았다. 2년 동안 촬영은커녕 해녀들과 말을 섞기조차 어려웠다. 절대 가난의 상징, 천한 직업이라는 인식이 여전히 남아 있는 해녀. 그녀들에게 외부의 시선, 그것도 카메라에 담기는 영상 촬영이 흔쾌할 리 없었다. 하지만 고희영은 묵묵히 그리고 조금씩 그녀들에게 다가가 눈을 맞췄다. 베이징에서 그러했듯이 그렇게 그녀 스스로 품고 있던 생의 의문을 영상 안에서 풀어놓기 시작했다.

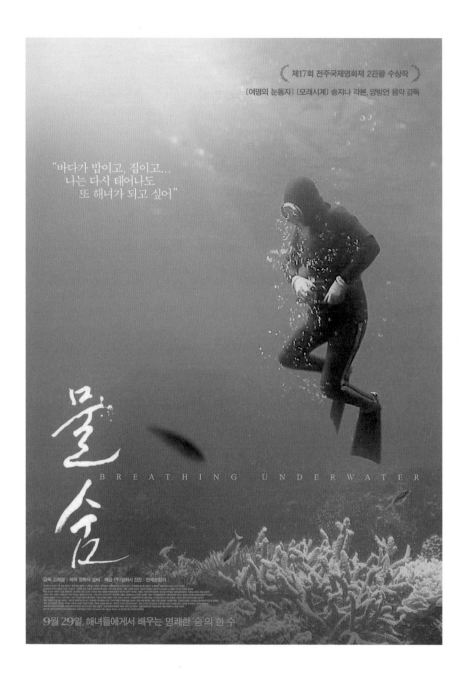

영화 〈물숨(Breathing Underwarwe)〉, 2016년

삶이라는 거친 파도를 넘으며 바다와 함께 울고
웃었던 해녀들의 삶을 담은 영화.

영화 〈시소(SEE-SAW)〉, 2016년

고희영이 만든 영화 〈시소〉. 시력을 잃은 개그맨 이동우
씨와 몸을 움직이기 힘든, 앞만 볼 수 있는 특별한 친구
임재신 씨의 여행을 담은 다큐멘터리다.

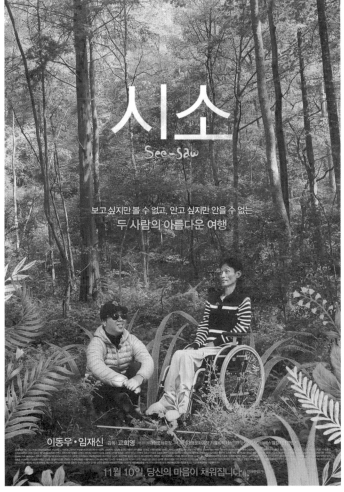

고희영은 언어를 매개로 삼던 작가에서 다큐멘터리 영화감독으로 전향했다. 그녀는 다큐멘터리가 '집요하게 주제를 찾아내는 과정'이라 말한다. 글은 쓰고 나면 활자 뒤에 숨을 수 있지만 영상은 숨을 곳이 없기 때문에 보다 더 솔직할 수 있다고. 중국이라는 황무지에 가서 일당백으로 경험하며 터득한 촬영, 편집, 후반 작업들을 동력 삼아 그녀는 오늘도 집요하게 삶 속에 숨겨진 주제를 벼려낸다.

당분간 그녀의 시선은 문화대혁명에 머물 예정이다. 고희영은 꽤 오랜 시간에 걸쳐 중국의 문화대혁명 관련 다큐멘터리를 만들고 있다. 사상이 인간을 어떻게 변화시키는지에 대한 의문에서 출발한 작업이다. 제목은 〈1966~1976〉인데, 문화대혁명이 일어난 기간을 연도로 표기한 것이다. 문화대혁명을 직접 겪은 사람들을 만나 그들에게 이데올로기에 대한 질문을 던지는 과정이 천천히 그리고 꼼꼼히 기록되는 중이다. 결코 수월하지 않을 이 작업은 그녀가 중국에서 풀어야 할 또 다른 숙제다.

중국이라는 풍경을 제대로 마주하지 않고는 중국을 안다고 말하기 무서웠다는 고희영. 중국을 알게 되었을 때 그 풍경이 비로소 의미가 되었다는 그녀의 말이 책을 쓰는 내내 나에게도 위로가 되었다. 경험하면 경험할수록 더 가늠하기 힘든 중국이라는 나라의 스펙트럼을, 비현실적인 근현대사를 몸으로 견뎌온 중국인들을 어떻게 '안다'고 말할 수 있을까. 베이징에 대한 책을 처음 기획했을 때 가장 먼저 들었던 우려가 바로 그것이었다. 그저 타자들을 증거 삼아 내가 품었던 질문에 대한 답을 꾸준히 모색할 뿐이다. 시대를 살아간 사람들의 이야기를 집중해서 듣고, 역사를 통해 숨겨진 맥락을 공부하고, 결국 그것을 내 삶 안의 화두로 연결시키는 것. 그것이 바로 삶에서 나를 주어로 삼는 가장 단순한 방법일 것이다. 고희영의 다큐멘터리가 그러했듯이.

다큐멘터리 감독
고희영

중국에 대한 첫 번째 기억이 인상적이다

책에서야 두보의 시를 비롯해 이런저런 중국을 접할 수 있었지만 실제 중국을
만난 건 2000년이 처음이었다. 그 당시 〈그것이 알고 싶다〉, 〈뉴스추적〉 같은
시사 다큐멘터리를 주로 만들었었는데 방송된 다음 날 사람들이 그 이슈에 대
해 이야기를 나누거나 매체에 실리는 등 영향력이 생기다 보니, 내가 세상을 바
꾼다고 착각했다. 실상은 세상이 아닌, 편집실 안에서 영상들과 싸우고 있는 것
이었는데 말이다. 그렇게 모순된 현실들로 고민할 무렵 방송국에서 〈이것이 중
국이다〉라는 제목의 중국 특집 다큐멘터리를 제작한다는 소식을 접하고는 적극
지원해 처음 중국 땅을 밟았다. 그때의 첫 느낌을 지금도 잊을 수가 없다. 톈안
먼 광장에서 국기게양식 촬영을 할 때였다. 그 앞에서 자전거 탄 출근 인파를 찍
으려고 서 있는데 촬영 스태프 중 나만 빠져나오지 못하고 그만 그 행렬 한복판

에 끼게 되었던 것이다. 멈춰 서 있는 내 앞뒤로 휙휙 지나가는 자전거 행렬, 땀 냄새와 페달 밟는 소리들이 너무도 생생하게 들려왔다. 10여 년 동안 한 평 반도 안 되는 편집실에서 테이프를 쌓아놓고 밤샘만 했었는데 마치 생의 한가운데에 들어와 있는 느낌이 들더라. 한국에서의 내 삶과 대비가 되었다.

중국에 간 건 그로부터 3년 뒤다.
작가로서 만들어놓은 입지를 내려놓기가 쉽지 않았을 것 같다

그렇게 한 달 동안 베이징에 있다가 한국으로 돌아온 후, 내내 중국에 대한 그리움이 있었다. 그래서 여의도 방송국 길 건너편에 있는 중국어 학원을 다녔다. 작가로서는 계속 인정을 받았다. SBS는 전속 작가를 3년에 한 번씩 뽑았고 선배였던 송지나 작가가 전속 계약을 맺은 뒤에 나에게도 기회가 왔다. 대부분의 방송작가들은 프리랜서로 일하는데 독점적인 계약을 맺으면 계약금도 받고, 페이도 두 배로 책정되는 등 대우가 좋아진다. 그래서 전속 작가 계약은 방송작가들에게는 일종의 로망이었다. 전속 계약서에 사인을 하고 나오는데 방송국 TV에서 〈인스팅트instinct〉라는 영화가 나오고 있었다. 고릴라의 본능을 연구하는 학자들과 정글을 잊어버린 고릴라에 대한 영화였다. 그중 문을 열어줘도 밖으로 나가지 않는 고릴라가 나왔는데 어차피 고릴라는 안 나가니까 철장에 가둘 필요가 없다고 학자들이 말하는 장면이 있었다. 거기에 내 상황이 확 이입되었다. 내가 그 고릴라 같았던 것이다. 다음 날, 바로 계약을 철회하고 남편에게 중국에 가야겠다고 말했다. 남편은 흔쾌히 허락했다. 그는 나보다 먼저 중국어 학원에 다녔던 사람이다. 그렇게 2013년 11월, 남편에게 아이들을 맡기고 나 혼자 베이징으로 떠났다.

유독 농민공에 대해 관심을 가졌다. 이유가 있나

내가 살던 아파트 주변에 농민공 숙소가 있어서 오가며 그들의 삶을 관찰할 기회가 많았다. 우리나라의 도시 노동자와는 뭔가 달랐다. 학교에 갈 때마다 그들은 늘 거리에서 아침밥을 먹고 있었다. 그런데 아침, 저녁, 일주일이 지나도, 한 달이 지나도 만날 같은 것만 먹고 있는 것이다. '만터우'라고 속에 아무것도 든

것이 없는 밀가루 빵이랑 배추 몇 개가 둥둥 떠 있는 하얀 국이 다였다. 매일그
것만 먹고 어떻게 사냐는 질문에 자신은 1년도 넘게 그렇게 먹었다는 대답이 돌
아왔다. 농민공들의 이런 열악한 상황은 호구 제도에서 기인한다. 중국의 호구
제도 자체가 차별을 전제하기 때문에 태어나는 순간부터 계급이 정해지는 것이
다. 베이징 올림픽 때는 농민공들을 다 추방시키는 바람에 이발사 친구 등 알고
지내던 농민공들이 다 강제로 고향에 내려가기도 했다. '너희들은 도시 미관을
해치는 존재들이니까 일단 돌아갔다가 올림픽이 끝나면 다시 돌아와.' 정부가
국민을 향해 이렇게 말한 것이나 다름없다.

가까이서 바라본 농민공들의 삶은 어떤가

기본적으로 사람에게는 '인간의 조건'이라는 게 있다. 그것 자체가 보장되지 않
았다. 법적인 보호를 받기 힘든 농민공들은 2~3년짜리 계약을 하고 임금을 그
후에 받는다. 그거 하나 믿고 매일 만터우를 먹으며 버티는 건데 2년이 지나면
그 돈을 떼먹고 도망가는 사장들이 있다. 그래서 분신 자살하는 농민공들도 많
았다. 공식적으로 집계된 농민공의 수가 무려 2억 2,000만 명이다. 현대판 신분
제도라는 비판 때문에 시진핑 정부도 호구 제도를 없앤다고는 하지만 그리 쉬
운 문제만은 아니다. 이미 도시의 인구 팽창이 한계에 다다랐기 때문이다.

중국 서민들의 삶을 다룬 다큐멘터리가 많다.
그들의 삶을 통해 귀결되는 지점은 무엇인가

중국은 지역차별이 정말 심하다. 그중에 중국인들이 제일 무시하는 것이 바로
허난성河南省 출신 사람들이다. 역사적으로는 중원의 중심이자 황하문명의 발상
지인데 현대에 들어서는 중국에서 가장 못 사는 지역이 되었다. 위화의 소설《허
삼관 매혈기》의 배경이 바로 허난성이다. 허난성 사람들이 너무 가난해서 피를
파는 매혈을 했는데 에이즈 보균자의 주사기를 같이 써서 순식간에 그 지역에
에이즈가 창궐했다. 에이즈촌도 따로 있는데 취재 갔다가 쫓겨난 기억이 있다.
대도시의 구인란을 보면 허난성 출신은 제외라는 문구가 종종 눈에 띌 정도다.

도시로 나온 농민공 중 허난성 출신들이 진짜 많다. 도시에서 가정부, 공사장 노동자 등 제일 밑단의 일을 한다.

베이징에서 알게 된 허난성 출신 친구가 있다. 예의바르고 항상 깔끔한 차림이었기 때문에 그가 허난성의 가난한 집 아들이라는 사실을 전혀 몰랐다. 나중에 알았는데 자기가 마을 최초의 대학생이라고 했다. 이런저런 이야기를 나누며 친해졌는데 어느 날, 동생 결혼식 때문에 고향에 내려간다고 하더라. 따라가고 싶다고 했더니 고향이 허난성 중에서도 가장 가난한 마을이라고 했다. 그 친구는 결혼식 준비로 먼저 내려가고 나 혼자 그 마을을 찾아갔는데 베이징에서 기차로 8시간 정도 걸렸다. 마을로 들어가는 동안 바퀴 달린 모든 종류의 탈 것을 다 이용했던 것 같다. 고속버스, 시내버스, 빵차, 오토바이, 삼륜차. 친구가 마을 입구에 마중 나와 있던 모습이 지금도 선하다. 도로포장도 안 되어 있는 오지마을이었는데 그 친구 집에 가서 두 형제의 이야기를 듣게 되었다. 집이 너무 가난하다 보니 동생이 '한 명만 성공하면 된다. 내가 돈을 벌 테니 형이 그 돈으로 공부를 하라'는 쪽지를 남기고 도시로 나가 온갖 고생을 다했다는 것이다. 계단에서 자면서 한 달에 우리나라 돈으로 7~8만 원 벌어서 그 돈을 모두 형에게 보낸 것이다. 그 돈으로 형은 허난대학교를 졸업했고 이후 베이징으로 넘어와 선생님이 되었다. 형은 가문의 자랑이자 동네의 자랑이었다. 그 형이 이번에는 자신이 모은 돈으로 동생의 결혼식을 열어준 것이었다. 고향에 동생 부부가 함께 살 이층집도 마련했다. 이들 형제의 이야기를 듣고 밤에 누웠는데 갑자기 덩샤오핑의 '선부론'이 떠올랐다. 개혁 개방의 가장 중요한 이데올로기였던 "먼저 부자가 된 후 가난한 사람을 잊지 말라"고 했던 그 말이 '형이 먼저 부자가 되고 그다음 우리를 잊지 마'라고 말한 동생의 말과 겹쳐진 것이다. 중국의 상황이 이들 형제를 통해 상징적으로 다가왔다. 이렇게 중국인들의 일상을 관찰하다가 현대 중국의 굵직한 개념들을 이해하게 되는 경우가 많았다. 이것이 내가 중국을 이해하는 과정이다.

베이징에 산 지 13년이 되었지만 사실 중국어를 잘 못한다. 오히려 그게 주효했다. 중국어를 잘하면 중국인들이 잘 안 도와준다. 언어는 문법보다 마음에서 나오는 거라 생각한다. 두 마디를 해도 내가 쓰는 단어가 상대방의 상황에 공감하는 상태에서 쓰면 소통이 된다. "마음이 아파"라는 이 말 하나로도 내 감정이 충분히 전달되는 것이다.

거리에서 이발사로 일하는 친구가 있다. 서른넷 정도 되었는데 머리 한 번 자르고 5위안_{한화 830원} 정도을 받는다. 그 가격이니 머리를 감겨주는 과정은 당연히 없고 머리카락도 손님이 알아서 털어야 한다. 솜씨가 꽤 좋아서 한국에서 친구들이 오면 이 친구의 거리 이발소로 데려가 머리를 자르게 한다. 그런데 이 친구가 나를 되게 불쌍하게 본다. 문화대혁명에 대한 다큐멘터리를 찍고 있다고 말하니 "너 그거 지나간 일인 건 아니?" 이렇게 되묻더라. 나한테 수박을 사주며 "네가 좋아서 하는 일이니까 이해는 하겠지만 중국 사람들은 지나간 일에는 관심이 없다는 것만 알아라"라는 조언도 해줬다. 그러더니 얼마 지나고 웨이신_{微信,} WeChat으로 영상을 하나 보내왔다. 지난겨울 하얼빈에 엄청난 혹한이 왔는데 누군가 공중에 뜨거운 물을 뿌리니까 그게 바로 얼어버리는 동영상이었다. 그리고 그 아래에는 이런 메시지가 써 있었다. "이런 걸 찍어야 사람들이 좋아해." 이친구 이야기도 다큐멘터리로 만드는 중이다.

비근한 예로 가게에 생수를 주문하면 한참 지나서도 안 온다. 분명히 전화로는 마샹_{馬上, '금방'이라는 뜻}이라고 했는데 말이다. 마샹은 금방 온다는 이야기가 아니라 이제야 말을 탔다는 이야기로 알아들으면 된다. '마샹'이면 한 시간 후고 '마샹마샹'이면 30분 후다. 단골에 대한 개념도 우리와 다르다. 베이징의 재래시장은 가격 고시제를 실시하고 있지 않아서 현장에서 가격 흥정을 해야 한다. 중국

은 오히려 단골들에게 가격을 더 높게 부른다. 일종의 낚인 고기인 것이다. '물건이 좋으니까 우리 집에 오는 거잖아'라고 생각하며 배짱을 부리기 때문에 가게를 항상 옮겨다녀야 한다. 어찌 보면 중국적 자유라고 생각한다.

게다가 신호등은 의무가 아니라 권고사항이다. 처음에는 무질서한 풍경에 눈살을 찌푸릴 수 있지만 그 삶 안에 들어가보면 융통성과 자유가 있다. 반대로 한국의 허례허식을 다시 생각하게 되는 계기가 되기도 한다. 중국인들은 무척 실용적이다. '실사구시實事求是'는 이 사람들을 관통하는 핵심 정서다. 실용적이면 바로 바꾼다. 반면 우리는 체면과 본심이 부딪히는 경우가 많다. 오히려 '나는 이것이 필요하니까 지금 이걸 원해'라는 중국인들의 명징함이 더 좋다. 그런 것들이 주는 자유나 사람들의 솔직한 태도가 중국의 매력이라고 생각한다. 가끔 한국에 가 사람들을 만나면 공회전하는 느낌이 난다. 바쁘기는 되게 바쁜데 허무한 그런 느낌을 받을 때도 있다. 베이징에 가면 화장도 안 하고 나간다. 치장하거나 남의 시선 의식하는데 시간을 버리기보다는 자기가 중요하게 생각하는 것들에 오히려 시간을 할애하는 것이다.

중국에 대한 다음 시선은 무엇인가

문화대혁명에 관한 다큐멘터리를 찍고 있다. 현재 중국에서 살고 있는 사람들 중 문화대혁명에서 자유로운 사람들은 많지 않다. '이데올로기가 사람을 어떻게 파괴시키는가'에 대한 주제를 다루고 있는데 촬영하면서 가장 어려운 것이 문화대혁명은 아직도 중국인들에게 '금기'라는 사실이다. 자연스럽게 이야기를 나누다가도 문화대혁명 단어만 나오면 입을 다문다. 나는 이것을 제대로 기록할 수 있는 사람은 한국인밖에 없다고 생각한다. 여전히 중국인들은 입밖에조차 낼 수가 없고 역사적으로 중국인들이 일본인들에게 반감을 가지고 있기 때문에 이 화두로 대화 자체가 불가능하다. 영화는 '내가 살아 있는 건 아주 우연한 일이에요'라는 문장과 함께 시작한다. 한 퇴임 교수의 이야기인데 문화대혁명 때 죽으려고 목을 맸다가 제자였던 홍위병들이 그를 끌어내려서 줄이 풀어져 살아난 사람이다. 부인은 자살했고 이 분 역시 자살을 시도하다가 장애인이 되었다. 아

쉽게도 이 분에게 치매가 오기 시작했다. 대화를 나누다보면 문화대혁명과 다른 기억들이 막 엉켜 있는 상황이 되곤 한다.

문화대혁명이 중국인들의 의식을 한 번 포맷했다는 생각이 든다. 그런데 내가 이해하기 어려운 부분은 무산계급을 외쳤던 마오쩌둥이 왜 자본주의의 신이 되었는가 하는 부분이다. 어쩌면 중국인들은 마오쩌둥을 신처럼 모시지 않고는 자신들의 과오를 도저히 견딜 수 없기 때문이라는 생각이 든다. 《홍콩신문》에서 문화대혁명 시절 일반인들의 고백이 기사화된 적이 있었다. 어머니를 고발해서 문화대혁명 당시 어머니를 잃은 자식의 고백. '그 당시 나는 혁명적인 위대한 임무를 완수했다고 생각했는데 지금 돌이켜보면 도대체 내가 무슨 일을 했는지 모르겠다'는 회고였다. 그 시대를 겪은 이들은 모두 마오 시대의 공범자인 것이다. 문화대혁명 이야기를 천천히 잘 기록해보고 싶다. 아마 적지 않은 시간이 걸릴 것이다.

Beijing Movement

베이징 무브먼트 ❷

**베이징의 골목길,
후통**

750년간
살아 숨 쉬는
도시의 혈맥

골목길은 도시 어디에나 존재하지만 유독 베이징의 골목길은 이름까지 따로 붙을 만큼 특별한 대우를 받는다. 후통(胡同, hú tóng)이라는 고유명사는 베이징 옛 성내를 중심으로 퍼져 있는 좁은 골목길을 의미하는 단어다. 몽골어로 우물(井)이라는 뜻을 가진 후통(忽洞)의 발음을 차용했다는 게 일반적인 해석인데 옛날에는 우물을 중심으로 모여 살았기 때문에 거주지의 의미도 담고 있다.

원나라가 도읍을 베이징으로 정한 후 도시계획을 하면서 후통이 처음 조성되었는데 당시 도로 건설에 관한 규정을 보면 폭 24걸음(약 37.2m)을 대가, 12걸음(18.6m)을 소가, 6걸음(약 9.3m)을 후통으로 정의하고 있다. 이후 명, 청 시대를 거쳐 더욱 활성화되었으며 일부는 현재까지 옛 모습을 유지하고 있다. 중국 화북지방의 전통 주거형태인 쓰허위안(四合院)이 대부분 후통을 접하고 있어서 베이징 사람들의 생활상을 역사적으로 유추해

볼 수 있는 실질적 증거이기도 하다. 고관대작의 고급 쓰허위안부터 청나라 붕괴 후 주인이 계속 바뀌는 과정에서 다가구가 함께 거주하는 다자위안(大雜院)으로의 변화까지 다양한 베이징의 실경이 담겨 있는 곳이다.

현대에 들어서 후통은 10년에 걸친 문화대혁명 속에서 골목에 남아 있던 역사, 문화적 맥락 등 소프트웨어를 잃게 되었고 이후 시작된 개혁 개방에서는 개발과 변화의 바람에 휩싸여 현대식 고층 빌딩에 그 자리를 내어 주기도 했다. '소의 털 개수만큼 많은 후통이 있다'는 말이 있을 정도로 수만 개에 이르렀던 후통은 특히 2008년 베이징 올림픽을 전후로 도시 정비사업과 재개발 등을 거치며 그 수가 현저히 줄었다. 최근 베이징시는 후통의 보존 및 재징비 사업을 활발하게 진행 중이긴 하나 내재된 유·무형 가치의 보존보다는 경제적 부가가치를 높일 수 있는 상업지구로의 전환에 방점을 더 크게 찍고 있는 듯하다. 하지만 여전히 후통은 이 도시, 베이징의 혈맥이자 베이징 사람들 삶의 냄새가 그대로 담긴 근현대사의 현장이다. 역사의 흔적만 남아 있는 공간이 아닌, 여전히 살아 움직이는 공간이기 때문이다.

베이징의 첫인상은 광활한 자금성, 압도적인 크기의 건물들로 상징되지만 이 도시를 자세

히 들여다본 사람들은 안다. 좁고 후미진 이 골목길이 얼마나 많은 이야기를 상상케 하는지. 베이징 후통은 온종일 돌아다녀도 지루하지 않다. 베이징에 온 지 얼마 안 됐을 무렵, 같이 일하던 중국인 에디터들에게 소위 '가장 핫한 곳이 어디냐' 물었을 때 대부분 후통을 꼽았다.

물론 그들은 전통과 현재의 공존을 상업적 가치로 탈바꿈한 난뤄구샹이나, 아기자기한 가게들이 많이 들어선 현대화된 후통을 추천한 것이었지만 내가 매력을 느꼈던 것은 잘 정비된 후통을 지나 안으로, 안으로 더 들어가면 만나게 되는 중국 사람들의 일상 풍경이었다. 삶의 냄새가 고스란히 배어 있는 재래시장, 삼삼오오 모여 맥주 한 잔에 마작을 하고 있는 사람들, 골목을 누비는 꼬마 아이들의 웃음소리까지 후통은 여전히 서민들 삶의 현장이며 메이크업을 지운 도시 본연의 민낯을 생생하게 보여줬다. 후통을 걷고 있노라면 저들의 삶 뒤로 몇 백 년 동안 이 길 위에 켜켜이 누적되었을 또 다른 사람들의 흔적이 느껴지는 듯했다.

후통은 누군가에게는 숨기 좋은 은신처이기도 했다. 좁은 골목에 집이 다닥다닥 모여 있는 구조로 된 후통은 한 번 들어가면 미로처럼 되어 있어 길을 잃기 십상이다. 일제강점

기 당시 베이징에 머물며 독립운동을 펼쳤던 신채호가 베이징 후통에 거주한 덕분에 몇 번이고 일본 경찰을 따돌릴 수 있었다는 자료를 흥미롭게 읽었던 기억이 난다. 실제로 중일전쟁 당시 일본군들은 시가전 때 후통의 구조를 파악하기 위해 애를 먹기도 했다고.

이 넓고 광활한 도시를 또 다른 관점에서 바라보고 싶다면 미로 같은 후통이 그 시작점이다. 베이징을 해석하는 가장 미시적인 접근이자 사람들의 삶이 그대로 녹아든 실존적 증거다. 베이징에 가면 한 번씩은 꼭 들리는, 내가 사랑한 후통들을 소개한다.

양메이주시에지에(杨梅竹斜街) 후통

텐안먼 광장의 입구이자 수도의 정문, 첸먼이라 불리는 정양문(正陽門)을 마주보고 옛 상가거리인 다스란 서쪽 입구에서 서쪽으로 약 500m 걷다 보면 양메이주시에지에(楊梅竹斜街)라는 이정표가 나온다. 후통의 길이 496m로 가장 짧은 후통이다. 이곳은 베이징 디자인위크 등 크고 작은 이슈가 시작되는 트렌디한 지역으로 떠올랐다. 역사적으로는 서적이나 문방사우를 사고 팔던 유리창거리가 근처에 있어 당대의 지식인들이 모여들던 곳이기도 하다. 1780년 연암 박지원이 중국을 다녀온 후 남겼던 《열하일기》에서도 청 유학자 유세기(兪世琦)와 필담을 나누며 교

우한 곳으로 이곳이 기록되어 있다.

후통 초입의 감각적인 디자인 편집 숍, 큐레이션된 책을 파는 서점 등 현대화된 공간은 일종의 애피타이저다. 반짝반짝 멋진 거리를 지나 조금 더 깊숙한 곳으로 향하면 작은 재래시장을 만나게 되는데 여기서부터는 공간의 결이 완전히 달라진다. 김이 모락모락 나는 만두가게, 정육점보다는 푸줏간이라는 이름이 더 어울리는 아담한 고깃집, 튼실해 보이는 곡물을 나름대로 멋스럽게 진열해놓고 장사하는 아줌마, 집 앞 흔들의자에 앉아 손자를 재우기 위해 자장가를 흥얼대는 할머니, 그 옆에서 꾸벅꾸벅 덩달아 졸고 있는 강아지, 소박한 식탁을 위해 저녁 찬거리를 사 가는 사람들. 5분만 걸음을 멈추고 그 풍경 안에 머물러 있다 보면 전에는 경험하지 못한 베이징의 실경이 눈으로, 코로, 피부로 느껴진다. 마트나 대로변 가게보다 상대적으로 물건 가격이 저렴해 과일이나 군것질거리를 사기에도 좋다.

주소: 北京市 西城区 杨梅竹斜街
대중교통: 지하철 2호선 첸먼역(前门) B 출구

우다오잉(五道营) 후통

관광지로 유명한 용허궁과 국자감 인근에 위치한 우다오잉 후통은 몇 년 사이 젊은이들 사이에서 데이트 코스로, 사진 출사지로, 재미있는 안테나 숍들의 발원지로 뜨고 있는 곳이다. 그만큼 연일 인테리어 공사 현장 소리가 끊이지 않는다. 원래 이곳은 명조시대 우더웨이잉(武德卫营, 무예와 덕을 지키는 병영)이라 불리는 성을 수호하는 군사지역이었으나, 1965년 지명을 정비할 때 우다오잉 후통이라 개명했다. 다양한 감각과 정서가 공존하는 이 거리 역시 아기자기하고 힙한 가게들 사이에서 평화롭게 공존하는 베이징 사람들의 일상이 있다. 두부나 과일을 파는 상인들의 목소리와 베이징 힙스터들의 감각이 어우러져 새로운 정서를 만들어내는 골목이기도 하다. 거리가 만들어내는 독특한 분위기 때문에 웨딩 촬영, 화보 촬영 장소로 인기가 좋다. 우다오잉을 걷다가 슬슬 허기가 지면 용허궁역에서 5분 거리에 있는 24시간 딤섬집 진딩쉬엔(金鼎轩)으로 향해 보자.

주소: 北京市 东城区 安定门 五道营胡同
대중교통: 지하철 2호선, 5호선 용허궁역(雍和宫) D 출구

난뤄구샹(南锣鼓巷) 후통

베이징의 가장 오래된 후통 중 하나다. 북쪽의 구러우(鼓樓) 동거리에서 남쪽의 디안먼(地安門) 동거리에 이르기까지의 길로 800여 년 전 원나라 시절에 조성돼 당시의 건축양식을 보는 즐거움이 있다. 현재는 카페, 레스토랑, 서점, 빈티지숍, 게스트하우스 등 다양한 가게들이 들어서 있다. 한국의 삼청동과 유사하다는 말들을 많이 하지만 삼청동보다는 걷기에 더 호젓하다. 옛 베이징의 모습을 간직함과 동시에 현대화에 성공한 후통으로 일컬어지는 곳이다. 남북으로 뻗은 길을 중심으로 약 100m마다 동서로 각각 8개의 작은 후통과 교차되어 지네거리(蜈蚣街, 우궁제)라는 별명을 가지고 있다. 난뤄구샹에는 장쯔이, 공리 등을 배출한 중국 영화의 산실, 베이징중앙연극학원이 있다. 이곳에서 유난히 미남미녀들을 많이 마주치는 이유이기도 하다.

명청 시대에는 고관대작들이 많이 거주해 부자마을(富人区)이라 불리기도 했다. 난뤄구샹 초입에 연결된 '마오얼 후통'에는 청나라의 마지막 황후 완룽(영화 〈마지막 황제〉의 주인공인 황제 푸이의 부인)이 결혼하기 전 살던 생가가 보존되어 있다. 2016년, 관리를 목적으로 단체관광을 금지해 현재는 개별관광만 가능하다. 관광객 모드를 연출하고 싶다면 인력거 투어를 활용해보자. 난뤄구샹에서 출발해 호수를 끼고 있어 관광코스로 인기가 많은 스차하이(什刹海)나 호우하이(后海)까지 약 1시간가량 인력거를 타고 구경할 수 있다. 하지만 한 길이 끝날 무렵 또 다른 길이 연결되어 계속 다른 풍경이 펼쳐지는 후통의 묘미는 걸었을 때 비로소 온전히 느낄 수 있음을 잊지 말자.

주소: 北京市 东城区 南锣鼓巷
대중교통: 지하철 6호선, 8호선 난뤄구샹역(南锣鼓巷)
E 출구

❷

"당신은 중국에서 가장 유명한 사람이 누군지 아는가? 이 사람으로 말할 것 같으면
누구나 익히 알고 있으며, 전국 방방곡곡에 그 이름이 널리 알려져 있다.
성은 차(差), 이름은 부뚜어(不多)라고."

베이징대학교 초대학장이자 문학가였던 후스의 소설 《차부뚜어
선생(差不多先生)》의 첫 문장이다. 중국인들이 가장 많이 쓰는 말 중 하나인
차부뚜어(差不多)는 '큰 차이가 없다' '대충 비슷하다'라는 의미다. 후스는 뭐든
대충 넘어가다가 황당하게 죽음을 맞이하는 차부뚜어 선생의 이야기를 통해
중국인의 습성을 비판한다. 하지만 철학적으로 바라본 저 단어에는 생을 관통하는
핵심이 있다.

5

현대 중국을
목격한
예술가

예술가 | **황루이**黃銳

아틀리에에 있는 자신의 작품들을 하나하나 소개해주던 황루이가
커다랗게 모아둔 북들 앞에 나를 데리고 섰다. 한 번 쳐보라고 북채를
건네길래 둥둥 소리를 내보았다. 공간을 메우는 북소리가 손끝을
저릿하게 만드는 순간, 그가 말했다. '문화대혁명 때 홍위병들이 치던
북'이라고. 그의 말이 끝나자마자 내 눈앞에는 이념에 포위된 채 확신에
가득 차 북을 두드리던 홍위병들의 모습이 펼쳐졌다. 한 손에는
《소홍서》를 꼭 쥔 채 악을 쓰고 있는 홍위병들. 북의 진동 때문이었을까.
무언가가 나를 관통하는 느낌이 들었다.

**예술가
황루이**

중국에서 예술가로 산다는 것

예술가는 그 시대를 가장 민감하게 바라보는 주체다. 유구한 역사와 문화를 토양 삼아 깊고 넓은 예술의 세계를 유영할 수 있었던 중국의 예술가들은 근현대에 들어와 그 허리를 모질게 잘렸다. 지식인과 예술가들은 10대 중반 홍위병들의 서슬 퍼런 기세에 함구해야 했으며 문화, 예술, 심지어 중국인들이 사랑해 마지않는 공자와 오래된 역사적 유물들까지도 부르주아 풍조로 단정되어 파괴되었다. 예술을 이야기하는 것조차 반역으로 몰리던 시절, 1966년 5월부터 1976년 12월까지 10년에 걸쳐 진행된 무산계급문화대혁명이하 문화대혁명의 이야기다. 혈기왕성한 청소년들을 앞세워 예술가와 지식인, 교육과 문화 그 자체를 탄압한 현대 중국의 검은 부분. 지금도 그 트라우마는 중국 전체를 감싸고 있다. 스승을 고발하고 부모를 반동으로 내몰던 그때. 여전히 그 시절을 이야기하는 것은 중국인들에게 암묵적인 금기다.

1952년, 베이징에서 태어난 예술가 황루이는 문화대혁명, 톈안먼 사태 등 현대 중국의 굵직한 사건들을 목격하고 그 현실을 자신의 화법으로 이야기해온 예술가다. 1976년, 중국 총리 저우언라이 사망 후 제1차 톈안먼 사태가 발발했을 때 그는 톈안먼 광장에서 〈인민의 추모〉라는 자작시를 낭독한 사건으로 투옥되었다. 이후 1979년에는 중국 최초로 민간이 주도하여 중국국립미술관의 담벼락에서 열린 노천 전시회 〈싱싱미전星星美展〉을 개최한 작가이기도 하다. 이 전시는 체제를 부정한다는 이유로 그 다음 날 바로 '전시취소명령'을 받았다. 다음 해 황루이는 제2회 〈싱싱

미전〉을 개최하는데, 이때 훗날 중국 현대미술계에 이름을 떨치게 될 아이웨이웨이艾未未, 왕케핑王克平, 마더셩马德升, 왕루옌王魯炎 등 예술가 30여 명이 참여하여 기존 체제와 전통에 반기를 드는 작품을 발표한다. 〈싱싱미전〉은 예술가로서 온전한 자유를 염원한 전시이자 체제를 비판하고 민주화를 요구하는 예술가들의 시위였다. 때문에 학계에서는 〈싱싱미전〉을 중국 현대미술의 시작으로 보는 견해도 많다. 하지만 현실을 목격하고 그에 대해 비판적인 관점을 이야기한 대가로 황루이는 오랫동안 중국을 떠나야 했다. 1984년, 일본으로 건너간 이후 중국 내 입국금지명령이 내려진 것이다. 세기가 바뀐 2001년이 되어서야 다시 베이징으로 돌아온 그는 버려진 군수공장 지대를 예술지구로 바꾸는 데 앞장섰다. 덕분에 '다산쯔大山子 798 촌장'이라는 별명도 생겼다. 중국을 비롯해 전 세계에서 활발히 예술 활동을 펼치고 있는 황루이. 그는 여전히 현대 중국 예술의 당사자이자 침묵하지 않고 행동하는 저항의 상징이다.

잊고 있던 중국의 또 다른 얼굴

베이징에 갈 때면 한국의 지인들에게 미리 말을 해둔다. 구글 계정으로는 메일을 보내지 말라고. 중국에서는 구글을 비롯한 몇몇 사이트들이 안정적으로 접속되지 않기 때문이다. 2000년 초부터 중국 정부는 인터넷 감시 체계를 시행해 일부 외부 접속을 차단해왔다. 일종의 검열인 셈이다. 인터넷 감시에 협조하라는 중국의 요구를 받아들이지 않은 구글은 2010년부터 중국 정부에 의해 접속이 차단되었고 페이스북, 인스타그램 등 외국 SNS도 정상적인 방법으로는 중국 내에서 접속이 불가능하다. 중국 정부가 수많은 사람들의 자유를 어느 부분에서 여전히 일괄 통제하고 있다는 사실은 화려한 시장경제가 뒤섞인 베이징 한복판의 풍경을 사뭇 낯설게 한다. 잊고 있었던 공산당의 존재, 사회주의 국가라는 사실을 다시금 절감하는 것이다.

1990년대 중·고등학교 역사시간에 배운 중국은 한국전쟁의 중공군 인해전술로 상징된다. 여전히 공산당의 지배 하에 사회주의 체제를 유지하고 있는 중국. 누군가에게는 이러한 중국이 여전히 불안하고 무서운 땅일 수 있다. 현대 중국에서 문득문득 포착되는 통제와 억압의 증거들은 그런 불안감에 힘을 실어준다. 언제든지 국가가 개입해 개인의 자유와 사상을 억압할 수 있다는 사실은 예측 불가능한 변수가 되는 것이다. 여전히 좌와 우의 진영 논리가 유효한 우리나라에서 중국은, 이러한 이유로 오랫동안 가깝고도 먼 나라일 수밖에 없었다. 자유시장경제 논리를 외피에 두른 동시에 사회주의 체제의 심지가 여전히 굳건한 중국의 이중성은 중국인에게도, 외부의 관찰자에게도 혼란을 주는 요소임은 분명하다.

그런 중국의 이데올로기적 혼란을 가장 민감하게 받아들인 건 역시나 예술가들이었다. 국제적인 명성을 얻고 있는 조각가이자 설

치작가, 건축가인 아이웨이웨이는 베이징 올림픽으로 온 중국이 치장 중일 때 쓰촨성 지진에서 목숨을 잃은 어린 학생들의 이름을 추적, 공개하며 독일에서 관련 설치작품을 전시했다. 인권적이지만 동시에 반정부적이기도 했던 그의 예술활동은 중국 정부의 심기를 건드렸고 가택 연금, 80일간 실종되는 사건 등을 통해 중국의 예술, 인권에 관한 세계적인 이슈를 불러일으켰다. 아이에이웨이의 삶을 다룬 다큐멘터리에서 왜 그렇게 두려움이 없냐는 감독의 질문에 그는 이렇게 답한다. "난 무척 두렵다. 동시에 만일 내가 행동하지 않는다면, 그 위험은 더욱 커질 것이다."

역설적이게도 중국의 현대미술은 체제의 한계와 억압의 요소들을 인식하고 이를 탈출하려는 데서 무한한 가능성을 가지게 되었다. 그리고 베이징 다산쯔에 위치한 798 예술구는 그렇게 내연을 다져간 중국 현대미술의 본격적인 진지 역할을 했다. 체제 안에서 고립되어 있던 중국 현대미술이 798 예술구를 통해 미국이나 유럽 등지와 소통하며 탁월한 지위를 가지기 시작한 것이다.

다산쯔 798 예술구의 탄생

베이징 톈안먼에서 북동쪽으로 20km쯤 떨어진 차오양구朝阳区 주센타오제다오酒仙桥路4号 다산쯔에는 '798 예술구'라는 문화예술 특구가 있다. 한국인이 많이 거주하는 왕징 지역과 가까운 곳이라 우리나라 관광객들도 베이징을 방문하면 한 번쯤은 들르는 곳이다. 내가 통역 없이 택시를 타고 외워서 말했던 첫 문장도 "워 야오 취 다산쯔 치지우吧다산쯔 798에 가고 싶습니다"였다.

798 예술구는 본래 공장지대였다. 이곳은 1950년대 구소련이 건설을 지원하고 당시 동독이 설계를 맡아 만들어진 군수산업 기지였다. 중국 공산당은 주요 중공업 시설이 외부에 노출되지 않게 하기 위해 공장들을 706, 707, 718, 751, 797, 798과 같이 번호

로만 이름 붙였다. 이후 냉전이 끝나고 무기생산량이 줄어들면서 공장들은 이전하거나 문을 닫았다. 1990년대가 되자 중국 정부는 전자산업 육성책으로 국영그룹 칠성화전과학기술그룹七星華電科技集團의 관리 하에 일부 공장들을 통폐합했다. 하지만 2000년대에 이르러 재개발을 목적으로 공장들이 모두 이전하면서 이곳은 버려진 공간이 되었다. 이 폐허에 다시금 생명을 불어넣은 건 역시나 예술가들이었다. 미국 뉴욕의 소호, 영국 런던의 테이트 모던처럼 버려진 발전소, 공장지대 등이 예술가들로 인해 창작의 메카로 진화한 것이다.

1989년 톈안먼 사태 이후 중국 예술가들은 자신들이 당면한 현실을 마주보기 시작했다. 이들은 중앙미술학원중국을 대표하는 예술교육기관 인근의 원명원에 둥지를 틀고 '현실'을 주제로 한 아방가르드한 예술활동을 펼쳐갔다. 이미 톈안먼 사태로 호되게 학습을 한 중국 정부는 이들의 반정부적인 성향이 위험하다고 판단, 강제 해산을 명령한다. 이때 몇몇은 해외로 망명했고, 일부는 베이징 근교의 송좡宋庄 지역에 다시 자리를 잡았다. 이후 1995년 중앙미술학원이 다산쯔 근처로 학교 부지를 옮기는 과정에서 중앙미술학원 대형 조형물 제작장소를 다산쯔 공장 창고 내에 설치했고, 1997년에 조소과 학과장인 쑤이지엔궈隋建國 교수가 706 지구에 개인 작업실을 열게 된다. 공식적인 798 예술구의 최초 입주자는 2001년, 미국인 로버트 버넬이다. 그는 예술 서적을 취급하는 '타임존 8Timezone 8'이라는 서점을 열어 예술가들과 외국 갤러리들을 798 예술구에 입주시키는데 큰 역할을 했다. 그 무렵 일본에서 돌아온 황루이 역시 버려진 798 공장지대를 주목했다. 높은 천장, 사각형의 길쭉한 창문 등 전형적인 바우하우스 양식으로 지어진, 군더더기 없는 건물들이 그의 마음을 사로잡았고 결국 몇몇 친구들과 함께 798 예술구 내에 작업실을 열었다. 저렴한 임대료, 층고가 높은, 큼직큼직한 공장 내부는 예술가들의 자

유로운 창작활동에 더없이 좋은 배경이 되었다. 가난한 예술가들 사이에 입소문이 나며 회화, 조각, 설치 등 장르에 상관없이 하나 둘 창작자들이 모여들기 시작했다.

하지만 중국 정부는 예술가들이 점령한 집단 창작단지를 철거할 계획을 세운다. 아파트 촌으로 재개발을 한다는 명목이었다. 그 무렵 황루이는 이를 막기 위해 〈재생 프로젝트 베이징 798 예술구〉라는 전시를 개최하며 798 예술구를 전 세계에 알리게 된다. 이로 인해 해외언론의 스포트라이트를 받으며 베이징 798 예술구는 중국 현대미술의 메카로서 국제적인 관심을 받게 된다. 많은 사람들의 주목을 받게 되자 중국 정부도 철거하려던 계획을 철회하고 예술지역으로 보호 육성하기로 방침을 바꾼다. 중국 정부는 2008 베이징 올림픽을 앞둔 2007년, 국유지인 이곳을 예술구로 공식 인증했다. 내가 처음 다산쯔 798을 갔을 때가 바로 이 무렵이었다. 이제 막 온전한 예술구로의 태동을 앞둔 시점, 이미 빼곡하게 들어찬 갤러리와 예술 공간들은 그곳을 방문하는 사람들과 연대의 눈빛을 주고받으며 희망찬 앞날을 꿈꿨다. 중국 정부는 다산쯔를 베이징 문화창의 산업기지로 선정하며 매년 4월, 다산쯔 국제 예술 페스티벌 개최 계획을 발표하는 등 적극적인 행보를 펼쳐갔다.

798 예술구가 중국 정부에 의해 공식 지정됨에 따라 국제적인 네트워크를 지닌 외국의 갤러리들도 입주하기 시작했다. 벨기에의 울렌스 현대미술센터Ullens Center for Contemporary Art, 미국의 페이스 갤러리Pace Wildenstein gallery 등 수백여 개에 이르는 외국 문화예술 단체들이 다산쯔에 모였고 중국의 현대미술은 이곳을 통해 세계로 소개되고 또 활발히 유통되었다. 불과 몇 년 전만 해도 베이징 시내에 대만과 호주 갤러리 두 곳밖에 없었던 것과는 판이하게 달라진 상황이었다.

황루이의 작업실 겸 아틀리에 공간

문화대혁명 때 홍위병이 사용하던
북으로 만든 설치미술 작품, 회화 작품
등이 아틀리에에 전시되어 있다.

동양적 코드를 활용한
황루이의 작품들

황루이는 동양적 코드를 예술의
소재로 종종 활용한다. 검은색과
흰색으로 구성된 우산을 쓰고
《주역》의 경문인 〈역경(易經)〉의
64괘를 표현한 행위예술은 2011년
부산시 광복동에서도 상연한 바 있다.

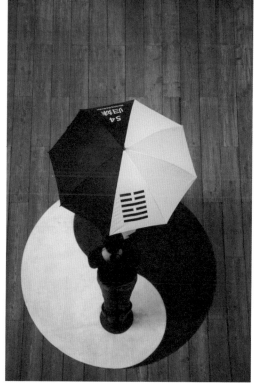

海口鏡像
Haikou Reflection
하이커우 국제실험예술제

베이징 다산쯔 지역을 예술구로 안착시킨 것처럼 황루이는 2013년부터 하이난다오의
하이커우라는 조그만 도시에서 새로운 실험을 모색 중이다. 하이커우 국제실험예술제는
다양한 민족, 다양한 장르의 문화 예술을 즐길 수 있는 축제의 장이다.
황루이가 페스티벌 디렉터로 활동하는 예술제의 거리 공연 현장. 무용, 공예, 음악, 퍼포먼스
등 다양한 장르의 예술가들이 매년 가을 중국의 조그만 도시 하이커우를 찾는다.

베이징에서 하이커우로 이어지는 예술 도시 재생

2000년 초부터 지금까지 798 예술구에는 수많은 상업 화랑이 생겨나고 또 소멸하며 중국 현대미술을 견인했다. 하지만 798 예술구 역시 자생적으로 발전한 문화지역의 고질적 문제인 젠트리피케이션에서 자유롭지 못했다. 갈 때마다 하나둘 바뀐 공간이 생기기 시작했고 곳곳에서 들리는 공사소음은 군수공장 당시의 높은 굴뚝, 건물을 둘러싼 파이프 외관과 절묘하게 어울리며 이곳의 급격한 변화를 고스란히 재생했다. 높은 임대료로 인해 지금은 대다수의 예술가들이 베이징 외곽으로 빠져 나간 상태다. 2000년, 1m²에 하루 0.5위안 하던 임대료가 2007년에는 4.5위안이 되었고 10여 년이 지난 지금은 그 상승률을 가늠하기조차 어려운 상태에 이르렀다. 황루이 역시 이런저런 이유로 798 예술구를 떠나 지금은 베이징 외곽에 작업실 겸 아틀리에, 거주공간을 만들어 활동 중이다. 하지만 다산쯔 798 예술구는 여전히 외국 유수의 상업 화랑들과 레스토랑, 서점 등이 밀집한 베이징의 대표 예술지구로 중국인들과 세계 관광객들의 사랑을 받고 있다. 황루이를 비롯한 초기 798 정착 예술가들이 정부를 대상으로 투쟁하지 않았다면 이곳은 무미건조한 아파트 촌이나 기타 다른 용도로 재개발이 되었을 땅이었다. 예술가들은 그 곳을 떠났지만 798 지역이 예술구로 조성된 이래 지우창酒廠, 차오창디草場地, 관인탕觀音堂, 환티에環鐵, 허거쫭何各莊, 쑹쫭宋莊, 페이자춘費家村, 쒀자춘索家村 등 또 다른 예술촌들이 생겨난 것도 주목할 만한 성과다.

황루이는 한 매체와의 인터뷰에서 다산쯔 798의 의미를 세 가지로 요약했다. 먼저 냉전시대 유물인 공장건물을 없애야 할 대상으로 보지 않고 역사성을 부여했다는 것 그리고 베이징의 가난한 예술가들에게 분야에 상관없이 적은 비용의 작업공간을 제공했다는 것, 마지막으로 외국 문화예술단체의 입주를 적극적으로 장려해 중국 현대미술이 소통할 수 있는 채널을 만들었다는 것이

다. 다산쯔를 베이징 대표 예술구로 안착시킨 황루이는 2013년부터 현재까지 또 다른 도시의 문화재생을 위해 분주히 활동 중이다. 하이난다오에 있는 하이커우海口라는 조그만 도시에서 페스티벌 디렉터로 황루이를 초빙한 것. 남쪽 도시 특유의 소박함과 나지막한 풍경에서 황루이는 처음 다산쯔 798을 대면했을 때의 황량함과 가능성을 동시에 느꼈다고 했다. 2013년, 제1회 하이커우 국제실험예술제海口鏡像, Haikou Reflection를 시작으로 무용, 공예, 음악, 미술, 퍼포먼스 등 모든 예술의 장르가 매년 가을 이곳 조그마한 도시를 적시고 있다. 예술을 품고 조금씩 진화하는 도시의 풍경은 그 자체로 또 다른 원동력이 될 것이다.

중국의 현대사에 함몰되지 않고 정면에 서서 그 실경을 목격한 황루이는 투쟁의 형태로, 철학의 형태로, 때로는 유희의 형태로 자신의 예술을 행해왔다. 그가 머물고 간 자리에는 언제나 또 다른 예술의 씨앗들이 싹을 틔웠다. 몇몇 씨앗은 절묘하게 바람을 타고 날아가 그 반경을 넓혔고 몇 번의 계절이 바뀐 후 사람들은 그 씨앗이 맺은 열매를 누렸다. 예술가의 힘. 사유와 표현을 게을리 하지 않는 예술가의 힘은 이렇게나 막강하다.

예술가
황루이

정자와 고즈넉한 작업실 풍경이 인상적이다. 시간이 멈춘 듯한 기분이 든다

작업실이 도심이랑 멀지는 않은데 여기에 들어오면 평화롭게 고립되는 듯한 느낌이 있다. 무엇보다 이 안은 사회주의 국가가 아니다.

1978년 문학잡지《찐티엔》을 창간한 이래 '언어'에 관한 관심을
지속적으로 표현해왔다. 그림이나 행위예술을 많이 하지만
시에 관해서도 관심이 많아 보인다

젊었을 때 주위에 시인이나 작가 등 언어를 다루는 사람들이 많았다. 그들과 친하게 지내다 보니 자연스럽게 그들의 영향을 받으며 언어에 관심을 갖게 되었다. 작업을 하지 않는 대부분의 시간에는 책을 읽는다. 예술, 철학, 과학 등 영역을 넘나들며 책을 읽는 시간이 가장 좋다. 충만한 기분이 든다. 모든 게 언어로부터 시

작하고 언어로 성장한다고 믿기 때문에 언어를 받아들이는 시간, 즉 책을 읽는 시간이 더없이 행복하다.

그림은 추상적인 접근이 가능한데 글이라는 건 명징明澄하게 의미하는
지점이 있기 때문에 통제되는 체제 안에서는 조심스러울 것 같다

예술은 장르를 막론하고 현실에 닿아 있어야 한다고 생각한다. 현실과 전혀 동떨어진 예술작품으로 좋은 반응을 얻는 경우가 있는데 나는 그 자체가 잘못되었다고 본다. 그런 의미에서 한국은 중국에 비해 예술을 하기에 훨씬 자유로운 편이라고 생각한다. 한국에서는 예술작품이 현실을 반영하거나 비판한다고 해서 큰 문제가 되지 않지만 중국은 아주 위험한 일이 될 수 있다.

2011년, 대한민국 부산 광복동에서 펼쳐진 퍼포먼스 〈팔괘〉 영상을 보았다.
우산을 나눠주기 전 선글라스를 낀 채 가만히 관객의 눈을 바라보던데,
일종의 교감 시간이었던 것인가

행위예술을 할 때 꼭 선글라스를 낀다. 선글라스를 끼면 상대를 좀 더 자연스럽게 바라볼 수 있기 때문이다. 밤에 어두운 곳에서 보는 게 낮에 밝은 데서 보는 것보다 더 선명하게 볼 수 있는 이유와 같다.

1979년, 중국 체제 밖의 예술가들이 모여 만든 싱싱화회星星画会가
재조명을 받고 있다. 길거리에서 전시한 〈싱싱미전〉이
중국 현대미술의 시작이라고 말하는 이들도 많다

여전히 중국 미술계는 싱싱화회나 〈싱싱미전〉에 그다지 관심이 없어 보인다. 문화대혁명이 마무리되고 얼마 되지 않은 시기였기 때문에 싱싱화회를 시작할 수밖에 없었던 굉장히 큰 동력과 배경이 있었다. 잘못된 체제나 모순에 대해 이야기해야 했고 우리는 예술을 수단으로 그것을 표현한 것이었다. 하지만 현대에 들어와 사람들의 관심사는 점차 다양해졌고 과거 역사에 관해 관심을 가지는 사람은 학계 일부분의 사람들이라 생각한다. 민간 주도의 싱싱화회 이후 정부가 중심

이 된 85 예술운동이 벌어지며 중국 현대미술의 본격적인 움직임이 시작되었다. 톈안먼 사태 이후 사회주의 체제 안에 자본주의 시장경제가 도입되면서 많은 변화가 있었고 특히 '현대미술'의 경우 문화대혁명 이후 아주 특수한 상황 속에서 억눌려 있던 예술의 의지와 열망이 한꺼번에 폭발했는데 우리는 그때 확실히 그 한가운데 서 있었다.

2013년에 하이난다오에 있는 하이커우에서 도시 문화예술 전문가로 초청되었다고 들었다. 어떠한 프로젝트들을 진행했나

기획안을 시작으로 중국 정부와 함께 문화예술로 도시를 재생하는 프로젝트를 맡았다. 나는 이 프로젝트에 디렉터로 참여하는데 매년 9~10월경에 국제실험예술제를 개최한다. 유명한 사람들보다는 실험적이고 자유롭게 예술활동을 하는 예술가들이 중심이 되는 축제다. 생각해보면 베이징 798 예술구가 형성된 초반 무렵과 유사한 느낌이 있다. 한정된 갤러리 공간 안에서 하는 게 아니라 도시 전체를 예술의 시작점으로 만들어간다는 개념이 재미있다.

실험적인 예술가들을 섭외했다고 했는데, 예를 들어달라

전 세계의 예술가들 중 특히 여성 예술가들의 비중이 높았다. 물론 한국인도 있었고 일본인도 있었다. 가장 인상 깊었던 이들은 아홉 명으로 구성되어 타악기를 가지고 공연하는 '넌버벌' 그룹이다. 아홉 명이 다 다른 나라 출신으로 각자 자기 나라의 북을 가져와 해변에서 공연하는 것이었다. 나라마다 북의 형태도 다르고 소리도 다를 것 아닌가. 그걸 또 저마다의 장단으로 자유롭고 독립적으로 두드리는데 소리가 굉장히 잘 어우러져서 아주 흥미로웠다. 매번 다른 나라의 사람들을 구성해 섭외하는데 다음에는 한국 예술가와 함께해보고 싶다.

도시에서 예술의 역할이란 무엇일까

예술이 도시에 접목되면 무한대의 가능성을 만들 수 있다. 798 예술구를 놓고 이야기해보자. 초반에는 정부의 철거 압박도 있었지만 빠른 확장을 통해 주변 지

역뿐 아니라 베이징 전체에 문화적인 영향력을 미치고 다른 도시까지 예술의 필요성을 느끼게 만들었다. 물론 베이징이 가지는 수도로서의 상징성도 있었다고 생각한다. 그런 의미에서 하이커우 같은 작은 도시에서는 일종의 실험을 해본다고 생각하면 된다. 작은 도시에서 문화, 예술이 얼마나 영향을 미치고 지역 사람들에게 어떤 인상을 주는지 모색해보는 실험이다. 그 실험은 지금까지 계속 진행 중이다. 한 가지 확실한 건, 나 스스로 하이커우에 굉장히 좋은 선물을 주었다고 생각한다. 2014년 이후 하이커우는 조금 더 국제화가 되었고 문화와 예술, 여러 가지 영역에서 조금 더 개방적으로 변하고 있다. 시민들의 의식이 열리고 많은 것을 융합할 수 있는 태도로 바뀌었다는 생각도 든다.

당신이 느끼는 동양과 서양 예술가들의 차이는 무엇인가

서양 예술가들은 자유롭게 예술을 하기 때문에 어떤 나라나 지역적 경계를 인식하지 않고 자신의 작품을 어느 영역에 한정시키지 않는다. 반면 동양 예술가들은 매 나라마다 문화와 역사, 배경이 다 다르고 그 뿌리를 강하게 인식하기 때문에 자신의 예술 작품을 세계화하는 것에 한계를 느끼는 것 같다. 내 나라, 내 문화에 대한 인식이 강하다고 할까. 예술을 할 때 이런 생각을 하는 건 폐쇄적인 특징을 만들 수 있다. 하지만 전통적인 문화를 토대로 내면의 깊은 의미를 발견하고 이를 통찰할 수 있는 것은 동양 예술의 강점이지 않을까. 서양은 예술가 그 자신에게 집중하지만 동양은 문화, 배경, 역사, 전통을 아우르며 영향을 받으니까 스펙트럼은 오히려 더 넓다고 생각한다.

개인의 자유가 온전히 보장되었을 때 예술은 더 나아질까

중국의 예술은 당나라, 원나라 때부터 급격히 발전해서 지금까지 끊임없이 이어져 왔고 인도 불교에서도 많은 영향을 받았다. 다양한 문화와 역사를 토양으로 발전해 온 것이다. 현대 중국의 예술은 정치적으로 많은 제재를 받고 있지만 자유롭다고 꼭 좋은 예술이 나온다고 생각하지는 않는다. 억압과 통제로 인해 자유롭지 못한 상황, 대립하는 모순 속에서 오히려 더 좋은 예술이 탄생한다고 생각한다.

당신은 언어에도 색이 있다고 말한 바 있다. '언색言色.'

황루이, 당신의 언어는 어떤 색을 지녔나

한자는 형태를 차용해서 만든 상형문자다. 처음 만든 사람은 눈으로 보고, 그 모양을 따올 때 분명히 형태뿐 아니라 색깔도 봤을 것이다. 언어에도 색이 있다는 말이다. 내가 지금 하는 일은 다른 사람들이 못 보는, 원래 존재하지만 못 보는 부분을 살려서 그 색을 보이게끔 만드는 것이라 생각한다. 내 이름에 들어 있는 글자에서도 알 수 있듯, 내 언색은 노란색이다. 작업실 초입에 핀 노란색 장미들을 혹시 보았나. 나를 상징하는 의미로 내가 심어놓은 것이다.

톈안먼 광장에 둥둥 북소리가 울리면
솜털이 채 가시지 않은 소년 홍위병들이 핏대가 가득 선 얼굴로
제 스승과, 제 부모와, 제 과거를 부정했다.

1966년부터 1976년까지 10년의 빈칸.
여전히 중국이 견뎌내고 있는 진행형의 역사, 문화대혁명.

변화의 정점에서 미래를 보는 크리에이터

사진작가
·
Creators Company C 대표

김동욱

어제와 다르지 않은 안정적인 오늘. 일정한 속도로 움직이는 메트로놈 속 일상이 누군가에게는 지루하고 무의미한 내일로 읽히기도 한다. 《FILM 2.0》, 《맨즈헬스》 등 다양한 매체의 하우스 스튜디오로 안정적인 삶을 일구던 사진작가 김동욱이 2007년 돌연 베이징으로 향한 것도 그런 연유였다. 사진작가, 갤러리스트, 복합문화공간 오너 등 그의 역할은 계속 바뀌었지만 지금껏 변하지 않는 한 가지 상수는 바로 새로운 가능성을 발견하는 크리에이터로서의 태도였다. 그 덕에 예측할 수 없는 변화의 국면에서도 그는 언제나 설렐 수 있었다.

**사진작가
김동욱**

1900년, 파리 세계박람회장에 이상한 그림들이 걸렸다. 장-마르크 코테Jean-Marc Côté 등 당대 유명한 프랑스 화가들이 100년 후 미래를 상상하며 그린 풍속화였다. 〈100년 후 세계는〉이라는 주제의 이 전시가 주목한 시점은 2000년도다. 이제 막 20세기를 맞이한 그들에게 100년 후는 상상의 나래를 펼치기 좋은 적당히 먼 미래였으리라. 흥미로운 것은 화가들의 예측이 마냥 허황되지는 않았다는 사실이다. 자동으로 청소를 해주는 로봇 청소기, 화상전화, 해저탐험 등 그들의 그림에는 지금을 재현한 듯한 통찰이 돋보인다.

그 당시 화가들은 관찰력이 뛰어나고 장면에 대한 포착이 뛰어났다. 사람들의 일상, 자연의 변화, 색과 형을 예민하게 관찰한 후 화폭에 담았기 때문이다. 그러한 관찰력에서 기반한 상상은 나름의 개연성을 지니게 될 터. 요즘 시대로 치면 그 당시 화가의 시선을 가장 많이 닮아 있는 것은 사진작가가 아닐까. 사진술이 처음 등장했을 때 가장 많은 관심과 경계를 동시에 보였던 것도 화가들이었으니 말이다. 프랑스 낭만주의 화가 외젠 들라크루아Eugène Delacroix는 "사진을 활용하면 우리 자신도 미처 몰랐던 포즈를 잡아낼 수 있다"고 예측했고, 고전파의 대가 장 오귀스트 도미니크 앵그르Jean Auguste Dominique Ingres도 초상화를 그리는데 사진을 유용하게 사용했다. 사진술이 등장한 시기와 맞물려 마치 스냅사진처럼 순간을 포착하고자 한 인상주의 미술이 탄생한 것은 결코 우연이 아닐 것이다.

관찰을 통한 순간의 포착. 엘리엇 어윗Elliott Erwitt의 사진에서 진지하지만 위트 넘치는 그의 태도가 고스란히 포착되듯 사진이란

찍는 주체가 지닌 '관점'의 표출이자 삶을 바라보는 시선의 결과
이다. 사진작가에게는 유의미한 삶의 순간을 포착하는 본능적인
시선이 있다고 생각한다. 그리고 그 시선들은 마치 19세기 프랑
스 화가들이 상상한 2000년도 그림처럼 미래에 대한 통찰로 이
어지기도 하리라.

베이징 한복판에서 새로운 가능성을 포착하다

2007년 베이징 798 예술구 한복판에 한 남자가 멈춰 섰다. 그는
이제 막 에너지를 품고 태동하던 798 예술구를 바라보며 10년
뒤, 20년 뒤 이곳에서 벌어질 일들을 상상했다. 그의 프레임 안에
는 실제로는 보이지 않는 장면들이 빈 여백 사이로 꽉 들어찼다.
문득 이곳에 다가올 변화의 순간을 만끽하고 싶다는 생각이 스쳤
다. 사진작가 김동욱은 안정적으로 돌아가던 한국에서의 삶을 접
고 그렇게 베이징과 조우했다.

2007년 베이징으로 거처를 옮기기 전, 김동욱은 한국에서 소
위 잘나가는 사진작가였다. 디자인하우스의 사진기자로 출발
해 매체의 시각적인 결을 만들었고, 이후 독립해서는 영화 잡지
《FILM 2.0》에서 배우들의 깊고 묵직한 표정을 이끌어낸 것도 그
였다. 여러 잡지의 포토디렉터로 활동하며 매주, 매월 마감하며
정신없는 일상을 보냈다. 그러다 보니 어느덧 25명 정도 되는 규
모의 스튜디오를 이끌고 있었다. 그는 이때를 새롭지도, 변화를
꾀할 수도 없었던 고달픈 시간으로 회상했다.

일상에 변화의 조짐이 싹튼 건 2008년 여름 무렵. 베이징 올림픽
이 열리기 전의 도시 모습을 포착하고자 떠난 개인작업 여행에서
였다. 베이징의 곳곳을 다니던 중 798 예술구 한복판에 선 그는
형언할 수 없는 문화적 충격을 받았노라 고백한다. 끊임없이 이
어지는 갤러리, 다양한 국적의 사람들이 어우러져 예술을 향유하

장쯔이, 《FILM 2.0》, 2006년

예술의 전당에서 열린 〈KARSH 100 한국 사진작가 특별전〉

〈정일성〉, 2007년(왼쪽)
〈허영만〉, 2003년(오른쪽)

는 모습들…. 그는 베이징에서 새로운 삶을 시작할 수 있겠다는 가능성을 직감했다. 그것은 오랫동안 일상을 관찰하고 삶을 들여다본 자가 지닌 일종의 직관이자 통찰이었다.

그때부터 한국과 중국을 오가는 이중생활이 시작되었다. 그는 베이징에 덜컥 거점부터 마련했다. 798 예술지구에 100평 규모의 갤러리 '스페이스 눈'을 개관한 것. 상업사진에 염증을 느낀 한국 사진작가들을 모아 전시를 하며 새로운 가치를 만들어보고자 했다. 매달 한국에서 4~5개의 잡지를 마감하고 나면 곧장 베이징으로 넘어와 갤러리 전시 준비를 했다. 그렇게 몇 개월이 지나자 육체적으로도, 정신적으로도 고비가 왔다. 뚜렷한 수익모델이 없었던 것도 문제였다. 이도 저도 안 되겠다는 생각에 아예 한국 스튜디오를 정리하고 베이징으로 거점을 완전히 옮긴 것이 2009년 겨울 무렵. 하지만 베이징에서의 시간들은 결코 녹록지 않았다. 사기를 당하기도 했고, 갤러리를 폐관해야 했으며, 티 아트센터 아트디렉터로 들어가 문화단지를 개발하려던 꿈마저 무산되었다. 이미 두 딸을 비롯한 가족들까지 모두 베이징으로 넘어온 후였다.

"파란만장했던 그때의 일들이 오히려 저에게 저력이 되었어요. 배운 것도 많았고요. 갤러리를 직접 운영하며 그림을 거는 안목을 키웠고 작가와 공정하게 일하는 방법, 갤러리 입장에서 작가를 어떻게 바라봐야 하는지도 뼈저리게 깨달았죠. 그야말로 실패를 경험 삼아 얻은 가치들인 셈입니다."

영화 포스터에 새로운 시각을 제시하다

베이징과 처음 인연을 맺은 지 햇수로 10년. 현재 그는 베이징 798 예술구 초입에 3층 규모의 C COMPANY를 운영하고 있다. 몇 번의 시행착오 끝에 '가장 잘하는 것부터 다시 시작하자'며 만

든 일종의 크리에이티브 부티크다. 2010년 12월 18일 회사를 설립해 영화 포스터, 기업광고 등을 기획하고 디자인하는 일을 해오고 있다. C COMPANY가 가장 먼저 두각을 보인 곳은 중국 영화업계였다. 〈이별계약〉이라는 한중 합작 영화 포스터를 시작으로 화이브라더스, 보나필름, 차이나필름 같은 중국 내 메이저 제작사들과 협업했다. 영화 포스터 촬영, 기획, 디자인에 관한 전반적인 과정을 관할하며 차별화를 모색한 결과였다.

"사진이나 그래픽 요소를 통해 영화적인 통찰력을 제시하는 포스터를 만들고 싶었어요. 멈춰 있는 사진에 움직이는 동영상 개념을 접목하는 등 새로운 방법론을 제시했죠. 그게 요즘의 모션 포스터인데 저희가 그걸 중국에서 가장 처음 시작했어요. 중국 영화사들도 자기네들 매뉴얼이 있어서 그 방식에서 어긋나는 걸 두려워하거든요. 해외 사례나 새로운 포스터가 일으킬 효과에 대한 부분들을 설득하며 진행했어요. 포스터의 모션 포스터화였죠. 포스터에 음악도 들어가고 예고편과 포스터 사이의 다른 지점을 만드는 게 저희가 차별화한 부분이었죠."

하나를 잘 만들어놓으니 금세 중국 내 영화계와 광고계에 입소문이 났다. 그렇게 꼬리를 물고 새로운 프로젝트들이 이어졌고 2012년에는 중국 광고 어워드에서 수상하며 대외적인 공신력도 얻었다. 현재 C COMPANY의 구성원은 기획자와 디자이너, 사진작가, 재무 담당, STAR SHOT 직원까지 20여 명이다. 각자의 전문 분야가 있기는 하지만 프로젝트 매니저 시스템으로 가동되기 때문에 일에 따라 사진작가가 매니저가 되기도, 기획자가 매니저가 되기도 한다. 프로젝트 매니저PM가 전체적인 일정, 프로젝트의 방향성, 수익률까지 정리하기 때문에 모든 과정이 쉽게 공유 가능하도록 시스템화되어 있다.

한중 합작 영화 〈이별계약〉, 2013년

한중 합작 영화 포스터 〈이별계약〉을 시작으로 중국 내
메이저 제작사들과 협업의 기회를 만들 수 있었다. 멈춰 있는
사진에 동영상 개념을 접목한 모션 포스터는 C COMPANY
제작물의 가장 큰 특징이었다.

하지만 한국 클라이언트의 비중이 높고 영화 등 엔터테인먼트 일을 많이 하던 C COMPANY는 사드의 여파에서 자유롭지 못했다. 한류 스타 촬영 건을 비롯해 동시다발적으로 3~4개의 프로젝트가 무산된 경우도 있었다. 한류 스타를 모델로 기용한 중국 브랜드들은 언제 그랬냐는 듯 중국 배우로 그 자리를 대체했다. 배우들이 바뀌니 스태프 역시 그들이 지명한 중국인들로 교체되었다. 매출이 급격하게 하락하는 것을 목격하며 김동욱은 다른 방식의 접근이 필요함을 뼈저리게 느꼈다. 오랜 고민 끝에 내린 해답은 '융화된 디자인'이었다.

2015년, 탕웨이와 진행한 오리온 광고는 국적을 넘어 아시아 크리에이터들이 모여 만든 공동 작업의 결과였다. 한국, 중국, 홍콩, 대만의 크리에이터가 아이디어를 공유하며 문제를 해결해나가던 과정은 아시아 디자인의 융합이라는 말을 체화하는 과정이기도 했다. 그러기까지는 한국과 중국의 공통분모를 가지며 서로에 대한 이해와 애정을 바탕으로 한 각자의 태도가 있었다. 신나게 작업했던 그때의 프로젝트를 떠올리며 그는 또 다른 발걸음을 내딛기 시작했다.

중국인들의 마음을 공략한 새 사업을 선보이다

한동안 1가구 1자녀를 법으로 규정했던 중국. 이것은 자식 1명에 부모, 조부모, 외조부모까지 총 6명의 든든한 보호자가 있다는 의미이기도 하다. 그 안에서 풍족한 재력과 자신감을 탑재한 2~30대들은 현대 중국의 막강한 경제, 문화 주체로 부상하고 있다. 김동욱은 변화된 중국의 젊은이들에 주목했다. 그는 지금 중국의 젊은이들이 좋아하는 것, 그들의 정서를 이해할 수 있는 비즈니스를 고심하기 시작했다.

STAR SHOT은 그러한 관점에서 기획된 프로젝트다. 15년간 클

중국에서 진행한 오리온 광고 캠페인

탕웨이, 전지현 등 중국에서 인기 높은 스타를 모델로 기용한 광고.

중국판 《쎄씨(Ceci)》와 《멘즈헬스(Men's Health)》 표지 촬영

한국에서 《FILM 2.0》과 《멘즈헬스》 등의 표지 사진을 찍었던
김동욱의 이력은 중국 잡지의 표지 촬영으로 이어졌다.

문화공간 STAR SHOT

1층은 카페, 2층은 촬영이 가능한 사진
스튜디오로 꾸며진 문화공간 STAR
SHOT. 798 예술구 초입에 위치한
이곳에는 사진 찍기를 즐기는 중국
젊은층들의 발걸음이 이어지고 있다.

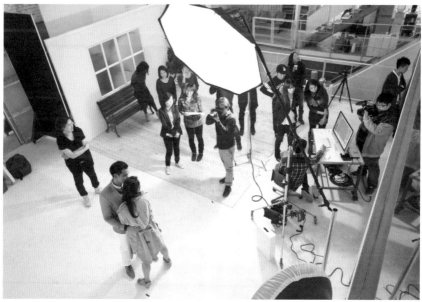

Creators Company(위)

2010년 12월 설립한 Creators
Company의 전경.

포스터 촬영 현장(아래)

한중 합작 영화 〈이별계약〉의 포스터
촬영 현장.

라이언트가 있는 기업형B2B 비즈니스를 하다가 올해 들어 사진+카페+메이커스 랩을 결합한 고객형B2C 비즈니스를 론칭했다.

"한국에서 왔다는 것을 내세우며 공장과 자본 인프라에 투자해 저렴한 인건비를 무기 삼은 비즈니스는 이제 중국에서 명을 다했다고 생각해요. 번뜩이는 직관을 가지고 중국인의 속마음까지 들어갈 수 있는 B2C 비즈니스를 제대로 만들어보고 싶습니다. 스스로 브랜딩하는 것은 처음이라 겁이 나기도 하지만 모처럼 신이 나기도 해요."

STAR SHOT은 자기 자신을 드러내는 것에 거침없고, 스스로가 주인공이 되는 것을 즐기는 중국 젊은이들을 대상으로 한 서비스이자 공간이다. 1층 카페에서는 식음료를 즐길 수 있고, 2층 촬영 스튜디오에서는 나를 주인공으로 한 사진 촬영을 경험할 수 있다. 뿐만 아니라 그 사진을 이용한 나만의 물건을 만들어 메이커스가 되는 즐거움까지 누릴 수 있다. 아직 오픈 초기지만 20대 중국 젊은이들의 반응은 빠르고 뜨겁다.

2008년 베이징의 여름으로 기억한다. 더위를 헤치고 하와이언 셔츠를 입은 김동욱이 분주히 레스토랑 안으로 들어왔다. 당시 매거진 창간 준비를 하고 있던 나는 손발이 맞는 중국인 부편집장을 찾고 있었고 그날의 만남은 그가 아는 몇몇 중국인 에디터들을 나에게 소개해주는 자리였다. 나와 김동욱 역시 지인의 소개로 한두 번밖에 안 본 사이. 그는 좋아하는 사람들을 연결하고 소개하는 데 주저함이 없었다. 그때부터 지금까지 10년이 넘는 시간 동안 그를 알아왔지만 그는 여전히 사람과 사람을 연결해주는 역할을 즐긴다. 동업 과정에서 시행착오를 겪기도 하고, 남들 마음이 다 내 맘 같지는 않다는 것도 모를 리 없건만 '빨리 가려면 혼자 가고, 멀리 가려면 함께 가라'는 인디언 속담을 그는 여

전히 가슴에 품고 살아간다.

베이징 한복판에서 남이 가지 않은 길을 성큼성큼 걸어가는 그의 모습에 수많은 생각이 겹친다. 10년 전 우연히 베이징으로 여행을 오지 않았다면, 중국에 가지 않고 빡빡한 한국에서의 삶을 계속 이어갔다면 그는 지금 어떤 모습이었을까.

"두려움 때문에 하고 싶은 것을 포기하는 성향은 아니에요. '거기 가면 물에 빠질 거야'라는 말을 들어도 그걸 뛰어넘고 가는 용기가 있어야 새로운 세상을 만날 수 있다고 생각해요. 아직까지는 그런 용기가 있으니 젊은이라고 해도 되지 않을까요?"

새롭게 시도해보는 용기. 자칫 무모해 보였던 도전들은 꾸준히 쌓여 김동욱의 삶에서 하나둘 학습 효과를 내기 시작했다. 그로 인해 앞으로의 도전은 오차범위를 줄여갈 것이고, 그가 연결시키고 맺어준 사람들은 잊지 않고 그의 용기에 크고 작은 에너지를 보탤 것이다. 10년을 보아온 그의 미래가 여전히 기대되는 이유다.

사진작가
김동욱

중국이라는 나라의 첫 기억은 무엇인가

고등학교 시절 밤새워 읽었던 김용의 《영웅문》의 나라, 오우삼 감독의 홍콩 느와르 〈영웅본색〉의 나라라는 이미지가 있었다. 중국이라는 나라를 생각하면 대륙, 호연지기, 의리, 협의 정신 등이 먼저 떠오른다. 소설과 영화를 통해 왠지 모를 대륙에 대한 기대와 호기심을 가지고 있었던 것 같다. 소년에게 환상을 심은 중국 문화. 그런 의미에서 문화는 많은 영향력을 가지고 있다고 생각한다.

한국을 떠나 중국으로 향한 결정적 계기는 무엇인가

10여 년 전 한국에서 사진 스튜디오를 운영하던 때를 회상하면 타이트한 마감, 살인적인 야근, 술자리, 지독한 경쟁 등이 먼저 떠오른다. 그렇게 출구 없는 일상을 반복하던 중 베이징을 여행했고, 여행 마지막 날 798 예술구에 가게 됐다.

꾸밈없는, 다분히 기능적인 공장과 그곳에 녹아난 현대미술의 융합에서 일종의 문화적 충격을 받았다. 막연히 내가 여기 있어야겠다는 생각이 들었다.

중국에 살면서 변화된 인식이 있다면 무엇일까

한국인의 특성 중에는 일반화하고 단정지어 정의 내리는 습관이 있는 것 같다. 중국은 워낙 넓다 보니 어느 한 가지로 정의 내릴 수 없는 일들이 많다. 중국을 마치 '전라도 사람은 이렇고, 경상도 사람은 이렇다'라는 식으로 해석하려는 오류를 종종 목격한다. 한국에 있을 때 나 역시 그러했고. 10여 년을 살아오고 있는 중국이지만 아직도 잘 모르겠고 궁금한 것들 투성이다. 다만 알게 되니 중국을 이해하려는 마음이 생기고, 그러다 보니 사랑하게 되더라.

한족, 한국인, 조선족, 몽골에서 온 친구들까지 다양한 구성원들과 일해왔다. 구성원들을 꾸리는 기준과 목표는 무엇인가

분석적이거나 이성적인 사고보다는 직관적으로 파악되는 것들을 중요하게 본다. 대체로 첫인상에 눈빛이 맑고 목소리가 편안한 친구들을 좋아하는 것 같다. 짧은 경험에 비추어볼 때 실력은 노력 여하에 따라 빠르게 늘어날 수 있지만 인성이나 인품은 쉽게 변하지 않는다고 생각한다. 그래서 인품 좋은 친구들을 탐내곤 한다.

기억에 남는 프로젝트가 있다면

영국에 라이선스를 둔 잡지 《난런좡男人裝, 중국판 FHM》 표지 및 화보 촬영이 기억에 남는다. 한류 스타로 인기를 끈 추자현을 모델로 해 표지 촬영 및 18~20페이지 정도의 긴 화보를 찍었다. 여배우의 하루를 콘셉트로 세심하게 이야기를 짜서 진행한 프로젝트였다. 당시 이 화보를 본 중국인들은 한복이 너무 아름답다며 열광적인 반응을 보였다. 하지만 정작 문제는 한국에서 일어났다. 중국에 가서 한복을 저급하게 표현했다고 한국 네티즌 사이에서 난리가 난 것. 송혜교가 파리 《보그》에서 한복을 입고 촬영한 것을 한복의 세계화라 극찬하던 것과는 상

반된 반응이었다. 과연 영국판 《FHM》이었어도 네티즌들이 그렇게 분노했을까. 여러 감정이 교차했다.

다시 한국에 들어오고 싶었던 순간이 있었나

아주 가끔은 내 자신이 연못을 뛰쳐나와 초원에 선 개구리 같다는 생각을 한다. 다시 연못으로 들어가 비바람이나 천적 없이 살고 싶기도 하지만 감히 다시 들어갈 엄두가 나지 않는 것이 솔직한 심정이다. 다만 조금 더 자주 한국과 중국을 오갈 수 있는 일들을 만들어보고 싶다.

중국에서 회사를 설립하려는 사람에게 선배로서 해주고 싶은 이야기가 있다면

서로에게 부족한 점을 메워줄 수 있는, 신뢰를 기반으로 한 파트너가 있다면 함께 시작하길 바란다. 혼자 가기에는 너무 외롭고 큰 시장이다. 중국은 태생적으로 땅이 넓어서 상하이 사람이 베이징에 가면 베이징 친구를 만들어야 한다. 지역마다 하오펑요好朋友, 좋은친구를 두고 교류한다. 상업적인 관계에서는 명쾌한 수익 분배를 하는 것이 중요하다. 우리는 모든 사람들이 서울에 몰려 경쟁을 하다 보니 그런 교류나 분배에 익숙지 않은 것이 사실이다. 또 하나, 중국은 노동법이 굉장히 강한 나라다. 주택보조기금, 장애인 보험 등 사업체 하나를 합리적으로 운영하려면 기본적으로 들어야 하는 보험이 6개다. 직원 수에 따라 금세 만만치 않은 비용으로 불어난다. 앞으로 노동자 보호는 점점 더 강해질 것이다. 특히 외자법인 회사는 중국의 법규를 편법 없이 제대로 지켜야 나중에 더 큰 손실을 막을 수 있다. 그 부분에 대한 이해와 준비가 필요하다.

'사진' 등 크리에이티브한 영역에서 몸으로 체감한
한국과 중국의 차이점은 어떤 것이 있나

한국은 이미 모든 분야가 시스템화되어 있다. 전문가의 영역으로 세분화되어 있는데 이것은 결국 분야별로 게임의 법칙이 정립되어 있다는 말이기도 하다. 사진작가는 사진만 찍어야 하고 디자이너는 디자인만 해야 하고 심지어 제품 디

자이너는 제품만 디자인해야 하는 무언의 법칙이 작용한다. 융합, 통섭을 아무리 외쳐도 막상 자신의 테두리 안에서만 사고하고 행동하는 관성 때문에 새로운 패러다임을 만들기에는 한계가 있다. 반면 14억 인구와 대한민국의 44배 면적을 가진 중국은 여러 분야에서 아직 시스템화되지 않은 영역이 많다. 그래서 다양한 사고와 디자인 혹은 창의적인 일을 하는 사람들이 자유롭게 발상할 수 있는 여건이 마련되어 있다고 생각한다. 최근 들어 그런 가능성이 모바일의 발전으로 날개를 달았다. 특히 모바일을 통한 온라인O2O 서비스들은 한국에서는 상상도 못할 만큼 진화한 상태다.

사드 배치와 관련해 체감한 변화는 어떤 것이 있나

중국에서 가장 먼저 규제를 시작한 영화나 광고를 위주로 한 회사다 보니 2016년 7월부터 급격한 매출 하락을 겪었다. 작은 기업인지라 프로젝트의 급감과 자금 압박으로 인해 한동안 정말 힘들었다. 실제로 주변에 많은 한국 음식점이나 개인 회사들이 폐업하는 것을 지켜봤다. 1998년 IMF 때 디자인하우스에 입사를 했고 2008년 금융위기 때 중국에 왔다. 사드 위기를 견디면서 그때만큼은 아니라고, 이제는 면역이 되지 않았냐며 스스로를 위로하고 있다. 다행히 문재인 정부가 들어선 이후 공식적이지는 않지만 많은 부분 호전되고 있음을 느낀다. 무엇보다 막으려 한다고 막아지지 않고 강요한다고 강요되지 않는 문화의 힘을 믿는다.

항상 느끼지만 사람과 사람을 연결하는 역할을 즐기는 듯하다

'주위 사람이 잘되는 것이 내가 잘되는 가장 빠른 길'이라는 선배의 말씀을 담아두고 있다. 무언가를 바란다거나 이윤을 얻기 위함이 아니라 진심으로 좋은 사람들, 시너지가 날 만한 사람들을 소개해주는 게 즐겁다. 나는 주변 사람들에게 영향을 많이 받는 성향이다. 인생에서 멘토로 삼는 분이 셋 있다. 사진작가로서의 프로페셔널이 무엇인지 알려주신 박기호 선생님, 문화와 디자인에 대한 깊은 안목으로 크리에이터들이 윈윈할 수 있는 길을 열어주신 디자인하우스 이영혜

사장님, 달관하는 태도, 그러면서도 격을 잃지 않는 예술가의 삶을 몸소 보여주신 허달재 선생님. 그들을 따르며 여기까지 왔다.

이곳에서 느낄 수 있는 크리에이터로서의 기회 요소는 무엇이라고 생각하나

중국은 개혁 개방을 거친 지 불과 30년밖에 되지 않은 젊은 나라다. 우리처럼 LP를 듣다가 카세트테이프, CD, MP3, 스트리밍으로 넘어간 게 아니라 카세트테이프에서 바로 스트리밍으로 넘어가듯 모든 분야에서 단계를 건너뛰며 발전해온 나라다. 그 과정에서 오류나 시행착오가 있을 수도 있지만 과거의 구태의연한 태도나 기득권층이 적다 보니 공유경제를 기반한 온라인 서비스가 발전할 수 있는 여건이 쉽게 조성된 감도 있다. 베이징에서 생활하다 보면 마치 타임머신을 타고 있는 듯한 기분이 들 때가 많다. 전기자동차 테슬라 옆에 1981년 디자인의 폭스바겐 산타나가 함께 달리고 있는 나라다. 대략 40여 년의 시간이 공존하는 곳이 바로 중국이다. 이런 포용력과 다양성은 디자인에서도 그대로 나타난다. 중국의 크리에이터들은 자기네 정신을 단단히 유지한 채 새로운 것들을 수용하는 법고창신法古創新에 무척 뛰어나다. 서양에 의존적인 태도를 지닌 우리로서는 주의 깊게 관찰해야 할 부분이라 생각한다.

두 딸이 유년시절을 중국에서 보내고 있다고

아이들은 유치원 때부터 중국에서 살기 시작했다. 두 아이 모두 한국어와 중국어가 능통하다. 기특하기도 하고 한편으로는 한국에서 학창 시절을 보내지 못하게 한 미안함이 공존한다. 하지만 모국어처럼 다른 나라의 언어를 구사한다는 건 인생에 있어서 행동반경이 넓어지는 계기가 될 거라 생각한다. 전 세계 인구의 6분의 1이 사용하는 중국어니 말이다. 아이들한테 특히 미안한 건 중국의 공기다. 살아가는 데 전제가 되는 것이 환경이라 중국의 공기는 심각한 위험 요소라고 생각한다. 내가 할 수 있는 건 공기 청정기를 4대 두고 화분 120개를 키우는 것이다. 중국에 처음 왔을 때부터 키운 나무들도 있다. 공기 정화도 정화지만 아이들이 말하지 못하는 식물과 대화하는 것에서 얻는 가치도 꽤 크다고 생각한다.

한국만의 문화는 분명 존재하지만 한류는 말 그대로 한류韓流가 되어가고 있다는 느낌이다. 우리 문화를 지칭하는 무언가 다른 네이밍과 전략이 필요한 시점이다.

중국에 관심을 가지고 있는 크리에이터들에게 하고 싶은 말이 있을까

중국은 정말 다양한 생각이 공존하는 14억 인구의 거대한 시장이다. 아버지 세대들이 말하는 '중국은 더러워, 떼놈들은 안 돼'라는 구태의연한 고정관념이 있다면 버렸으면 한다. 특히 우리나라에서는 중국에 대한 일반화의 오류가 심각한데 이 큰 대륙을 일반화시킨다는 자체가 난센스다. 그간 중국으로 단기 파견 나온 주재원과 장사를 하는 사람들, 이 두 부류가 경험한 중국이 우리가 아는 중국 정보의 대부분을 만들어냈다. 아는 만큼 보인다는 말처럼 크리에이터의 시각에서 보는 중국은 또 다른 깊이와 밀도가 있다. 알면 사랑하게 된다. 중국을 알고자 노력하고 직접 경험하길 바란다.

10년 후, 당신이 바라는 자신의 모습은 어떤가

관광지로 유명하지 않은, 산과 바다를 모두 볼 수 있는 곳에 정착하고 싶다. 바다에서 1킬로미터쯤 떨어진 조용하고 햇살 좋은 곳에 오래된 집을 개조하면 좋겠다. 옆에 텃밭을 일구고 매일의 일상을 사진 찍는 노년을 꿈꾼다. 베이징과 서울의 비즈니스는 후배들에게 물려주고 한두 달에 한 번쯤은 폼 나게 차려 입고 사업 브리핑을 들으며 격려해주는 그런 선배가 되고 싶다.

Beijing Movement

베이징 무브먼트 ❸

**네거티브 필름 아카이빙 프로젝트,
베이징 실버마인**

50만 장에
이르는
익명의 기록

다시 필름카메라로 사진을 찍어볼까, 고민한 적이 있다. 다큐멘터리 영화 〈비비안 마이어를 찾아서〉를 보고 난 직후였다. 영화는 2007년 한 남자에 의해 우연히 발견된 10만 통의 사진 필름에서부터 출발한다. 아티스트인 존 말루프(John Maloop)는 옥션 경매에서 400달러를 주고 필름이 가득 찬 가방을 구매하게 되고 이후 필름을 현상, 인화하며 사진 속 장면들을 증거 삼아 필름의 주인을 추적해간다. 어마어마한 양의 필름 주인은 프랑스 태생의 거리 사진가 비비안 마이어(Vivian Maier). 누구에게도 공개된 적 없던 사진을 필름 형태로만 남긴 비비안 마이어는 고인이 된 후에서야 이 다큐멘터리를 통해 비로소 사진작가로서 이름을 알린다. 그녀는 자신이 찍은 사진 필름들이 누군가의 손을 거쳐 이렇게 세상 밖으로 나올 줄 상상이나 했을까. 내밀한 그녀의 시선은 아날로그 필름에 봉인된 지 수해 만에 예상치 못한 방식으로 세상과 조우했다.

지금이야 디지털카메라가 일반화되었지만 불과 십몇 년 전만 해도 필름카메라를 갖고 있는 것이 어색하지 않았다. 찍을 수 있는 컷 수가 정해져 있으니 한 컷 한 컷마다 대하는 마음가짐도 달랐다. 셔터 소리, 마지막에 필름이 감기는 소리 등은 사진 찍는 경험을 더 입체적으로 만들어주기도 했다. 디지털카메라처럼 찍고 나서 바로 확인할 수가 없으니, 사진관에 필름 현상, 사진 인화를 맡긴 후 그 결과를 기다리는 즐거움도 꽤 컸다. 필름이 품은 비밀은 며칠을 기다리고 나서야 온전히 풀렸다.

베이징에서도 아날로그 필름카메라 사진을 주어로 삼은 흥미로운 프로젝트가 있다. 버려진 네거티브 필름을 수집해 이를 스캔하고, 디지털로 아카이빙한 베이징 실버마인(www.beijingsilvermine.com)이 그것. 이 프로젝트는 프랑스의 컬렉터이자 작가 토머스 소빈(Thomas Sauvin)이 베이징 외곽 재활

베이징 실버마인

용 공장에서 4년간 수집한 네거티브 필름을 테마에 맞게 분류하고, 디지털로 아카이빙한 기록이다. 그렇게 모은 50만 장의 사진들은 평범한 베이징 사람들의 일상을 있는 그대로 '기념'한다. 문화대혁명이 끝난 지 10여 년이 흐른, 코닥의 필름카메라가 보급되기 시작한 1985년부터 디지털카메라가 등장할 즈음인 2005년까지의 사진들이다.

토머스 소빈이 베이징 실버마인 프로젝트를 시작한 것은 2009년이다. 이미 베이징에서 10년 정도 살고 있던 그에게 사적이고 평범한 베이징 사람들의 추억들은 그 자체로 중국을 해석하는 또 다른 단서가 되었다. 그는 베이징 외곽의 불법 재활용 센터에서 킬로그램 단위로 네거티브 필름들을 구매했고 샤오왕(Xiao Wang)이라는 중국인에게 전체 필름을 스캔하는 일을 의뢰했다. 2년 동안 스캔한 사진만 25만 장에 이르는 방대한 프로젝트였다. 베이징 실버마인 프로젝트는 탄생,

죽음, 일, 사랑 등 보편적인 인간의 경험들을 기록하고 기념한 흔적을 확인할 수 있음과 동시에 중국 베이징의 현대사를 사적인 시선으로 목격하는 흥미로움이 있다. 개혁 개방이 시작됨에 따라 자본주의의 속성들, 예컨대 베이징에 들어온 맥도날드, 사람들의 방안을 장식한 메릴린 먼로나 제임스 딘의 포스터, 레저의 시작을 알리는 테마파크 등이 사진의 배경으로 종종 활용되었다.

그 안에 담긴 중국인들은 한껏 포즈를 취하고 있지만 역설적이게도 하나도 꾸미지 않은 생생한 느낌을 준다. 필름 끝이 빛에 타버리거나 오랜 시간 방치된 탓에 사진의 절반 이상이 훼손된 흔적들은 날것 그대로의 사진에서 출발한 이 프로젝트의 속성을 여실히 보여준다. 소빈은 이 사진들을 아카이빙하고 책으로 엮는 과정에서 사진을 편집하지 않는 것을 원칙으로 했다고 한다. 그 자체가 가진 이야기, 주제, 셔터를 누를 당시에 느껴지는

❸

베이징 실버마인

감정, 상황 등과 교감하기를 원했기 때문이다. 그렇게 있는 그대로 재현된 현대 중국인들의 일상은 사진집으로, 세계 곳곳을 누비는 전시로 더 많은 사람과 교감 중이다.

토머스 소빈은 2014년 처음으로 인스타그램 계정(@beijing_silvermine)을 만들어 디지털화한 사진들을 게시했다. 놀랍게도 아직까지는 사진 속 주인공이라며 주장을 하는 중국인들은 따로 없었다고 한다. 아예 현상하지 않은 네거티브 필름을 구매한 후 이를 스캔하고 인화한 것이니 저작권에 대한 명확한 경계를 짓기에도 조금 애매할 듯하다. 개인적이고 내밀한 기억들을 담은 사진들인 탓에 이 프로젝트가 조금 더 유명해진다면 크고 작은 문제들이 생길지도 모르겠다. 어쩌면 애초에 내밀한 기억들이 담긴 필름들을 버리거나 재활용 공장에 판 것 자체가 그것이 가진 가치를 포기한 것인지도.

열심히 일상을 기록한 중국인들과 폐기물로 전락할 뻔한 필름을 길어 올린 예술가 덕분에 우리는 그 시절의 중국 실경을 흥미로운 방식으로 관찰할 수 있게 되었다. 문화대혁명 이후 중국식 자본주의가 적용된 일상의 풍경들, 기념할 만한 상징물 앞에서 똑같은 포즈로 선 중국인들(어느 나라나 기념 촬영은 왜 그리 진부한 포즈를 취하는 건지), 기쁨과 즐거움이 가득한 표정으로 카메라를 응시하는 그들을 보고 있노라면 중국에 대한 또 다른 레이어가 따뜻한 컬러로 한 겹 더 해지는 기분이 든다. 여러 가지 의미로 이전에 보지 못했던 중국의 얼굴, 베이징의 일상을 엿볼 수 있는 프로젝트임에는 확실하다. 자신들이 그 증거가 될 줄 몰랐던 익명의 중국인들은 50만 장의 사진 속에서 가장 솔직한 방식으로 그때의 중국, 베이징을 말해주고 있다. 그나저나 내가 가지고 있던 그 많던 필름들은 다 어디로 갔을까?

❸

베이징 실버마인

중국 미술의
단단한 거품을
사랑하다

아트 매니저
·
아트 매니지먼트 회사
프로젝트 공동대표

김도연

가끔 베이징의 표정이 무뚝뚝하게 느껴질 때면, 유난히 중국어가
낯설게 들릴 때면, 모든 일정을 미루고 미술관에 갔다. 도심 중심부에
있는 중국 미술관, 금일미술관부터 외곽의 798 예술구에 위치한
소규모 갤러리까지 위로가 되어주었다. 크고 작은 예술의 증거들이
모인 그곳은 심리적 해갈의 장소였다. 때로는 한국에는 들어오지 않는
유럽의 순회 전시를 보며 질투를 느끼기도 했다. 하지만 그때까지만
해도 나에게 중국 미술은 현상이자 겉모습에 불과했다. 그 안에 흐르는
맥락을 자세히 들여다보게 된 건 절반은 장후안 작가의 작품, 절반은
김도연과의 이야기 덕분이었다.

**큐레이터
김도연**

2016년 홍콩 소더비 경매 현장에서 중국 미술의 새로운 기록이 세워졌다. 화가 우관중吳冠中의 작품 〈저우촹周庄〉이 2억 3,600만 홍콩달러에 낙찰된 것. 한화로 무려 324억 원에 이르는 가격이다. 우관중은 중국 현대미술을 견인한 작가로 중국 현대미술의 뿌리라 일컬어지곤 한다. 글로벌 미술시장 정보업체 아트프라이스Artprice와 중국의 아트론Artron이 2017년 발표한 《제16회 국제미술시장 연례보고서》에 따르면 중국 미술은 2016년 매출 48억 달러5조 4,360억 원를 달성했다고 한다. 이는 중국이 미국을 뛰어넘어 전 세계에서 가장 큰 미술시장으로 등극했다는 것을 알려준다. 상위 500명의 작가 리스트 중 중국 출신 화가는 무려 30% 이상. 중국 현대미술의 광풍은 여전히 유효했다.

처음 중국을 오가던 2008년은 전 세계 미술시장의 관심이 중국 현대미술을 정조준하고 있었다. 4대 천왕이라 불리는 중국 화가들의 그림은 경매 시장에서 매매가를 저 스스로 경신하고 있었다. 그들은 세계 미술시장의 완벽한 동력이자 새로운 피였고 우리나라를 비롯한 세계 언론은 일제히 중국 현대미술을 주목했다.

고백하건대 나는 중국 현대미술에 별다른 감흥을 느끼지 못했다. 그나마 중국화를 기반으로 한 우관중의 작품은 정서적으로 매료되는 지점이 있었다. 하지만 가지런한 치아를 한껏 드러낸 채 해탈한 듯 웃고 있는 남자들웨민쥔, 岳敏君, Yue Minjun, 표정 없는 얼굴로 왠지 모를 상실감을 품고 있는 세 명의 가족장샤오강 張曉剛, Zhang Xiaogang, 정치 선동을 하는 목판화 같은 장면들왕광이, 王广义 , Wang Guangyi, 특유의 무표정한 얼굴을 한 대머리 사람들 연작팡리쥔, 方

方力, Fang Lijun 등의 작품에 내 마음이 머무는 지점은 없다. 사회주의 체제 안에서 냉소적이고 불안정한 중국인들의 심리를 담고 있다는 그 의도를 이해 못하는 것은 아니었지만 캐릭터화된 인물들, 일러스트레이션을 보는 듯한 정형화된 화풍은 어쩐지 단조롭고 지루했다. 이 그림들이 수십, 수백 억 원을 호가한다니. 뉴스로 중국 현대미술의 가치를 처음 인지한 나는 부정적인 단어들을 찾기에 바빴다.

중국 현대미술 뉴스들을 보며 내가 궁금했던 것은 '어떤 중국 작품이 최고가를 경신했느냐'가 아니라 '어떻게 중국 미술이 지금에 이르게 되었는가'였다. 어느 기간의 정보가 전혀 입력되지 않은 상태에서 바라본 중국 현대미술의 급부상은 돈 많은 컬렉터들의 기획된 몸집 불리기에 불과해보였다.

장후안으로 상징되는 중국 현대미술

중국 현대미술을 완전히 다르게 바라보기 시작한 것은 장후안張洹, Zhang Huan이라는 작가의 작품을 만나면서부터다. 그러니까 나에게 중국 현대미술은 장후안을 알기 전과 알고 난 후로 나뉜다.

그의 작품을 처음 실물로 본 건 2010년 겨울 학고재 갤러리 전시에서였다. 그리고 제주도 아라리오 갤러리에서, 베이징 갤러리에서 나는 장후안의 작품들과 대면했다. 타고 남은 재를 활용해 존재함과 존재하지 않음에 대해 이야기하는 방식, 살생을 금하는 불교의 상징을 동물의 가죽에 새겨 보여주는 신랄함, 자칫 잔인하고 불쾌한 느낌을 주는 1990년대 중반 그의 행위예술 작품. 장후안의 작품을 보고 있노라면 예술가로서의 고민, 시대를 살아가고 있는 한 개인으로의 좌절과 번민이 고스란히 전해진다. 그 안에는 시대와 개인을 관통하는 힘이 있었다.

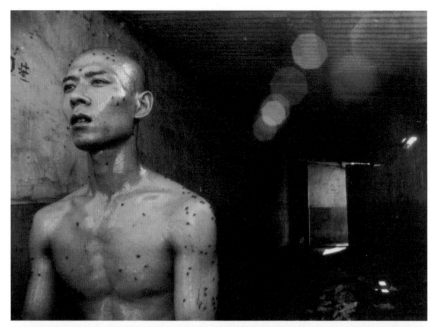

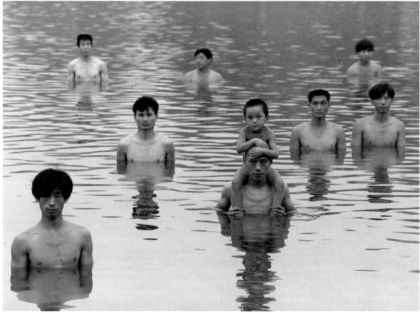

1990년대 장후안의 퍼포먼스 작품들

장후안, <十二平方米> , 12m2, 1994, 싱글 채널 비디오(Single channel video), 베이징(위)
장후안, <연못의 수위를 높이기 위해(为鱼塘增高水位, To Raise the Water Level in a Fishpond)>,
1997년, 퍼포먼스, 베이징(아래)

상후안은 1965년 중국 허난성 안양시에서 태어났다. 이곳은 1899년에 갑골문이 발견되었던 지역이자 중국에서 가장 가난하다고 일컬어지는 곳이다. 가난을 일상으로 여기며 성장한 그는 1990년대 초 베이징 동촌에서 예술가들과 함께 예술촌을 이루며 작품 활동을 해왔다. 3분 2초짜리 영상으로 기록한 〈12m²〉는 그가 1994년 발표한 작품이다. 그가 생활한 동촌 공중화장실의 면적을 제목으로 한 행위예술로 영상에서 그는 생선기름과 벌꿀을 몸에 바른 채 1시간 동안 화장실 한가운데 앉아 있다. 이윽고 파리들이 그의 몸에 달라붙는다. 무표정한 얼굴이지만 그의 시선은 곧고 절박하다. 신경을 건드리는 파리의 동작, 역한 냄새가 보는 이의 코끝까지 넘어오는 듯한 이 풍경 안에서 장후안은 정신과 육체를 분리하기 위해 노력한다.

그의 작품은 대부분 이런 방식이다. 스스로의 몸을 도구 삼아 상대에게 깊고 강렬한 메시지를 던진다. 살아낸 시대를 무표정하게 냉소하는 것으로 그쳤던 다른 화가들의 작품에서는 느낄 수 없는 기운이었다. 날이 바짝 서 있는 그런 기운.

"내가 행위예술을 하겠다는 결정은 내 개인적인 경험과 밀접히 연관되어 있다. 내 삶에는 언제나 문제가 있었고 육체적 다툼으로 마무리되는 일이 많았다. 빈번한 육체 접촉으로 나는 육체만이 내가 사회를 알게 되고 또 사회가 나를 알아갈 수 있는 직접적인 방식이라는 것을 알게 되었다."

자신의 공식 홈페이지에서 직접 밝힌 것처럼 그는 사회를 알아가는 방법으로서 자신의 몸을 도구화했다. 그리고 그 행위를 하는 과정에서 생성되는 느낌, 감정, 깨달음에 집중했다. 그것이 장후안에게는 예술이자 삶 그 자체였기 때문이다. 3명의 서예가가 아침부터 저녁까지 장후안의 얼굴 위에 우공이산愚公移山을 비롯한

중국의 속담과 소설 속 문장, 가족과 지인의 이름을 쓴 퍼포먼스 〈가계도〉도 마찬가지다. 검은 글씨가 얼굴 전체를 새까맣게 뒤덮는 과정이 기록된 9장의 작품 사진은 한 번 보면 절대 잊을 수 없을 만큼 강렬하다. 한 개인의 정체성이 수많은 타자와 역사, 문화의 지층들로 재구성되는 것임을 상징하는 작품이자 예술가의 몸이 어떻게 캔버스가 되는지 보여주는 증거다.

장후안을 알게 되면서 아이웨이웨이艾未未, Ai weiwei, 쉬빙徐冰, Xu Bing, 송동宋东, Song Dong 등 다양한 방식으로 자신의 관점을 악착같이 펼쳐나간 중국 현대 미술가들을 알아갔다. 판매금액에만 열을 올리는 아트 뉴스와는 전혀 다른 관점으로 나 혼자 중국 현대 미술의 인상을 잡아가기 시작한 것이다. 그러던 중 베이징의 현대 미술에 대한 흥미로운 책을 발견했다. 바로《베이징예술견문록》이었다. 한국에서 한국화를 전공하고 중국 베이징에 위치한 중앙미술학원에서 석사를 마친 김도연이 쓴 책이었다. 그녀는 책을 통해 조곤조곤 자신이 경험한 중국 현대미술을 풀어냈다. 그녀가 인터뷰한 중국인 예술가 라인업에서는 중국 현대미술에 대한 애정과 사려가 엿보였다. 김도연과의 만남은 중국 현대미술에 대한 맥락을 제대로 알아보고 싶은 내 바람에서 기인했다.

중국 미술 시장의 맥락을 잡다

예술이란 구름처럼 잡히지 않는 것이지만 분명히 삶을 바꿀 수 있다고 믿는 김도연. 그녀는 이화여자대학교에서 한국화를 공부한 후 중국 중앙미술학원 예술관리학과에서 아시아 예술시장을 주제로 석사학위를 받았다. 졸업 후 홍콩 파크뷰 그룹 아트매니저를 거쳐 현재는 예술마케팅과 아트 매니지먼트를 하는 회사를 중국, 홍콩 친구들과 함께 운영하고 있다. 현재 홍익대학교에서 박사 과정도 병행하고 있어 한 달의 절반은 한국, 절반은 중국을 오가는 생활을 어느새 1년 넘게 해오고 있다.

"2006년 12월, 처음으로 중국 미술의 현장을 목격한 후 2007년 2월 베이징으로 넘어와 바로 어학 코스를 시작했어요. 중앙미술학원 석사 과정을 목표로 진수과정본과 수업 청강을 시작했죠. 진수과정 때부터 담당 교수에게 매주 미술 시장 뉴스를 브리핑했는데 당시에는 중국어가 유창하지 않아 읽고 번역하는 게 너무 어려웠던 기억이 나요. 그렇게 뉴스 브리핑을 1~2년 정도 했어요."

그녀가 베이징에 있던 2007년, 중국 미술 시장은 호황이었다. 미술 시장 뉴스를 중국어로 브리핑하며 그녀는 시장의 이슈도, 중국어에 대한 감각도 다져나갔다. 김도연은 대학 시절 1년간 일본으로 교환학생을 다녀온 경험이 있다. 중국에서 석사 과정을 하면서는 부산에 있는 '갤러리 604'에서 한·중·일 관련 전시 기획을 했다. 동북아시아 3국의 미술시장을 학생 신분으로, 또는 현업에 종사하는 사람으로서 두루 경험해본 것이다.

중국은 정치적인 문제 때문에 예술 자체를 국가의 관리 하에 계획해왔다. 중국의 현대미술이 본격적으로 세계에 나오기 시작한 건 1993년 베니스 비엔날레였다. 불과 24년 전의 일이다. 문화대혁명, 톈안먼 사태를 겪은 중국의 예술가들은 장샤오강이나 웨민쥔과 같은 '냉소적 허무주의', 왕광이와 같은 '정치적인 팝' 등 두 가지 부류로 나뉘어 작품 활동을 해나갔다. 1990년대에 이르러서야 본격적으로 세계 컬렉터들의 관심을 받게 된 중국 현대미술은 2000년대에는 보다 본격적인 비상의 채비를 갖췄다. 중국의 아트마켓은 2000년에 들어서자 활성화되기 시작했고 2005년부터 세계 미술 시장의 호황과 함께 절정을 누렸다. 베이징 올림픽 직전인 2007년은 명실상부한 중국 미술 시장의 전성기였다. 매번 경매가를 경신하는 뉴스가 지면을 장식했다.

"한국은 1970년대부터 화랑이 생기고 경매가 이루어졌기 때문에

싼리툰 타이구역 전시

베이징 번화가인 싼리툰 타이구역의 상업 공간을
예술 공간으로 탈바꿈한 프로젝트.

규모는 작지만 안정적으로 아트마켓이 형성되어 있어요. 하지만 중국은 2000년에 들어서 갑자기 아트마켓이 형성되고 그 규모가 상상 초월로 커지기 시작했어요. 베이징 올림픽이 끝날 무렵부터 2009년까지는 시장이 엄청 안 좋았죠. '이제 중국 미술은, 아트 마켓은 어떻게 할 것인가'에 대한 칼럼들이 매체마다 가득했어요."

부정적인 전망들 사이로 '중국 미술 시장은 단단한 거품이다'라는 말이 나오기 시작했다. 주어가 없이 부풀려지기만 한 거품이 아니라는 말이다. 중국 미술 시장은 서양에 의해 현대미술 시장에 견인되긴 했지만 이후 스스로에 대한 집중으로 능동적인 태도 변화를 이루었다. 중국이 겪었던 역사와 경험의 총체로서 그 거품을 단단하게 만들기 시작했다는 것이다.

중국 미술시장을 체화하는 과정

김도연과 이야기를 나누는 동안 중국 현대미술에 관한 굵직한 질문들이 답을 찾아가기 시작했다. 지루하고 조악하게 느꼈던 장샤오강, 팡리쥔의 그림들도 맥락에 따라 다르게 읽히는 지점이 있었다.

"장샤오강 같은 85신조미술85新潮美術은 1980년대 중반 중국 미술계에서 서양의 모더니즘을 도입한 현대주의적인 청년 미술 사조를 일컫는데 요즘은 비판을 많이 받아요. 현대미술로서 처음으로 집단적인 움직임을 보인 것은 의미가 있지만 이후에 미술을 소비하는 방식을 정형화시키기도 했죠. 냉소적인 사실주의와 정치적인 팝이라는 경향성으로요. 무표정하게 정면을 응시하는 일가족 등 냉소적인 사실주의에는 서양에서 바라본 중국의 모습이 너무 잘 나타나 있어요. 그러니까 외국에서 소비되기에도 좋았던 거고요."

김도연의 말에 따르면 중국의 현대미술은 서양에서 바라보는

칭화대학교와의 협업 전시 및 심포지움

칭화대학교 건축과 스튜디오와 협력하여 건축물과 예술품에 대한
심포지움과 전시를 진행했다.

중국 사회주의의 모습을 재현한 결과물인 셈이다. 중국 평론가
들 사이에서는 이러한 결과물이 후식민주의적 관점이라는 자성
의 목소리가 일었다고 한다. '이것이 과연 우리가 생각하는 우리
의 모습일까'라는 고민이 시작된 것이다. 1990년대에 활동한 장
후안 등 여러 작가들은 다시 '우리'라는 화두를 온몸으로 품는
다. 그리고 이들은 그 관점을 자신들의 언어로 바꾸는 데 성공한
다. 이후 후동방주의Post-orientalism라는 관점을 제시해 자신이 가
진 정체성을 적극적으로 이용하기 시작한 것이다. 아이웨이웨이,
송동, 쉬빙, 장후안 등의 작가들이 현실에 발을 붙이고 있는 사람
들의 고민과 생의 번뇌를 저마다의 방식으로 표현해나갔다. 당시
중국 현대미술은 다채로웠지만 절박했으며, 또 냉소적이었지만

지열했다. 한국 언론에서 말하는 '현대미술 시장에서 최고 경매가를 기록하는 4대 천왕'으로만 중국 현대미술을 이해하기에는 그 스펙트럼이 너무나 넓고 깊다는 이야기다.

이론에서 현실로. 예술을 소비하는 방식

중국 현대미술의 맥락과 아시아 시장, 세계 시장에서 예술이 소비되는 방식을 공부하던 김도연은 2011년 6월 대학원 졸업과 동시에 홍콩에 기반을 둔 파크뷰그린에 아트 매니저로 입사했다. 파크뷰그린은 베이징 내에서 친환경건축물로서뿐 아니라 예술품들을 많이 소장, 전시하는 핫플레이스였다. 모기업인 파크뷰 그룹의 오너는 유명한 컬렉터이자 미술 애호가였다. 김도연의 바람은 기업의 좋은 의도를 기반으로 멋진 전시를 기획해 더 많은 사람들에게 그 향유의 기회를 제공하는 것이었다. 하지만 막상 현실은 녹록지 않았다.

"파크뷰그린 건물 내에 아트센터가 있는데 외부에 공개하지 않는 날이 더 많았어요. 일종의 개인 미술관이 된 거죠. 그러던 중 나중에는 회장이 그림을 구매하던 갤러리를 아예 샀죠. 갤러리도 하고 미술관도 하려고요. 소비자인 컬렉터임과 동시에 생산자인 화랑도 하는 것이죠. 이 안에서 작은 생태계가 만들어졌어요. 그 생태계 안에서 저의 역할은 확실히 제한적일 수밖에 없었죠. 회사를 나오는 편이 제 커리어에 더 도움이 될 것이라 판단했어요. 그래도 이곳에서 좋은 인맥, 많은 작가들, 다양한 중국 미술 시장의 생리를 경험할 수 있었다는 점에서 감사해요."

2년이 조금 안 된 회사 생활을 정리하고 그녀가 한 선택은 창업이었다. 예술이 단순히 개인의 소장이나 부의 축적에 기능하는 것이 아니라 사람들의 삶에 이익을 가져다줄 것이라는 믿음을 실현해보고 싶었다. 파크뷰그린에서 상사로 일한 중국인과 함께

하이커우국제실험예술제

하이난다오 하이커우시에서 큐레이터로 참여한
국제실험예술제 현장의 모습.

'프로젝트'라는 회사를 설립했다. 그는 이미 예술품 딜러로 맨파 워가 있는 상태였다. 예술이 환경을 바꾸고, 그 가치를 위해 돈 을 내는 사람들에게 도움이 되는 프로젝트를 한다면 떳떳하고 즐 겁게 일할 수 있겠다는 생각이 들었다. 하지만 초반에는 1년 넘 게 직원들 월급을 자비로 충당해야 했다. 단순한 비즈니스가 아 닌, 결에 맞는 프로젝트를 성사시키기 위해서는 기다림이 필요했 던 것이다. 회사 설립 2년째인 2014년까지는 버틴다는 마음뿐이 었다고 말하는 김도연. 그러던 중 그해 여름, 홍콩 친구가 회사에 합류하며 새로운 동력을 얻었다. 비주얼 아트 큐레이터인 그녀는 스스로도 작가이자 사운드와 퍼포먼스를 큐레이팅하는 멀티플 레이어였다. 홍콩 친구의 합류로 단발적 이벤트가 아닌 지속적인 비즈니스 모델을 만들 수 있는 기반을 만들기 시작했다. 한국에 는 일반적인 모델이 되었지만 중국에는 아직 낯선 문화센터에 대 한 기획이었다.

"한국에 들어올 때마다 현대백화점이나 신세계백화점에서 중국 현대미술 강의를 많이 했어요. 문화센터는 대부분 백화점 맨 위 층에 있잖아요. 꼭대기에서 강의를 듣고 내려가면서 소비의 계기 를 또 만들 수 있으니까 백화점 입장에서도 좋고요. 중국에서도 이런 게 있으면 좋겠다고 생각했어요. 평소에도 공간을 주겠다는 곳은 너무 많았거든요. 그 전에 저희가 했던 전시 중에 뉴욕 팝업 스토어처럼 비어 있는 공간에 게릴라처럼 나타나는 전시가 있었 는데 생각보다 반응이 좋았어요. 게다가 중국에는 비어 있는 공 간이 많아서 더 큰 가능성이 있다고 생각했죠."

실제로 중국의 큰 쇼핑센터는 대부분 전체 브랜드 입점 계획을 장기적인 관점에서 진행한다. 그러다 보면 계획에 따라 오랫동안 매장이 비는 곳도 생기기 마련. 중국의 쇼핑센터들은 대부분 층 고가 높을 뿐 아니라 전기 배선도 나와 있고 조명도 좋다. 예술품

을 전시하는 공간으로도 손색이 없었다. 김도연은 중간중간 비어 있는 쇼핑센터의 공간을 활용해 4개월 동안 3개 전시를 연속으로 진행했다. 기본적으로 유동인구가 많다 보니 오가는 사람들의 반응도 생각보다 빨리 왔다. 향후 이런 공간들을 활용해 평일에는 전시를, 주말에는 클래스를 개설하는 등 문화센터의 기능을 병행하는 형태로 선보일 예정이다. 예술과 교육이 결합한 지속가능한 비즈니스 모델을 가지고 베이징 시내의 여러 복합쇼핑몰과 협의 중이다.

"저희가 구상하는 공간에서는 일종의 놀이를 통해 학습이 이루어져요. 스트레스 없이 문화 체험을 도와주는 것에 공간이 최적화되어 있는 거죠. 양초나 에센셜 오일 제작, 조향 등 회사 내부 구성원들 역시 마스터 과정을 수료했어요. 뿐만 아니라 각 분야의 전문가들을 만나 커리큘럼을 짜고 이를 매뉴얼화하는 중이에요. 동시에 상업 공간에 예술 작품들을 큐레이션하는 일도 이어갈 거예요. 최근에는 798 예술구에 여는 중국 근현대미술 갤러리의 아트 컨설턴트를 맡게 되었는데 저희 회사에서 그 갤러리의 프로그램을 관리하는 방식으로 협업할 예정이에요. 곧 오픈하는데 이곳에도 문화센터처럼 체험, 교육 프로그램이 들어가요."

김도연의 문화센터 프로젝트는 예술이 사람들에게 이익을 가져다준다는 믿음에서 시작되었다. 학교를 졸업하고 나면 교육의 기회가 별로 없는 것이 사실이다. 하지만 무언가를 배운다는 것은 일상의 활력이자 매일을 새롭게 인식할 수 있는 계기다. 현재 우리나라에서 원데이 클래스나 소규모 강의들이 인기를 끄는 것도 같은 이유일 것이다. 취미의 발현, 새로운 교육의 계기로서 무언가를 접한다면 그 자체가 힐링이 되는 것이다. 김도연은 베이징 한복판에서 일상으로서의 예술을 꿈꾼다.

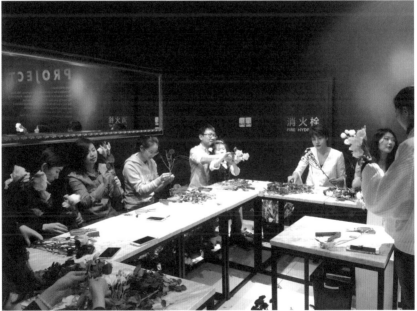

인타이센터 문화교실

중국의 오프라 윈프리라 불리는 양란(楊瀾)이 토크쇼 〈천하여인(天下女人)〉을 녹화하던 현장(위).
인타이센터와 함께 진행한 문화교실에는 많은 매체들이 인터뷰를 하러 방문했다(아래).

벨기에 출신의 미술 컬렉터 가이 울렌스Guy Ullens는 엄청난 중국 미술 컬렉션을 보유하고 있는 중국 미술 애호가다. 베이징 798 예술구에서 가장 큰 아트센터인 UCCA의 설립자이기도 한 그는 1980~90년대 초반에 걸친 중국의 미술에서 서양의 르네상스를 보는 것 같은 감동을 받았다고 한다. 국가를 위해 기능하던 예술이 일순간 자유를 얻게 된 그때, 말하는 법을 잃어버렸던 중국 예술가들이 새로운 목소리를 내기 시작한 그 순간은 진정한 중국 현대미술의 시작점일 것이다. 김도연은 중국 현대미술의 맥락을 제대로 공부하고 그 결과로서의 예술가와 예술작품들을 애정 어린 시선으로 바라본 이다. 또한 거대하고 복잡한 중국 미술시장의 한가운데서 변화의 바람을 맞으며 서 있기도 했다. 그런 그녀가 저벅저벅 걸어 나와 다시 사람들의 삶에 깊숙이 들어간 예술을 향한다. 예술은 결국 일상에서 출발하고, 예술을 통한 사유의 결과는 다시 일상으로 흩어져야 함을 수많은 예술작품들이 말해 준 것처럼.

Follow-up Interview

아트 매니저
김도연

중국이라는 나라에서 느끼는 크리에이터로서의 가능성은 어떤가

중국은 기회가 많고 아직은 그 문이 열려 있다. 우리나라는 어느 정도의 위치나 영향력을 가지려면 연륜도 있어야 하고 여러 가지 거쳐야 할 것들이 많지만 중국은 '이런 기회가 나에게 오다니'라고 느낄 만큼 덜 폐쇄적이고 합리적인 구조가 있다. 하지만 외국인이 중국이라는 나라 안으로 들어가는 건 어려운 일이다. 많은 일을 겪으며 서로 믿음을 줘야 하는데 그러기까지 끈기가 필요하다. 나쁜 경험만 하고 가는 사람들도 많다. 관계로 보자면 오랫동안 사귀어 나가는 사이가 아니면 힘들다. 중국은 되는 일도 없고 안 되는 일도 없다. 일본 같은 경우는 계약서를 세세하게 쓴 다음 각 조항대로 하나하나 진행하면 되는데 중국은 계약서가 아예 없을 수도 있다.

한국이 가진 여러 가지 콘텐츠들. 이런 것들을 좋아해주는 게 고맙기도 하다. 예술제 프로젝트 때문에 해남도에 있는 시골에 머물렀는데 신발도 안 신고 다니는 시골 아이들이 한국 드라마를 보고 한국 사람이라는 것만으로도 저를 좋아해줬다. 그런 사람들에게 '이 그림은 한국 사람이 그린 그림이고 내일 이 작가가 와서 이야기를 할 거야' 하고 말해주면 그걸 구경하러 온다. 어떤 경로로 알았든 한국에 관해 호감을 가지고 있다고 생각한다.

처음에는 갤러리를 운영하고 싶은 마음도 있어서 갤러리 관련 아르바이트를 많이 했다. 그러면서 작가들, 갤러리 운영자들 등 다양한 사람들을 만날 수 있었다. 파크뷰그린에서 근무할 때도 작가, 딜러들을 자주 만났다. 중앙미술학원 석사 학위 논문 주제 역시 〈한국·중국의 아트마켓 비교〉였다. 논문을 준비하면서 부산에 있는 갤러리 604에서 한·중·일 전시 기획을 했다. 갤러리 604에 글을 많이 써주시는 일본 평론가 중에 지바 시게오千葉成夫 선생님이 있는데 나의 멘토다. 그분이 중국이나 한국에 오시면 항상 통역을 했다. 유명한 평론가라 통역하면서 중국 및 일본 작가들도 많이 만났다. 그러면서 자연스레 좋은 인맥들을 만나게 된 것 같다.

중국 사람들은 정말 금방 배운다. 그런데 그걸 업그레이드해서 배운다. 헤이처黑車라는 불법택시가 있는데 일반 승용차로 택시 영업을 하는 이런 방식은 10~20년 전 우리나라에도 있었다. 중국은 여기에 애플리케이션과 결제 시스템을 붙여 새로운 방식으로 발전시킨다. 한국의 UI 분야에서 일하는 친구들도 중국 사람들이 위챗으로 결제하고 QR 코드 활용하는 것을 보면 깜짝깜짝 놀란다. 정말 빨리 변하고, 정말 빨리 배우는 것 같다. 무언가를 내놓으면 그 다음에 따라오는 인구가 너무 많기 때문에 무서울 때가 있다.

한국은 세금 혜택 등 여러 가지 이유로 시장이 활성화된 측면이 있다. 컬렉터 그룹 등 서로 교류할 수 있는 커뮤니티가 형성되어 있기도 하다. 요즘에는 문화센터나 미술관에서 일반인 대상 미술사 강의를 개설하는 등 대중적으로 퍼지는 속성도 있다. 시장이 작긴 하지만 확실히 타이밍이 맞을 때 확 유입되는 층이 있다. 중국은 우리나라처럼 시장의 크기가 작지 않다. 리듬이 있다기보다 전체적으로 크다. 2009년 중국 미술시장이 침체기에 접어들 때 그만둔 작가들이 꽤 많다. 그 전에 번 돈으로 레스토랑을 차리는 등 업을 완전히 바꾼 예술가들도 있다. 우리나라에서도 '결국 중국 미술의 광풍은 금방 사라질 거야' 하는 회의론이 있었다. 그러나 중국은 워낙 커서 충격을 흡수할 수 있는 폭 또한 넓다. 거품이 꺼지면 다른 거품이 생기고 그걸 소화할 수 있는 사람들이 꾸준히 유입된다. 중국 미술시장은 2006년에서 2008년이 가장 호황이었다. 그 안에서 가장 중요한 작품들은 지금도 살아남아 있는데, 특히 1980년대 이후 작가들이 굉장히 많고 인기다. 어떤 전시장에 가니까 '중국 미술시장의 거품은 단단한 거품이다'라는 말이 쓰여 있었다. 파도가 많이 치기도 하지만 그만큼 토양을 쓸어가서 강 자체의 면적이 넓어지는 것 같다. 중국 현대미술 시장은 고미술, 골동품 시장에 비하면 정말 작다. 하지만 전통의 미감이 생활양식이 바뀌면 변화하는 것처럼, 전통을 향유하던 2세들이 새로운 교육을 받고 새로운 환경에 살게 되면서 현대미술로 유입될 가능성이 높다.

일본의 아트마켓은 1980년대 전성기 이후 큰 목소리를 내지 않는 듯하다

일본은 일단 컨템퍼러리 아트마켓이 굉장히 약하다. 자국 내 현대미술 컬렉터들이 굉장히 적고 있다 해도 대부분 외국인 컬렉터들이다. 시장이 작다 보니 우리나라보다 일본이 더 신중하다. 손에 꼽는 좋은 화랑들이 있기는 하지만 우리나라처럼 역동적이지는 않다. 위험부담을 안으려고 하지도 않고. 그렇지만 일을 잘한다. 깔끔하게 일하고 시스템이 잘되어 있다. 작품을 포장하는 것부터 다른데 작품 포장지에 따라 테이프 종류만 10가지가 넘을 정도다.

반면에 일본은 고미술품, 디자인 제품이나 공예 제품을 많이 산다. 아름다운 주전자는 100만 원에도 잘 팔린다. 디자인이나 공예 작품은 인정하지만 순수 예술 작품은 잘 사지 않는다. 일본 버블경제 때 거래되었던 미술 작품도 대부분 서양 작품이다. 일본 작가 작품을 사서 컬렉터로서 인정을 받은 사람이 많지 않다. 무라카미 다카시村上隆도 해외에서 인정을 받은 케이스로 일본 내에서는 온도차가 있다. 디자인이나 공예에 비해 현대 미술을 소장하는 태도가 약한 편이다.

중국식 문화센터의 사례가 있다면 무엇인가

홍콩에는 '아트 재밍'이라는 공간이 있다. 백화점 문화센터 같은 개념은 아닌데 회사원이나 개인들이 와서 혼자 그림을 그릴 수 있는 곳이다. 일정 비용을 내면 캔버스를 내어주고 원하는 만큼 물감이 쭉 짜져서 나오는 기계를 사용할 수 있게 해준다. 이젤도 준비되어 있다. 일반인들을 위해 미술을 향유하고 생산할 수 있는 시스템을 잘 갖춰두었다.

중국, 홍콩 출신 친구들과 협업하는 과정은 어떠한가

중국 사람들은 아이를 키울 때 스트레스를 별로 안 받는다. 주변 사람들 시선이나 영향을 별로 안 받기 때문이다. 중국 사람들은 내가 중심이라는 생각을 많이 한다. 중국 사람들에게 '중국 작가들의 작품은 너무 비싸'라고 말하면 바로 '피카소는 얼마인데, 중국 사람도 이럴 수 있지'라고 대답한다. 너무 당당하다. 중국 사람들은 서양 미술의 축이 미국에 있다면 동양 미술의 축은 중국에 있다는 생각을 한다. 우리는 은연중에 동북아시아 미술이라고 군을 이루고 같이 묶어서 현대미술을 받아들이는데 중국은 자기 스스로를 중심에 두고 사고한다. 대단하기도 하고 부럽기도 하다. 같이 일하는 친구들도 그렇다. '내가 가진 건 이거고 난 이만큼 알아.' 분명하고 당당하게 자신에 대해 이야기한다. 오해하거나 미루어 짐작해야 할 부분이 적기 때문에 오히려 이 친구들에게 배우는 부분이 더 많다. 중국 사람들은 '친구가 하나 생기면 길이 하나 더 생긴다多一個朋友 多一條路'라는 말을 종종 한다. 베이징에 있으면 친구들이 가족 같다. 다들 혼자, 외동이니

까 더 진해지는 것 같다. 그리고 대부분 베이징 출신이 아니어서 자연스레 서로 도와주고 의지하게 된다. 별처럼 혼자 있는 사람들이 이어져 있다는 생각이 들기도 한다. 베이징은 공기도 나쁘고 여러 가지로 살기 힘들 때도 많은 도시지만, 사람들 덕분에 이곳에 계속 머물 수 있었다.

중국에서 어떤 역할을 하고 싶나

한국 작가들에게 기회를 많이 가져다주는 사람이 되고 싶다. 중국 미술시장에서 다양한 경험을 하며 얼마나 큰 시장인지, 얼마나 많은 기회가 있는지 직접 목격했다. 좁고 폐쇄적인 환경에서 우리나라 작가들은 정말 힘들게 살아간다. 중국에서의 네트워크를 유지하며 더 많은 작가들을 도와주고, 중국에 진출할 수 있는 기반을 마련하고 싶다. 중국에는 아직 빈 영역이 많다.

왜 뉴욕도, 파리도, 도쿄도 아닌 베이징을 선택했나

큰 관점에서는 아시아에 대해 이야기하고 싶다. 지금은 중국에 대해 공부하고 있지만, 더 큰 그림에서는 아시아에 대해서 연구하고, 쓰고, 이야기하고 싶다는 바람이 있다. 예술 분야에서 일하는 사람으로서 중국은 부러운 부분이 많다. 중국은 '중국'이라는 개념을 잘 쓰고 있다. 반면 한국에서는 전통이라는 것이 무겁게 다가온다. 학부 때 한국화 전공이었는데 그때 한국화를 전공하는 학생들은 망한 집의 자손 같은 느낌이 있다고 자조적으로 이야기하곤 했다. 뭔가 해야 할 것 같은데 쉽지 않고, 그렇다고 벗어나기에도 어려웠다. 가지고 있으니까 이걸 써야겠는데 자칫 잘못 쓰면 촌스러워지기 십상이었다. 나한테 날개가 된다기보다는 무거운 옷을 입고 있는 느낌이랄까. 하지만 중국은 전통을 가지고 날개를 만들어서 난다. 그러한 태도와 방식이 한국 사람 입장에서는 공부가 된다. 중국 작가들은 저렇게 사용하는구나. 전통이 저렇게 좋아질 수 있구나. 케이스 스터디같이 그들의 예술을 바라보게 된다.

개척자의 DNA로
중국 영화 산업의
지맥을 읽다

영화인
·
화책연합
대표

유영호

개척자의 사전적 정의는 '거친 땅을 일구어 쓸모 있는 땅으로 만드는
사람, 또는 새로운 영역을 처음으로 열어 나가는 사람'이다.
그들은 지맥을 읽는 혜안으로 불모지를 개간해 옥토로 만든다.
그 땅에는 자연스레 수많은 사람들이 모여들고, 얼마 지나지 않아
크고 작은 수확물을 거두기 시작한다. 하지만 개척자들은 그 과실을
누리지 않는다. 그들의 DNA에는 '정착'이라는 단어가 없기 때문이다.
한국과 중국 영화 산업의 교집합을 영민하게 개척한 유영호는
멀쩡히 잘 개간한 땅을 홀연히 떠나 다시금 불모지로 향하는 중이다.
그저 천성이다.

**영화인
유영호**

1990년대 중·후반, 〈중경삼림〉이나 〈타락천사〉 같은 왕가위 감독의 영화들은 시대의 아이콘이었다. '사랑에 유효기간이 있다면 나는 만년으로 하고 싶다' 등의 허세 가득한 대사들은 차치하더라도 스텝프린팅주인공만 멈춰 있고 주변이 스쳐 지나가는 듯이 촬영하는 촬영 기법, 얼굴 신체 일부분에 관객의 시선을 집중시키는 과장된 쇼트, 자폐적인 성향을 가지고 있는 비현실적인 느낌의 캐릭터들은, 취향 좀 있다고 하는 20대들의 촉수를 자극했다.

음악도 한몫했다. 영화 속에 흐르는 마마스 앤드 파파스The Mamas and the Papas의 노래 〈캘리포니아 드리밍California Dreaming〉은 지금 들어도 그 무렵의 정서가 고스란히 떠오른다. 왕가위 신드롬으로도 일컬어지던 당시의 문화 흐름은 나에게 중화권 문화를 다시 바라볼 수 있는 계기를 만들어주었다. 〈중경삼림〉의 스타일리시한 영상과 음악, 분절된 대사, 공허하고 상실감에 가득 찬 주인공들의 모습은 세기말을 앞둔 그 시대의 정서와 부합했다. 영국의 식민지였던 홍콩이 다시 본국으로 반환되는 1997년. 이를 앞둔 시점에서 불안하고 혼란스러운 홍콩의 상황은 왕가위 감독 영화에 특유의 질감을 부여한 것이다.

그보다 앞선 1980년대는 '홍콩 누아르'의 시대였다. 〈영웅본색〉, 〈첩혈쌍웅〉 같은 남자들의 의리를 다룬 영화들이 대부분이었지만 〈마지막 황제〉나 〈패왕별희〉 등 중국의 근현대사를 간접적으로나마 알 수 있게 한 영화들도 있었다. VHSVideo Home System 타입의 테이프로 영화를 보던 시절이었고 장국영을 비롯해 주윤발, 알란탐 등 중화권 스타들의 내한 뉴스가 방송에 종종 등장하던 때였다.

돌이켜보면 중국 영화라 인식했던 것들 중 대부분이 홍콩이나 대만에서 만들어진 것이다. 1989년, 톈안먼 사태는 중국 영화감독들에게 큰 영향을 미쳤다. 앞서 겪은 문화대혁명의 여파가 완벽히 아물기 전이었기에 표현의 자유가 조금이라도 더 보장된 홍콩에 영화인들이 모여든 것은 어찌 보면 자연스러운 일이었다.

생각보다 꽤 오래전부터, 우리는 아주 친밀하게 중국의 문화 콘텐츠들을 향유하고 있었던 셈이다. 그런데 이 흐름이 2000년대에 들어서자 미세하게 달라지기 시작했다. 우리에게 흥미로운 문화 콘텐츠를 건네던 중국이 이제는 우리의 이야기에 관심을 보이기 시작한 것이다. 이는 '한류'라는 이름으로 불렸다. '한류'는 일본과 중국에서 한국의 문화 콘텐츠들이 인기를 끌며 등장한 신조어인데 1999년 11월 19일자 《베이징칭녠바오北京靑年報》에 공식적인 언어로 처음 등장했다고 알려져 있다. 혹자는 1997년 중국의 라디오 방송이었던 '서울음악실漢城音樂廳'에서 한국 대중가요에 빠져 있는 마니아를 '한뤼우韓流'라고 일컬었던 데서 유래했다고 보기도 한다.

한류는 문화 콘텐츠 강국이라고 스스로를 포지셔닝해 왔던 우리나라 입장에서는 반길 만한 화두였다. 국내 언론은 앞다투어 한류 열풍을 보도하기 시작했고 경제적 가치를 환산하며 대륙의 어마어마한 시장을 마치 우리가 독점한 듯 기사를 써내려갔다. 하지만 한류는 금세 중국 내에서 방어적인 태도를 만들어냈다. 자국 문화에 대한 보호를 그 어느 나라보다 중요하게 여기는 중국에서 마냥 두고 볼 문제는 아니었던 것이다. '혐한'이라는 단어가 중국 언론과 인터넷 커뮤니티에 등장하고 정치적 사안들에 따라 한류에 대한 구체적인 제재를 명문화한 '한한령限韓令'이 내려지기도 했다. 과연 한류라는 것의 실체는 무엇일까. 그것은 예측 불가능한 중국의 시장에서, 더 나아가 전 세계에서 지속 가능한 우

리의 아이덴티티가 될 수 있을까. 문화 콘텐츠를 기획하고 글을 쓰는 나에게 이 의문은 단순한 호기심의 문제만은 아니었다.

동양의 문화를 공유하는 아시아

우선 한류라는 현상의 주축이 된 드라마 이야기부터 해보자. 한국 드라마가 처음 중국의 전파를 탄 건 1993년, 그러니까 한중 수교가 이루어진 지 1년 만의 일이었다. 그 첫 드라마는 최수종과 고故 최진실 주연의 드라마 〈질투〉였다. 하지만 그다지 큰 반향을 일으키지는 못했기에 중국에서 인기를 끌었던 〈사랑이 뭐길래〉 방영 시기인 1997년을 한류의 시작점으로 꼽는다. 1997년 6월부터 12월까지 매주 일요일 중국국영방송 CCTV에서 〈사랑이 뭐길래〉가 방영되었다. 반응은 폭발적이었다. 심지어 시청자들의 재방송 요청으로 저녁 황금 시간대에 CCTV2에서 재방영되기도 했다. 중국인들은 한국인들의 일상과 문화가 고스란히 담긴 한국 드라마를 공감의 태도로 흥미롭게 바라봤다.

국내의 몇몇 학자들은 한국 드라마가 중국인에게 매력적인 건 유교 문화가 잘 보존되어 있기 때문이라 말한다. 1966년부터 시작된 문화대혁명 시절, 유교 문화를 비롯한 여러 가지 전통적인 관습들을 타파해야 할 혁명의 대상으로 보았던 중국은 그렇게 파괴된 유교 문화에 대한 아련한 향수를 가지고 있었다는 것이다. 일견 고개를 끄덕일 법한 해석이지만 왠지 석연치가 않다. 친숙함은 처음에야 쉽게 관계를 트는 요소가 될 수 있지만 지속적인 호감도를 전제하지는 않기 때문이다.

중국의 당 기관지인 《인민일보》는 2002년 11월 4일, 한류 평론문장을 실어 한국 드라마의 인기 요인으로 '한류의 뿌리는 사회와 인생관조, 농후한 생활의 맛 등을 세밀하고 현실적으로 표현해낸다는 점에 있다. 한국 드라마에서 나타난 유행과 휴머니즘, 사회

세태의 반영 및 문화적 함의는 동양 문화 득유의 멋과 내력을 느낄 수 있도록 해준다. 이것이 바로 중국 전역에서 한류 열풍이 뜨겁게 불 수 있도록 만든 진정한 요인이다'고 진단했다. 이 문장에서 시선이 멈추는 부분은 '세밀하게'라는 어절이다. 한마디로 디테일의 힘이다. 관계의 설정, 감정의 묘사 등에 있어서 섬세하게 바라보는 눈과 그것을 세밀하게 표현해내는 감각, 사람들이 몰입하는 지점이 어디인지 잘 알고 그것을 벼리는 힘, 이야기의 흐름 중 어떤 부분에 비중을 두고 어떤 감정선을 끌고 가느냐에 관한 예민한 감각. 누군가는 이를 기획력이라고도 부른다.

중국 영화산업, 한류의 유속을 높이다

2016년 2월, 흥미로운 소식이 국내 언론을 통해 전해졌다. 중국의 3대 영화 투자 제작사 화책픽처스의 자회사인 '화책연합'이 우리나라에서 시나리오 공모전을 연다는 뉴스였다. 화책연합과 영화 주간지 《씨네 21》이 주최한 '화책연합 시나리오 공모대전'은 중국 영화사가 직접 한국의 창작자들을 찾아 나섰다는 점에서 시선을 끌 만한 이슈였다. 이런 아이디어의 중심에 중국 화책연합의 유영호 대표가 있다. 1996년 삼성영상사업단을 첫 직장으로 영화와 연을 맺은 그는 중국 영화시장의 불모지를 개척, 자신의 기록을 스스로 경신하며 꾸준히 성장한 인물이다.

유영호를 말할 때 빼놓을 수 없는 것이 바로 2013년 중국에서 개봉한 한중 합작 영화 〈이별계약分手合约, A Wedding Invitation〉이다. 영화 〈선물〉의 오기환 감독이 메가폰을 잡고 중국의 스타 펑위옌彭于晏과 바이바이허白百何가 주연을 맡은 이 영화는 당시 유영호가 근무하던 CJ E&M CHINA가 기획과 투자, 마케팅을, 중국 최대 국영 배급사인 차이나 필름 그룹CFG이 투자와 배급을 맡고 중국 현지 제작사가 참여한 한중 합작 영화다. 2013년 4월, 영화는 개봉과 동시에 중국 박스오피스 1위를 차지했을 뿐 아니라 개봉 이

틀 만에 제작비 3,000만 위안약 55억 원을 회수, 최종적으로 한화 325억 원의 흥행 수익을 달성했다. 한중 합작 영화 역대 최고 기록이라는 점에서 이것은 중국 영화 산업에 진출한 한국 영화인들에게 일종의 사건이었다. 그것도 멜로 장르로 말이다.

앞서 언급한 한국 드라마를 시작으로 영화 산업 역시 한류라는 물줄기에 합류해 유속을 높였다. 영화는 그야말로 산업이었다. 한국영화진흥위원회가 내놓은 보고서에 따르면 2016년 중국 극장 총 관객 수는 전년 대비 9.2%가 늘어난 13억 7,000만 명을 기록, 드디어 연간 극장 관람횟수가 1인당 1회에 도달했다고 한다. 어마어마한 숫자다. 자국 수요만으로 중국 영화산업은 이미 거대한 시장을 전제한다. 찰리우드Chollywood, China와 Hollywood의 합성어라는 신조어에서도 알 수 있듯 중국 정부는 2008년부터 문화산업을 핵심 성장 동력으로 선정한 후 영화에 관한 다양한 정책을 내놓고 있다. 하지만 한국 영화산업이 그 거대한 중국 시장에 진입하기란 결코 쉽지 않았다. 중국 역시 쿼터제가 운영되고 있는 나라이기 때문이다. 즉, 자국 영화산업 보호를 위해 1년에 상영할 수 있는 외화의 수를 제한하고 있다. 스크린쿼터 제한 때문에 중국에서 온전히 자체 제작한 한국 영화는 손에 꼽힐 정도다. 하지만 합작 영화는 중국 영화로 인정되어 외화의 쿼터 제한에서 자유롭다. 때문에 중국에 진출하려는 한국 영화인들은 열이면 열, 한중 합작 영화의 방식을 취해야 했다. 유영호가 기획한 〈이별계약〉 역시 한중 합작의 형태다. 〈이별계약〉은 한국과 중국의 공동 작업이 영화 초기 제작 단계에서부터 이루어졌고, 배급이 중국 배급사를 통해 이루어졌다는 점에서 한국 영화의 새로운 중국 사업화 모델로 평가된다. 이후 2014년에 이르러 한·중 양국이 '한중 영화 합작 협의'를 체결하면서 한중 합작 영화의 제작은 기하급수적으로 늘어나기 시작했다.

分手合约
A Wedding Invitation
영화 〈이별계약〉, 2013년

한중 합작 영화 중 가장 큰 상업적 성공을
거뒀다고 평가받는 영화 〈이별계약〉.

앞서 언급한 바대로 〈이별계약〉은 2013년까지 제작된 한중 합작 영화 중에서 가장 큰 성공적인 상업 영화라는 평가를 받았다. 이러한 흥행 기록은 2014년 1월 개봉한 한국의 〈수상한 그녀〉와 동시 기획된 글로벌 프로젝트 〈20세여 다시 한 번〉에 의해 깨졌다. 이 영화 역시 CJ E&M CHINA의 두 번째 한중 합작 영화로 유영호의 기획을 거친 영화였다. 〈20세여 다시 한 번〉은 2015년 1월에 개봉해 한화 약 640억 원의 입장수입과 1,162만 명의 관객동원을 기록하며 역대 한중 합작 영화 중 흥행 1위를 기록했다.

중국 영화산업에 깊숙하게 진입하다

중국 영화 시장에 한국의 기획력을 접목해 큰 성과를 내왔던 유영호. 이력만 보자면 영화를 전공했거나 영화광일 듯하지만 그는 그야말로 100% 타의로 영화판과 인연을 맺은 경우다. 1996년, 삼성그룹에 중국어 전공자로 공채 합격 후 뜬금없이 영상사업단 영화2팀으로 배치된 것이다. 그때만 해도 그는 시간 때우기 용으로 주성치 영화나 보던 영화 문외한이었다.

대만대학교에서 경제학을 공부해 자본의 흐름을 정확히 읽어낼 수 있었던 그는 첫 직장이었던 삼성영상사업단에서 기획력과 영화 세일즈의 면면을 익혔다. 타이밍도 좋았다. 도제식으로 이어지던 충무로 영화판에서 사전에 콘셉트를 짜고 만들어지는 기획영화가 처음 태동하던 시기였던 것이다. 1996년 하반기에 입사해 〈결혼이야기〉, 〈편지〉, 〈비트〉, 〈은행나무 침대〉 그리고 〈쉬리〉까지 굵직한 흥행영화의 투자, 배급을 하며 감각을 길렀다. 조금씩 중국과의 교류도 시작했다. 〈변검〉같은 중국영화나 홍콩영화들을 한국에 배급했고, 〈결혼이야기〉 같은 한국영화를 중국에 개봉시키기도 했다.

당시 삼성영상사업단은 해외 세일즈를 처음 시도하기도 했는

네 칸 국제영화제 등 글로벌 필름 마켓에서 최초로 한국 영화들을 소개했다. 당시 아시아권 담당이었던 유영호는 홍콩, 대만, 일본 등의 시장을 맡아 한국 영화들을 세일즈하는 일을 담당했다. 영화 판매 실적도 좋았을 뿐 아니라 송승헌 주연의 드라마 〈그대 그리고 나〉 수출을 성사시키기도 했다.

"지금 돌이켜 보면 당시의 성과를 제 능력이라고 오해를 했던 같아요. 더 이상 배울 것이 없겠다 싶어서 사표를 내고 조그마한 회사를 차렸죠."

1998년 10월, 유영호는 영화나 드라마 등의 해외 세일즈를 담당하는 '한 인터내셔널'이라는 회사를 차려 독립했다. 변변한 사무실도 없이 전세방에서 팩스만 갖다 놓고 세일즈를 시작했지만 일들은 꾸준히 이어졌다. 이후 배우 안재욱의 중국 매니지먼트에도 참여했는데 이때 아예 중국으로 거점을 옮기자는 생각에 1999년 4월 베이징으로 넘어왔다. 전화나 팩스만으로는 제대로 된 협상이나 계약이 성사되지 않았던 것이다. 수중에는 한국 돈 500만 원이 전부였다. 2000년 7월, 베이징에서 안재욱의 공연을 성황리에 마친 그는 홈비디오 사업도 시작하게 된다. 당시 국내 한 방송사의 〈스타들의 모든 것〉이라는 프로그램의 판권을 사서 중국에 비디오로 출시한 것이다. 홈비디오 사업은 그에게 몇 가지 성과를 남겼는데 그중 핵심은 중국인들의 취향을 예측할 수 있었다는 점이다. 유영호는 10만 명 정도 되었던 홈비디오 중국 회원들에게 인터넷을 통해 모니터링 설문을 했다. 중국인들이 가지고 있는 콘텐츠의 선호도를 파악하기 위함이었다. 의외로 〈미술관 옆 동물원〉 같은 잔잔한 멜로 영화에 대한 니즈가 있었다. 그때 막연하게나마 멜로 장르의 가능성을 느꼈고 그 생각은 이후 〈이별계약〉 기획으로 이어졌다. 더불어 홈비디오 사업의 성공으로 영화 산업에 다시 진입하는 재정적 토대 또한 마련할 수 있었다.

"2000년대 중국은 영화 산업이 바닥을 치는 상황이었어요. 대부분 극장들이 개조를 해서 식당이나 다른 용도로 전환을 할 정도였죠. 외화들은 중국 내에서 개봉하기도 전에 해적판이 돌았고 자국 영화는 예술영화가 대부분이었어요. 하지만 저는 영화산업이 다시 활성화될 거라 확신했습니다. 그 무렵 중국이 WTO에 막 가입한 상황이었는데 시장 개방의 압력이 더 커질 테고 자본의 유입으로 중산층이 출현하게 되면 영화 시장이 훨씬 커지겠다고 판단했어요. 그럼, 난 뭘 할 수 있지? 근본적인 고민이 시작되었죠."

그는 잘나가던 홈비디오 사업을 정리하고 다시 영화업계로 복귀했다. 그리고 2009년, 한중 합작 영화 〈마음이2〉에 프로듀서로 참여한 후 중국 투자를 받아 완전한 중국 영화를 기획, 제작했다. 하지만 투자사와 잡음이 생기기 시작했다. 투자사와 상의하지 않고 감독부터 시나리오 내용까지 유영호 혼자 결정했던 것이 화근이었다. 중국 영화시장에 대한 이해도가 그 누구보다 높았다고 자신했던 유영호에게 실패의 여운은 길었다. 그 무렵 SBS 방송국에서 연락이 왔다. 드라마 공동 제작에 관한 제의였다. 2010년 11월 25일, 그는 10년 넘게 올인한 중국 시장을 뒤로한 채 SBS 콘텐츠 허브 드라마 공동제작 담당 차장으로 한국에 돌아와 또 다시 회사원 생활을 시작했다.

하지만 그 생활도 그리 길지는 못했다. CJ E&M CHINA에서 영화 부서를 맡아달라는 제의가 온 것이다. 한국 방송국이라는 조직 내 시스템도 그에게는 넘기 힘든 장애물이었다. 그렇게 다시 중국 영화 산업으로 복귀한 유영호는 CJ E&M CHINA에서 〈이별계약〉과 〈20세여 다시 한 번〉을 연달아 성공시키며 중국 영화시장에 대한 그만의 감각을 제대로 발휘했다. 오랫동안 중국 영화시장을 관찰하며 얻게 된 통찰력, 배급에서부터 투자, 기획, 제작에 이르기까지 배우와 감독 빼고는 영화 산업의 모든 프로세스

〈20세여 다시 한 번〉

2014년 1월 개봉한 한국 영화 〈수상한 그녀〉의 중국 버전. 한국과 중국에서 동시에 기획된 글로벌 프로젝트로 역대 한중 합작 영화 중 흥행 1위를 기록했다.

를 다 경험해본 그의 이력이 본격적으로 성과를 내기 시작한 것이다. 그가 기록한 한중 합작 영화의 기록은 지금도 여전히 깨지지 않고 있다. 만약 그 기록을 깨는 영화가 나온다면 그것 역시 그의 손에서 비롯한 영화이리라.

기획력, 중국 영화시장을 향한 핵심 경쟁력

중국 영화 산업에서 15년 넘게 일한 유영호는 한류의 핵심을 '기획력'이라 말한다. 이것이 중국 영화시장 내에서 한국 영화인들이 가질 수 있는 경쟁력인 것이다. 기획영화의 시대를 거치고 스타 마케팅의 수혜를 목격한 한국 영화계. 해외 마켓에 나가 어느 국적의 누구에게 이야기해도 한국 영화의 기획력에 대해서는 모두가 같은 목소리를 낸다고 한다. 하지만 여전히 고민해야 할 문제들이 남아 있다.

2017년 4월 열렸던 제7회 베이징 국제영화제에는 한국영화가 단한 편도 상영되지 않았다. 지난해와는 대조적인 상황으로 영화계에서는 정치적 국제 정세에 따른 조치로 해석된다. 공산당이 문화를 비롯한 사회 전반을 통제하는 중국이라는 나라는 그 가능성만큼이나 예측 불가능한 변수를 품고 있는 시장인 것이다. 중국 광전총국은 한중 합작 영화에 대한 무기한 심의 보류를 통보했고 중국 촬영이 예정되어 있던 배우들은 비자 발급마저 원활치가 않은 상황이었다. 영화계뿐 아니다. 오래전 성사되었던 소프라노 조수미와 피아니스트 백건우의 1월 중국 공연이 무산되었고 베이징심포니의 한국 방문 역시 무기한 연기되었다. 시간이 곧 비용인 영화 및 문화사업에서 무작정 버티거나 기다리라는 답은 해결책이 아니다.

유영호는 2015년 2월 말에 CJ E&M CHINA를 나왔다. 회사를 그만둔다는 말을 듣고 중국 내 드라마 시장 점유율 1위 제작사인

화책미디어 측에서 같이 일해보자는 제안이 들어왔다. 그렇게 유영호는 화책연합의 대표가 되어 새로운 불모지를 개척하고 있다. 회사가 장기적으로 성장하기 위해서는 기반을 탄탄하게 다져야 한다는 생각에 중국과 한국의 감독, 작가들의 인프라를 구축하는 기초작업을 하고 있다. 많은 제작사가 스타 감독을 확보하기 위해 치열하게 경쟁하고 있는데, 구태여 그 경쟁에 같이 뛰어들 필요는 없다고 생각한 것이다. 한국에서 진행한 시나리오 공모전도 인프라를 구축하기 위한 연장선상의 일이다.

빠르게 변하는 중국 영화 시장에서 기획력은 유영호가 살아남을 수 있는 확실한 경쟁력이다. 안주하지 않는 그의 개척자적 태도는 그 변화의 물결을 즐기는 법까지 알려준 듯하다. '한류'는 이야기의 시작점일 뿐 무조건 통용되는 결론이 아니다. 한류라는 단어가 품은 확장성을 각자의 영역에서 추출해낼 때 비로소 그 물줄기는 마르지 않고 계속될 것이다.

Follow-up Interview

영화인
유영호

홈비디오 사업부터 영화 투자, 제작 등 다양한 영역에서 활동했다.
가장 인상적이었던 영역은 어디인가

2005년에 중국에서 영화 제작을 준비하면서 배급도 같이 했다. 중국영화 시장을 제대로 이해하기 위한 실험이었다. 〈댄서의 순정〉, 〈괴물〉 등 한국영화의 중국 내 배급을 담당했는데 그 과정에서 심의의 중요성을 다시 한 번 절감했다. 심의를 못 받으면 제작, 배급 다 무용지물이 되는 것이다. 한번 심의가 연장되면 외화의 경우 그 사이 해적판이 다 나와버리기 때문에 사실상 개봉 시기가 너무나 중요하다. 〈괴물〉 같은 경우는 심의가 지연되어 해적판이 다 나오고 난 2007년 3월 8일에 개봉을 하게 되었다. 극장으로 유인하기 위해 공포영화로 마케팅을 했다. 해적판 말고, 극장에서 좋은 사운드에 큰 화면으로 제대로 된 공포를 즐겨보라고 홍보한 것이다. 이게 먹혔는지 영화가 꽤 잘되었다. 영화를 본격적으로 제

작하기 전, 배급을 했던 경험이 나에게는 아주 주효했다고 생각한다. 시장이 어떻게 형성되고 박스오피스 나오는 게 어떻게 분배되는지 몸으로 체화할 수 있었다.

〈이별계약〉이 흥행에 성공함으로써 한중 합작 영화의 가능성이
다시금 재평가되었다. 영화의 기획 배경은 무엇인가

중국에서 홈비디오 사업을 하면서 10만 명의 회원들을 대상으로 모니터링 설문을 진행했다. 내 입장에서는 중국 관객들의 니즈를 알 수 있는 좋은 기회였는데 의외로 잔잔한 멜로 영화에 대한 선호도가 높았다. 그 당시만 해도 중국영화에서 그런 장르가 전무하던 때였다. 그러던 중 2011년 상반기에 〈실연 33일째〉라는 저예산 영화가 개봉을 했는데 어마어마한 성공을 거두었다. 제작비로 350만 위안이 들어갔는데 3억 3,000만 위안의 박스오피스 수익을 거뒀다. 전형적인 멜로 기획영화의 성공이었다. 내가 예상하던 시장이 드디어 왔다는 생각에 닭살이 돋을 정도였다. 2008년 베이징 올림픽을 치르고, 부동산 붐이 일고, 중산층이 생기고, 전파력만 있던 세대가 소비력까지 갖추게 되면서 새로운 소비세대가 출현한 것이다. 그 시장을 겨냥해 영화 〈이별계약〉을 기획했다. 차별화 포인트는 최루성 멜로 장르였다. 극장 안에서 마음껏 울어도 되는 계기를 제공한 것이다. 그때 상황으로 중국의 젊은이들이 얼마나 스트레스가 심한가를 알게 되었다. 집값이 이렇게 올라가고 대다수의 돈이 많지 않은 자녀들은 취직해야 하고, 취직한다 해도 월급도 적었다. 결혼도 해야 하고, 빨리 사회에서 인정을 받아야 하고, 스트레스를 푸는 게 절대적으로 필요했던 것이다. 〈이별계약〉이 그런 역할을 했다는 걸 그때 알았다.

연달아 자기 기록을 경신했다. 영화 선택의 기준은

상업 영화에는 몇 가지 공식이 있는데, 한국판 〈수상한 그녀〉는 중국에서도 먹힐 수 있는 영화였다. 몇 가지 기준을 가지고 영화를 판단하는데 그 하나는 엣지 edge가 있어야 한다는 점이다. 망해도 잘 만들었네 하는 엣지가 필요했다. 또 하나는 장르로 분석을 하는데 중국에서는 2011년 멜로 영화가 시작된 이후 장르의 변

주나 업그레이드가 되어야 하는 상황이었다. 〈수상한 그녀〉는 '판타지'와 '멜로'라는 두 가지 장르의 결합으로 거기에 부합했다. 또한 중국에서는 울리고 웃기는 영화는 안 망한다. 〈신조협려〉는 거의 1~2년 주기로 리메이크가 되는데 매번 관객들이 그것에 호응한다. 스토리를 다 알고 있어도 '이번에는 어떤 배우들이 그 내용들을 어떻게 소화할까?'라는 관점으로 영화를 보는 것이다. 우리나라 관객에게서는 볼 수 없는 태도다. 스릴러는 스토리를 알면 재미가 없지만 울리고 웃기는 영화는 중국 관객들 입장에서 충분히 두 번, 세 번 볼 수 있는 것이다. 향후 확장성 측면에서도 〈수상한 그녀〉는 맞아떨어지는 부분이 있었다.

중국 시장을 잘 이해하는 사람으로서 한국 사람들이 사업을 시작할 때 주의해야 할 점을 알려달라

한국 사람들은 자존심이 세다. 중국에서 극장을 설립하려면 법률상 외자 49%, 중국 51%의 비율로 합자 법인을 만들어야 하는데 내실을 취할 생각을 먼저 하는 것이 아니라 한국 회사 이름을 앞에 넣어야 한다는 식의 이야기를 먼저 한다. 할리우드 영화를 보면서 그 뒤에 유대인이 있다는 사실을 인식하는 사람들은 많지 않다. 우리 이름, 우리 브랜드만 내세우고 강조하는 것은 더 넓은 세계를 구축하는 데 아무런 도움이 되지 않는다. 오히려 그게 발전의 걸림돌이 될 수 있다.

한국에 있는 영화인들에게 하고 싶은 말이 있다면

경제학적으로는 영화의 내수시장은 1억 명이 기준이다. 1억 명의 인구가 있으면 자국 시장이 형성되고 그 이하면 해외로 눈을 돌려야 한다. 그 기준에서 보자면 한국의 영화시장은 애매한 지점이 있다. 홍콩은 워낙 인구가 적으니 영화 산업 초반부터 해외 진출을 전제했다. 중국이나 일본은 자국 시장이 형성되는 규모다. 한국은 인구 수에 비해 내수시장이 꽤 튼튼한 편이다. 한국영화 산업의 중국 진출이 늘어났다고는 하지만 여전히 '한국에서도 먹고살 수 있는데 내가 왜 해외에 나가냐'라는 인식도 존재한다. 물론 해외 진출의 필요성을 느끼기는 하지만 홍콩 같은 절박함이 없다. 중국 정부는 국비로 1년에 200명씩 영국, 프랑스, 호주 등

각 나라의 영화학교에 유학생들을 보냈다. 2016년 하반기부터 그 친구들이 돌아오기 시작했는데, 중국 5세대 감독들을 정부가 키웠듯 그들 역시 메이저 제작사에서 역량을 발휘하도록 키워질 것이다. 이것은 우리가 가진 비교우위 경쟁력의 유효기간이 그리 길지 않다는 것을 의미한다.

<div align="center">앞으로의 계획은 무엇인가</div>

이제야 내 본질을 어느 정도 알게 되었다. 사람이 자기를 아는 게 가장 두려운 일 아닌가. 중국에 있는 동안 업종만 7번을 바꿨다. 진득하게 뭘 하지 않는 것이다. 가만히 생각해보니 나는 새로운 것을 좋아하더라. 똑같은 것을 반복하는 것이 가장 싫다. 생각해보면 영화는 항상 새로운 이야기를 하니까 이 일을 오래 할 수 있겠네, 싶었던 기억도 난다.

요즘은 웹 영화에 대한 관심이 많다. 중국영화 시장의 성장을 목격한 나로서는 웹 영화, 웹 드라마 등 웹 콘텐츠의 성장이 확실히 그려진다. 영화 산업은 이미 중턱을 넘어가고 있고 웹을 통해 또 한 번의 새로운 시장이 열리는 것이다. 미국이나 일본은 DVD 시장이 여전히 존재한다. 한국은 DVD 시장을 지나서 IP TV 시장으로 넘어갔다. 중국은 IP TV도 건너뛰어서 웹 시장이다. 웹 콘텐츠만으로도 영화 산업을 능가하는, 괜찮은 시장이 열리는 것이다. 재작년 대비 작년 웹 성장률이 100%였다. 앞으로 3년 뒤 웹 시장은 어마어마한 속도로 성장해 있을 것이다.

현재 웹툰도 준비하고 있고 스타메이킹 학교도 기획하고 있다. 무엇보다 중국은 콘텐츠 호환성이 좋다. 우리나라와는 달리 소설을 원작으로 영화를 만들면 소설의 팬들이 고스란히 영화의 1차 고객이 된다. 극장으로 가기 전에 먼저 웹툰으로, 웹 소설로, 웹 드라마로 제작을 한 후 시즌 2로 영화를 제작하는 것이 가능하다. 거기에 참여하는 감독, 배우들은 미리 양성한 우리 사람들로 채울 것이다. 이렇게 엔터테인먼트의 영역이 확장되는 것이다.

Beijing Movement

베이징 무브먼트 ❹

파크뷰그린

베이징 최초의
지속 가능한
건축

"베이징에시 공기가 좋았던 날은 1년 중 175일밖에 되지 않았다. 1년의 반도 안 되는 기간이다."

2015년 2월 28일, CCTV 앵커 출신 차이징(柴静)이 제작한 다큐멘터리가 공개된 첫날, 1억 회 이상의 조회 수를 기록하며 중국 대륙을 들썩이게 했다. 〈돔 아래서(Under the Dome)〉라는 제목의 이 다큐멘터리는 어린 딸의 종양이 중국의 스모그 때문이라 판단한 차이징이 중국의 대기오염 문제를 구조적으로 파헤친 영상이다. 중국 언론에 따르면, 영상 공개 이후 환경보호 관련 기업들의 주가가 급등했고 온라인 쇼핑몰 타오바오에서는 어린이 마스크 관련 검색이 30배나 증가했다고 한다.

사실 정보 통제와 규제가 심한 중국 정부가 주요 포털 사이트에서 이 다큐멘터리의 스트리밍을 허용한 것 자체가 놀라웠다. 이 영상이 공개된 것은 중국 최대 정치행사인 양회(중국인민정치협상회의, 전국인민대표대회)를 며칠 앞둔 시점이었는데 대형 국유 에너지기업들을 스모그의 주범으로 몰기 위해 정부가 여론을 활용하려 했다는 분석도 있었다. 하지만 중국 정부는 일주일 만에 태도를 바꿔 영상 및 관련된 기사 및 검색 정보들을 모두 차단했다. 대기오염의 원인 및 책임이 궁극적

으로는 중국 정부에 돌아갔기 때문이다.

이 다큐멘터리는 중국 대기오염의 원인과 실체를 꽤나 사실적으로 보여준다. 그래서 심란해진다. 우리 역시 이 여파에서 자유로울 수 없기 때문이다. 급격한 경제 발전을 이룬 나라들이 대부분 그러하듯, 중국에서도 수많은 산업 폐기물과 극심한 대기오염이 큰 문제로 떠오르고 있다. 지리상 우리는 중국 발 미세먼지의 영향권에 있다. 언젠가부터 우리나라에서 맑은 봄 하늘을 보는 날이 급격히 줄어든 것도 이와 무관하지 않다.

봄마다 베이징에 갈 때면 효과가 좋다는 방역용 마스크를 한 묶음 챙겨갔다. 실제로 가시거리가 채 10m도 되지 않는 날도 많았고, 같이 출장을 간 에디터들은 그 뿌연 대기에 놀라며 연신 마른기침을 뱉었다. 그렇게 미세먼지가 내리는 날이면 나는 어김없이 동다치아오역 근처에 있는 한 건물로 향했다. 쇼핑몰 중간중간 초현실주의 살바도르 달리(Salvador Dalí)의 예술작품이 입간판처럼 아무렇지도 않게 놓여 있는 곳, 환경오염의 대명사인 중국 베이징 한복판에서 친환경 건축의 이력을 제일 먼저 내민 곳. 중국명 팡차오디, 바로 파크뷰그린(Park view green)이다.

파크뷰그린은 우리나라로 치면 코엑스 같은

곳으로 쇼핑몰, 식당, 오피스, 아트센터, 호텔, 영화관 등이 모여 있는 복합 문화공간이다. 거대한 삼각형의 유리벽이 인상적인 건물 외관은 밤이면 베이징 한복판을 더욱 찬란하게 만든다. 베이징에 올 때마다 이곳을 찾는 데에는 여러 가지 이유가 있다. 중국 거대 출판 브랜드인 중신 출판사 서점이 있어서 이런저런 책들을 보는 재미가 있었을 뿐 아니라 평소 좋아하는 스웨덴 패션 브랜드 COS 매장(그 당시 한국에 매장이 론칭하기 전이었다)도 있었기 때문이다. 하지만 뭐니뭐니 해도 지루하지 않은 공간 구성과 몰 안에 아무렇지 않게 툭툭 놓인 예술 작품을 관람하는 것이 즐거웠다. 쇼핑을 하다가 살바도르 달리의 작품을 코앞에서 보는 경험은 드문 일이니까. 수십 점의 달리 작품을 포함해 500여 점의 예술작품이 사람들과 자연스레 어우러져 파크뷰그린의 분위기를 완성했다. 그 안에 있다 보면 미세먼지 가득한 베이징의 대기를 잠시 잊을 수 있었다.

베이징의 랜드마크로 자리 잡은 파크뷰그린은 홍콩 전역을 기반으로 중국, 대만, 유럽, 미국 등지에 호텔, 레저, 예술 등의 사업을 해오고 있는 파크뷰그린 그룹의 소유다. 그룹의 회장 황지엔화(Huang jianhua)는 살바도르 달리 작품을 가장 많이 소장하고 있는 컬렉터로도 유명하다.

❹

파크뷰그린이 주목을 받게 된 것은 베이징 최초로 지속 가능한 건축을 표방했기 때문이다. 1995년, 중국 베이징에 건물 부지를 구입한 이후 수많은 건축가가 디자인 콘셉트를 제시한 끝에 2000년 파크뷰그린의 최종안이 선택되었다. 하지만 지속 가능성을 탑재한 디자인 작업은 완료하는 데만 5년이 걸렸고, 2005년 공사에 착수한 건물은 7년이 지난 2012년 9월에야 비로소 문을 열 수 있었다.

여전히 공사와 개발이 한창인 베이징에서 이 건물은 애초 설계부터 환경과 지속 가능을 그 목적으로 두었다. 파크뷰그린은 투명 방패로 상부가 막혀 있는데 이 '버퍼 영역'에 의해 외부 환경으로부터 비교적 쉽게 내부 환경을 제어할 수 있다. 전체 구조는 따뜻한 공기를 위로 끌어와 87m 위의 건물 상층부로 빠져나가게 하는 형식으로, 매년 탄소 5,000t 절약, 물 사용량 47% 절감, 에너지 사용 40%를 절감하도록 설계되었다. 애초 공사 당시에 생겨난 폐기물 81%를 재활용하기도 했는데 실제 건물에 쓰인 재료의 25%가 재활용 재료라고 한다. 이러한 친환경성을 인정받아 파크뷰그린은 2011년 세계 그린 어워드 '베스트 그린 인텔리전스 건축' 브론즈상, 2012년 그린 빌딩 어워드 '아시아퍼시픽 그랜드 어워드' 등 화려한 수상 이력을 지니게 되었다. 특히 중국에서는 최초로 미국의 친환경 건축불 인승제노인 'LEED'의 플래티넘 인증을 받기도 했다.

중국을 넘어 아시아 최고의 친환경 건물이라 일컬어지는 파크뷰그린. 중국은 세계에서 이산화탄소를 가장 많이 배출하는 나라라는 오명을 가지고 있지만, 다른 면에서 보자면 신재생에너지에 대한 개발과 투자를 가장 많이 하고 있는 나라이기도 하다. 환경오염의 오명을 안고 있는 중국이 자신 있게 내놓을 수 있는 녹색건물 파크뷰그린. 파크뷰그린은 오늘도 수많은 예술품과 함께 제 스스로 지속 가능한 순환을 행하고 있다.

파크뷰그린(侨福芳草地)

홈페이지: www.parkviewgreen.com
주소: No.9 Dongdaqiao Road, Chaoyang District, Beijing, China(北京市东大桥路9号)
영업시간: 오전 10시~오후 10시, 휴무 없음

파크뷰그린

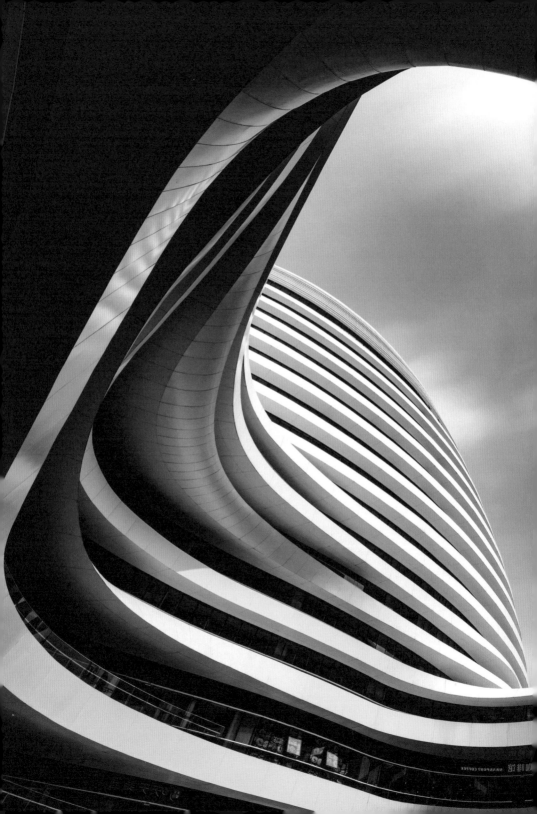

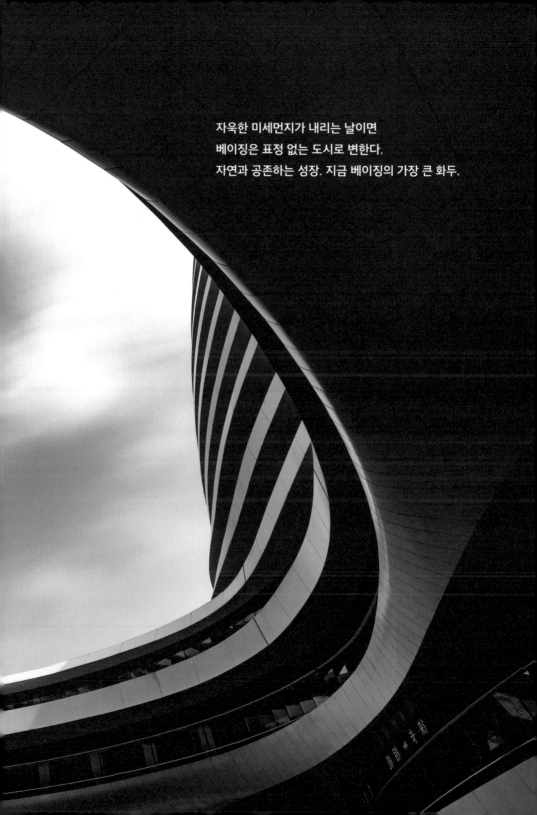

자욱한 미세먼지가 내리는 날이면
베이징은 표정 없는 도시로 변한다.
자연과 공존하는 성장. 지금 베이징의 가장 큰 화두.

한중
디자인 코드
실험실

디자인 에이전트
·
싱후이 크리에이션스
운영총괄 디렉터

김은조

정치적 이데올로기에서 비교적 자유롭고 새로운 것을 받아들이는 데
적극적인 중국의 젊은이들. 이들에게 한국의 디자인 제품,
캐릭터 제품은 디테일과 완성도, 아이디어 측면에서 흥미로운 오브제가
되고 있다. 김은조는 기성세대와는 전혀 다른 방식으로 소비하는
바링허우(80后), 주링허우(90后)들에게 한국의 디자인을 소개한다.
현재 중국인 남편과 함께 만들어가고 있는 디자인 플랫폼은 단순히
한국 디자인 제품의 유통 채널을 넘어 탈 국가적 디자인 코드를
모색하는 실험실로 진화하는 중이다.

**디자인
에이전트
김은조**

2016년 10월 4일, 중국 국경절 연휴기간에 느긋하게 베이징에 머무는 것은 처음이었다. 국가적으로 열흘 가까이 쉬는 긴 연휴였지만 도시에는 멀리 떠나지 않은 베이징 사람들과, 휴가를 맞아 베이징을 방문한 이방인들로 여전히 북적였다. 그 인파를 뚫고 나는 텐안먼 광장의 남서쪽에 위치한 다스란大柵欄으로 향했다. 문화보존 구역으로 지정된 이곳에는 올해로 여섯 번째를 맞이하는 '베이징 디자인위크'가 한창이었다.

도착해보니 트렌디한 옷차림, 호기심 어린 눈으로 골목골목을 누비는 중국의 젊은이들이 가득했다. 지역 재생 프로젝트 바이타시 리메이드白塔区 Remade, 가장 오래된 건물이 모여 있는 다스란의 도시 재생 프로젝트가 디자인위크의 일환으로 전개되고 있었다. 전통의 골격을 그대로 유지한 채 감각적인 디자인과 아이디어를 바탕으로 새롭게 변모한 공간들은 도시 풍경과는 조금 결이 다른 매력을 발산했다. 베이징 디자인위크는 베이징이 지향하는 디자인의 다양한 스펙트럼을 엿볼 수 있는 일종의 축제다. 베이징 디자인위크 시즌이 되면 798 예술구, 다스란, 바이타시 등 베이징의 핫한 공간들이 저마다의 색깔을 내며 무뚝뚝한 중국의 수도에 여러 가지 표정을 만들어준다.

중국적 디자인, 새로운 소프트파워의 행보

중국 션완홍위안申萬宏源 증권에 따르면 2018년, 중국 산업디자인의 시장의 규모는 무려 1,500억 위안한화 약 25조 원에 이를 전망이라고 한다. 2011년 예산이 46억 위안이었던 것을 감안하면 무려 32배가 넘는 수치다.

이렇게 '디자인'이 중국 내에서 중요한 화두로 떠오른 데에는 여러 가지 이유가 있다. 우선 하드웨어를 통해 성장한 중국이 소프트웨어의 발전을 다음 동력으로 삼았기 때문이다. 2001년 세계무역기구wto 가입 이후 중국은 10년 남짓한 기간 안에 세계 2위의 경제대국이 되었다. 세계의 공장이라 불리며 국내 인프라를 통한 제조업에 박차를 가했기 때문이다. 그에 비해 기술, R&D, 디자인 등 소프트파워는 상대적으로 약했다. 최신식 인쇄기기를 보유하고 있지만 정작 그 색을 감리할 수 있는 인쇄 기장이 없다는 말은 당시 중국의 현실을 단적으로 표현해준다. 중국은 그 소프트웨어를 채우기 위한 방편으로 한국을 비롯한 다양한 나라의 인재들과 협업하며 노하우를 익혀나갔다. 그렇게 외국의 기술과 노하우를 적극적으로 수혈받는 동시에 내부의 인적자원을 성장시킬 수 있는 방법을 꾸준히 모색해온 것이다.

시진핑 국가주석이 '독자적인 디자인 산업 발전에 중국의 미래가 달려 있다'고 선포하자 정부, 기업들이 일제히 디자인 분야에 대한 투자를 확대하기 시작했다. 베이징, 선전, 상하이 등 1선 대도시를 중심으로 각종 디자인 관련 정책들이 만들어졌고 국제 행사 등 다양한 디자인 이벤트가 열렸다. 이러한 변화는 중국의 디자인 산업이 빠르게 성장할 수 있는 기반이 되어주었다. 2015년 기준으로 베이징에는 디자인 관련 기업만 2만여 개가 있고, 약 25만 명의 디자인 관련 산업 종사자가 있다. 베이징시의 2015년 디자인 예산은 약 900억 위안한화 약 15조 원으로 우리나라 국가 전체 디자인 R&D 예산의 3배가 넘는다. 중국은 이처럼 엄청난 속도와 규모로 디자인에 관한 넓고 평평한 토대를 마련해왔다.

새로운 소비자군의 출현과 성장

디자인과 브랜드에 민감한 새로운 소비자군의 출현도 디자인의 위상을 강화하는 요소였다. 이는 중국 제품 시장의 주도권이 공

급자에서 소비자에게로 넘어가고 있다는 것을 보여준다. 이 막강한 소비자들은 1979년 1가구 1자녀 정책이 시행된 이후 태어난 소황제, 즉 바링허우와 주링허우 세대다.

'바링허우'는 현재 중국의 30대들로 1980년 개혁·개방 이후 태어나 '인민'보다는 '나'를 중시하는 사고관으로 성장한 첫 번째 세대다. 외동으로 성장해 부모, 조부모, 외조부모의 관심과 사랑, 재산을 모두 받는다 하여 소황제로 불리는 이들이다. 이기적이고 오만한 중국의 신세대를 상징하던 이들은 어느덧 30대로 성장해 중국 사회의 뼈대이자 결혼, 출산, 자녀 양육 관련 시장의 핵심 소비자가 되었다.

톈안먼 사태 이후인 1990년대에 출생한 주링허우는 2기 소황제로 불린다. 이들은 개혁 개방 직후 태어나, 어린 시절 경제적 부족을 경험했던 바링허우와는 양상이 조금 다르다. 출생 이후 줄곧 경제 성장의 한가운데 있었던 주링허우는 소비화법이 모바일로 특화되어 있다. 이들은 온라인, 사회관계망서비스SNS, 공유경제 분야에서 특히 두각을 나타낸다. 또한 중국의 실리콘밸리라 불리는 베이징의 '중관춘中關村'에 새로운 바람을 일으키는 주역이기도 하다. 스타트업의 메카인 중관춘은 샤오미를 비롯해 레노버, 바이두, 텐센트 등을 탄생시킨 중국의 IT 요람이다.

주링허우는 개인의 취향을 중시한다는 점에서 대중大衆이 아닌 '소중小衆'으로 일컬어진다. 많은 사람이 보편적으로 쓰는 제품보다는 자신의 개성과 취향을 드러낼 수 있는 나만의 제품을 소비하고자 하는 욕구가 강하다. 주링허우 세대는 2020년부터 2040년까지 전 인구의 15~16% 비중을 유지하면서 차후에도 핵심 소비 연령대로 부상할 전망이다. 전 세계적으로 이들의 특성과 소비행태를 연구하는 논문이 쏟아져 나오고 있는 실정이다.

幸會創品

著名設計師品牌集合店

**김은조와 그녀의 남편이 함께 만든 회사
싱후이 크리에이션스(幸會创品)의 로고**

바링허우, 주링허우 세대는 명품 매장 선반 위 제품들을 싹쓸이
하는 쇼핑으로 부를 과시하던 기성세대들과는 다르다. 소셜미디
어를 통해 사용자 리뷰를 살피고 트렌드를 파악한다. 또한 참여
형 소비자로서 제품의 리뷰를 직접 해 향후 생산에도 적극적인
영향을 미친다. 농담처럼 '대륙의 실수'라고 일컬어지는 샤오미
는 애플의 카피라는 오명에도 단순 디자인의 모방을 넘어 새로운
사용자 경험 디자인을 이끌어냈다. 엄청난 수의 소비자들을 통해
추출한 리뷰, 팬들의 적극적 참여를 통한 서비스 개선 등으로 중
국식 진화를 이룬 것이다. 그 적극적 참여의 주체도 바로 주링허
우 소비자들이었다.

공적 시선으로 포착한 한중 디자인 플랫폼의 가능성

전 세계 브랜드들은 이 막강한 소비 주체들에게 어필하기 위해
다양한 전략을 구사하고 있다. '메이드 인 차이나Made in China'가
아닌 '메이드 포 차이나Made for China'라는 말이 낯설지 않은 요즘,
중국 젊은이들에게 한국의 뛰어난 디자인 제품을 소개하겠다며
디자인 플랫폼을 구축한 이가 있다. 한국과 중국의 디자인을 공
적 시선으로 관찰하다가 본격적인 비즈니스를 시작한 김은조다.
김은조는 현재 싱후이 크리에이션스幸會创品, XINGHUI CREATIONS의

싱후이 크리에이션스 매장 모습

베이징 798 예술구에 오픈한 단독 매장.
한국의 디자인 브랜드를 홍보하고 판매하는
플랫폼이다.

운영총괄 디렉터로 활동하며 한국의 여러 디자인 제품들을 큐레이션하고 중국에 알리는 일을 하고 있다. 남편이자 아트디렉터인 중국인 시셩XI SHENG과 함께 시작한 싱후이 크리에이션스는 중국 크리에이티브 기관인 O2 크리에이티브 인스티튜트鮮氧文创, CREATIVE INSTITUTE에서 투자를 받아 설립한 회사다. 한국에서 유명한 디자인 브랜드의 홍보, 대행 및 판매까지 겸하는 편집 스토어이자 일종의 플랫폼으로 기능하는데 민간에서는 처음 등장한 한국 디자인 관련 채널이다.

"어렸을 때부터 중국 역사에 관심이 많았어요. 중학교 때 읽었던 《삼국지》, 《동주열국지》 등 역사소설의 무대로서 중국을 먼저 인식했던 것 같아요. 자연스레 한자에 대한 관심도 높아졌는데 대학교 때는 한족 출신 중국인에게 일대일로 중국어 과외를 받기도 했었어요. 아나운서를 양성하는 대학 졸업자였던 기억이 나네요."

그녀의 중국 앓이는 계속 이어져 2002년, 결국 다니던 대학을 휴학한 후 베이징 칭화대학교로 어학연수를 떠났다. 연수 후 건축 분야 석사까지 하고 돌아온다는 계획이었다. 하지만 중국어를 공부하다 보니 건축보다는 조금 더 본격적으로 중국어를 체화하고 싶다는 생각이 들었다. 망설일 이유가 없었다. 그녀는 한국으로 돌아와 한국외국어대학교 통번역대학원에 진학해 번역에 관해 배우기 시작했다.

그러던 중 우연한 기회에 한국디자인진흥원에 들어가게 되었다. 그리고 그곳에서 2006년부터 약 4년간 디자인 산업에 대한 공적 관점을 경험하게 된다. 이후 회사를 퇴직하고 미뤄두었던 통번역대학원을 졸업했다. 졸업과 동시에 다시 베이징과 인연을 맺을 기회가 생겼다. 베이징 산업디자인센터BIDC에서 연구원 오퍼를 받게 된 것이다. 계속 지녀왔던 디자인이라는 화두와 중국이라는

무대가 합쳐진 일이니 마다할 이유가 없었다. 그렇게 베이징에서의 본격적인 생활이 시작되었다.

이후 디자인디비 중국 해외통신원 리포터로 활동하며 중국의 디자인 이슈를 취재해 한국에 보내는 일을 했다. 다양한 중국 디자이너들을 만나며 네트워크를 쌓은 것도 이때다. 무엇보다 디자이너 인터뷰를 하다가 지금의 남편을 만났다. 상하이교통대학교에서 시각디자인을 전공한 김은조의 남편은 광고 디렉터, 전시 큐레이터, 기업들의 아트디렉터를 해온 디자인 분야의 전문가다. 뿐만 아니라 잡지 편집장을 거쳐 현재는 싱후이 크리에이션스 디렉터를 맡고 있다. 중국 디자인 산업 중심부에 깊숙이 들어가 있는 이들 부부의 대화는 언제나 즐겁고 다양한 경로로 확장되었다.

"저와 남편의 장점을 잘 살릴 수 있으면서 의미 있는 일은 무엇일까 고민했어요. 남편은 그래픽디자인을 공부하고 광고회사와 아트컨설팅, 잡지사 등을 운영했고, 저는 한국 디자인을 중국에 소개하는 일을 해왔죠. 그러한 고민 끝에 만든 지점 회사는 1차적으로 한국 디자인과 예술가의 중국 에이전시 및 디스트리뷰터 역할을 하고 있어요. 젊은 세대를 타깃으로 한 일러스트, 피규어 및 관련 제품을 주로 다루고 있는데 점차 그 영역을 확대해보려고요."

한국 디자인에 중국식 해법 더하기

2015년 11월 설립한 싱후이 크리에이션스는 2016년 초 피규어로 한국에서 인기를 끈 '스티키몬스터랩'과 서유기 시리즈로 협업했다. 손오공 피규어는 중국에서 가장 영향력 있는 구매 사이트인 제이디닷컴JD.COM에서 크라우드펀딩 방식으로 판매를 진행했고 성공적인 성과를 냈다. 또한 중국에서 가장 큰 규모의 디자인 전시 중 하나인 아트 베이징에 참가해 3일간 참관 인원 10만 명, 현장 판매액 약 10만 위안을 달성하기도 했다. 이는 한국 디자인

아트 베이징 전시 부스

스티키몬스터랩, 리블랭크 등 한국 브랜드에 대한
중국 젊은 층의 관심이 이어졌다.

스티키몬스터랩 서유기 피규어

스티키몬스터랩과 협업해 만든 중국 특별판 피규어로
서유기의 손오공을 모티프로 제작했다.

싱후이 크리에이션스 매장 외관

젊은이들이 많이 방문하는 다산쯔798에 자리 잡은 매장.
감각적인 윈도우 페인팅이 시선을 끈다.

싱후이 크리에이션스 디자인 스토어

김은조는 한국 디자인 제품을 중국에 소개할 뿐 아니라
중국에 특화된 디자인 개발에 참여하며 한국 브랜드의
중국 진출을 다각화하고 있다.

제품들이 중국 젊은 층에 어필할 수 있다는 확신을 갖게 한 계기가 됐다. 전시 기간 동안 중국 내 다수의 미술관, 디자인스토어로부터 입점 제의를 받았다. 그렇게 여러 가지 가능성을 확인한 후 2016년 10월, 베이징 798 예술구 안에 싱후이 크리에이션스 단독 매장을 오픈했다. 내가 방문했을 때에도 꽤 많은 중국인이 한국에서 온 피규어, 액세서리, 디자인 포스터 등을 관심 있게 고르고 있었다.

"아트 베이징 때는 리블랭크, 스티키몬스터랩 등 6개의 한국 브랜드를 가지고 갔는데 정말 사람들이 끊임없이 부스에 들어왔어요. 현장 판매도 좋았고요. 한국에 있는 콘텐츠와 디자인, 제품을 소개하는 것과 동시에 중국에 특화된 제품을 제작할 예정이에요. 중국 특별판으로 서유기 버전을 출시한 스티키몬스터랩과의 협업처럼요."

김은조는 한국 브랜드의 중국 내 판매 및 유통을 대행함과 동시에 중국 젊은 층에게 어필하는 디자인 기획에 조력한다. 중국 유명 미술관 아트스토어 및 주요 디자인스토어에 제품을 입점시켜 소비자와 만나는 접점을 늘리는 것도 중요한 역할 중 하나다. 김은조는 798 예술구 매장 운영과 한국 디자인 제품들을 선택하는 MD 역할과 디자이너와 소통하는 실질적인 업무를 맡고 있고, 남편은 전체 기획 및 중국 기업과의 커뮤니케이션을 담당하고 있다.

사실 많은 편집 숍들이 오프라인 매장에 제품을 진열하는 것만으로 많은 수수료를 취한다. 판매되지 않는 재고들은 다시 생산자가 걷어가게 하는 불공평한 일들도 종종 있어온 게 사실이다. 하지만 김은조는 판매하는 제품들의 경우 100% 사입을 원칙으로 한다. 온전히 비용을 들여 물건을 구매해오는 방식이기 때문에 부담은 있지만 동시에 판매에 대한 부분도 적극적일 수밖에 없

다. 한국 디자인을 대표하는 곳이 되기를 바라는 마음에서 애초에 문제가 발생할 것 같은 부분은 모두 투자를 하는 방식으로 전환해 해결했다.

싱후이 크리에이션스는 이제 막 기지개를 켠 상황이다. 앞으로도 중국 내 네트워크를 활용해 상업 공간 전시, 베이징 디자인위크, 디자인 상하이 100% 등 유명 전시에 참여해 더 많은 중국인에게 한국 디자인의 매력을 어필할 계획이다. 다양한 채널을 통해 브랜드 이미지를 강화시키고 한국 디자인 브랜드들의 중국 시장 진출을 가속화하는 것이 궁극적인 목표다.

그녀는 한국디자인진흥원 프로젝트 매니저, 베이징 산업디자인센터 연구원으로 일하며 한국과 중국의 디자인에 대한 공적 시선을 가져왔다. 또한 리포터의 입장에서 중국의 여러 디자인 활동들을 정제해 한국 독자들에게 전달하는 역할을 하기도 했다. 내가 그녀의 존재를 처음 알게 된 것도 디자인디비designdb.com 해외 디자인리포터 글을 통해서였다.

"베이징 산업디자인센터에 있을 때도, 리포터로 활동하던 때에도 한국 사람들에게 중국의 디자인을 제대로 알리자는 생각을 항상 했어요. 그리고 지금 이 일을 통해 중국 사람들에게 그들이 감명을 받는 무언가를 소개하고 있다는 것에 자부심과 동시에 사명감을 느낍니다. 중국뿐 아니라 전 세계에서도 경쟁력 있는 한국 디자인 제품들을 발견하고, 그들의 브랜드 힘을 더욱 확장시키는데 제 힘을 보태고 싶어요."

중국어로 디자인은 설계設計다. '기능적 요구와 미적인 아름다움을 위한 계획 세우기'라는 뜻이다. 중국은 우리가 상상하는 것보다 더 빠르게 변화하는 곳이다. 그 변화의 속도와 방향을 제대로

예측해 계획을 세운다면 더 빨리 새로운 지평을 맞이할 수 있을 것이다. 조만간 한국과 중국의 몇몇 시장은 그 구분 자체가 무의미해질 거라 예상하는 입장에서, 이들 부부의 행보를 응원하는 마음으로 지켜볼 생각이다.

Follow-up Interview

디자인 에이전트
김은조

한국을 떠나 중국으로 향하게 된 계기는 무엇인가

홍익대학교 건축학과를 다니다가 중국으로 어학연수를 왔다. 그때부터 언젠가
는 중국에서 중국 사람과 결혼해 정착하고 싶다는 막연한 바람이 있었다. 30대
초반쯤, 한국에서의 생활은 안정적이었으나, 더 이상 새로울 것이 없다는 생각
이 들었다. 한국식 결혼 생활에 적응할 자신도 없었다. 지금 떠나지 않으면 더
이상은 기회가 없을 것이라는 위기감도 들었다. 마침 중국에서 좋은 직장 제안
을 받게 되어 다시 중국행을 결심했다.

디자인 관련된 해외 리포터 활동을 했다

한국디자인진흥원 프로젝트 매니저로 일했다. 한중디자인포럼, 코리아디자인디
렉토리 프로젝트들을 담당했는데 뭔가 새롭고 재미있는 일을 해보고 싶어서 디

자인디비 해외 디자인리포터 활동을 시작했다. 다양한 분야에서 활동하고 있는 중국 디자이너들과 교류하게 된 계기가 됐다.

몸으로 체감한 중국 크리에이터들의 특성은 어떤가

중국 디자이너와 예술가들은 상업적인 면에 대한 이해와 관심이 높은 편이다. 작업을 할 때도 그런 부분을 염두에 둔다. 실제 협업을 해봐도 비즈니스 감각과 융통성이 뛰어난 편이다.

중국에서 활동하며 힘들었던 때가 있다면 언제인가

언어 및 문화 장벽이 제일 크다. 외국인으로서 충분히 중국어를 잘한다고 생각하지만, 중국에서는 중국어가 나의 큰 약점이다. 중국에 살면서 남들이 다 갖고 있는 조건인데 나는 노력해도 얻을 수 없다는 사실을 인정하는 게 처음에는 쉽지 않았다. 하지만 내가 중국인과 같아질 수는 없다고 생각하니 조금은 편안해졌다.

중국에 살면서 변화한 점이 있다면 무엇인가

중국에는 인구 수만큼 똑똑하고 뛰어난 사람도 많다. 오랫동안 쌓아온 철학과 깊이도 무시할 수 없다. 인내심의 강도가 다르다. 목표 달성을 위한 거침없는 속도와 효율도 인상적이다.

이곳에서 리에이터로서의 기회 요소는 무엇이라고 생각하는가

감각이랄까? 어릴 때부터 보고 자라온 경험들로 쌓인 감각은 쉽게 따라 할 수 없다. 젊은 층이 공감할 수 있는 유머러스한 디자인, 캐릭터 등 콘텐츠 시장에서 기회가 있다고 생각한다. 넘치는 건축물에 비해 그 공간을 채울 콘텐츠가 부족한 상태다.

회사 운영에 있어 가장 어려운 점이 있다면 무엇인가

나도 남편도 회사 운영의 최우선의 목표가 이익 창출은 아니다. 추구하는 목표

수준에 도달하기 위해 욕심을 버리지 못하는 성향이라 손해 보는 부분이 있다. 구체적인 운영 면에서는, 둘 다 제품을 판매하는 소매업은 처음이어서 판매, 재고관리 등 시스템을 구축하는 데 시간을 꽤 들였다. 나의 경우 한국과 전혀 다른 문화의 중국 스태프들을 관리하는 게 적응이 안 됐다. 지금은 철저한 인센티브제, 메뉴얼화로 해결해나가고 있다.

다시 한국에 들어가고 싶었던 순간이 있었나

아직까지는 없다. 가끔 한국에서 편하고 안정된 환경에서 일하는 친구들을 보면, 내가 한국에 계속 있었다면 어땠을까 싶지만, 자유롭고 하루하루 예측 불가능한 환경에서 도전하는 게 재밌다.

협업한 곳 중 가장 기억에 남는 브랜드는 무엇인가

스티키몬스터랩. 한 브랜드와 오랫동안 일하려면 어떤 사람들과 일하는지도 매우 중요하다. 신기하게도 그분들의 작품과 사람 자체가 갖고 있는 개성이 너무나 닮아 있더라. 사람 자체도 디자인처럼 매력적이고, 비즈니스까지 잘하는 브랜드라 생각한다. 중국뿐만 아니라 어디에서도 통할 수 있는 브랜드다.

한국 디자이너들과 접촉했을 때 그들이 가지는 중국에 대한 생각은 어떠한가

중국 디자인이 한국보다 못하다고 생각하는 분들이 많다. 심지어 중국 디자이너를 가르치려는 경우도 봤는데 정말 위험한 생각이다. 중국에서 경쟁력 있는 한국 디자이너나 크리에이터는 절대 많지 않다. 그게 우리의 고민이기도 하다. 기회가 있는 것은 맞지만, 그 기회를 차지할 중국 크리에이터들도 매우 많다. 심지어 그들은 홈그라운드라는 이점을 갖고 있다. 어느 곳보다도 치열한 생존경쟁이 이루어지는 중국이기 때문에 자신이 갖고 있는 장점에 집중하고, 극대화해야만 살아남을 수 있다.

우리의 콘셉트 자체가 기존 세대와 다른 1980~90년대 이후 출생한 이들을 겨냥한 터라 젊은 층의 반응이 압도적으로 좋다. 아직은 분위기 형성 단계이고, 구매층이 베이징, 상하이, 광저우 등 1선 대도시 위주이긴 하지만, 피규어나 일러스트 등에 대한 관심과 구매력이 상당하다고 생각한다.

중국에서 회사를 설립하려는 사람에게 선배로서 해주고 싶은 이야기가 있다면

단독으로 회사를 설립하는 것은 추천하고 싶지 않다. 믿을 만한 중국 파트너를 찾으라고 권하고 싶다. 회사 설립 전, 먼저 충분한 시간을 두고 중국을 경험해야 하며 언어뿐만 아니라 문화도 충분히 이해한 후 진입하는 것이 좋다. 중국에서 한국인이 갖고 있는 중국인 인맥은 피상적일 가능성이 높다. 중국 인맥을 제대로 활용하려면 그들이 당신에게 도움을 주는 만큼, 경제적으로 확실한 보상을 주는 것이 좋다. 또한 회사 운영 과정에서 하나부터 열까지 꼼꼼히 체크하고 넘어가야 한다. 그냥 무심코 넘어가는 부분에서 문제가 발생할 수 있다.

사드 배치와 관련해 체감한 변화들을 이야기해달라

우리 매장의 수요층은 대부분 젊은 층이고, 어느 정도 자신만의 확고한 아이덴티티가 있는 고객들이라서 사드 배치와 관련한 변화에 그렇게 흔들리지는 않는 편이다. 하지만 사드 배치 문제가 이슈화된 후 더 이상 '한국' 디자인이라는 것이 메리트가 되지 않는다는 것은 슬픈 일이다. 지금은 제품 홍보 때도 '한국'을 강조하기보다는 디자이너나 브랜드 자체를 강조하고 있다.

중국에서 즐겨가는 나만의 아지트가 있다면 알려달라

쑹좡朱庄. 798 다산쯔 매장을 오픈하기 전에 4년 정도 살았던 동네다. 예술가만 1만 명이 산다는, 중국에서 가장 큰, 어쩌면 세계에서 가장 큰 예술가 마을일 것이다. 시내에서 차로 한 시간이 걸리는 외곽 지역에 위치해 있다. 베이징 동6환 밖에 위치한 곳인데 예술가 친구들과 여유롭게 차 마시며 수다 떨 수 있는 곳이

어서 좋나. 쑹쫭에는 서럼하고 맛있는 식당들이 많은데 원새료의 맛이 살아 있는 요리들을 만날 수 있다. 시내에서는 아무리 비싼 식당에 가도 재료 본연의 맛이 느껴지지 않는다.

앞으로의 계획은 무엇인가

현재 에이전시 역할을 맡고 있는 브랜드들의 본격적인 중국 진출을 추진할 생각이다. 베이징 다산쯔 798 매장 외에 상하이와 쑤저우에 추가로 매장을 오픈할 계획도 가지고 있다. 훌륭한 한국 디자인 브랜드들이 중국에서 좋은 기회를 가질 수 있도록 노력할 것이다. 개인적으로는 나 자신에 더욱 충실했으면 좋겠다.

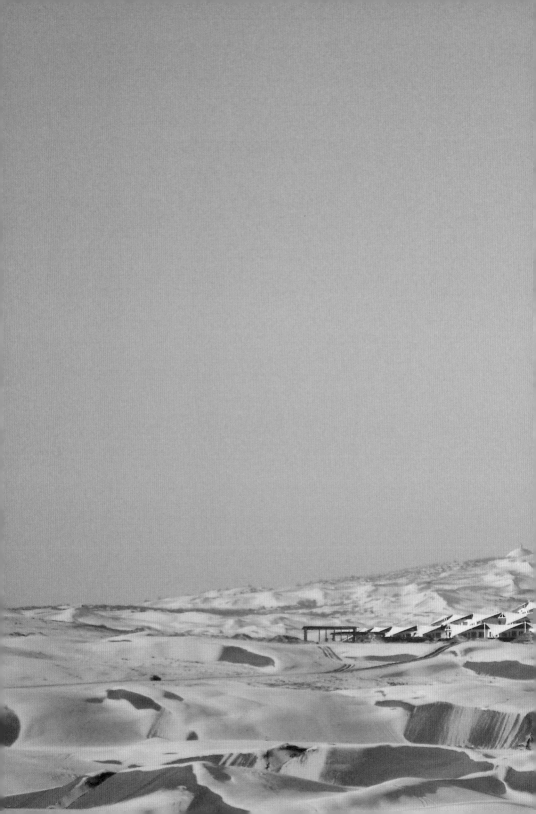

몇 가지 기준으로 단정 짓기에
중국은 너무나 다양하고 방대하다.

땅의 크기만큼
유구한 역사 속 누적된 시간만큼
14억 명에 이르는 사람의 수만큼
다양한 스펙트럼이 존재하는 나라.
그러니 성급한 일반화의 오류를 범하지 말 것.

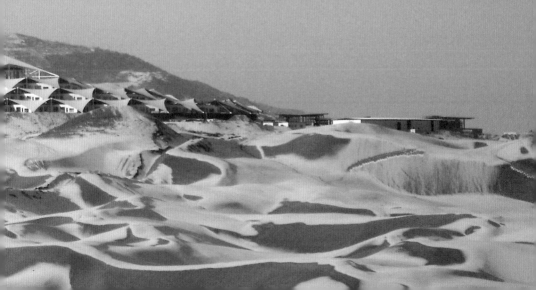

알 하나가
깨지려면
10년이 필요하다

대학원생
·
베이징대학교
예술학 이론학부
예술관리 및 문화산업 관리 전공

설양해

전 세계 리더들이 앞 다퉈 자녀들을 유학 보내는 대학, 1919년
5·4운동, 1989년 톈안먼 사태 등 중국 민주주의에 도화선이 되었던
곳. 바로 중국 최초의 국립대학 베이징대학교北京大学다. 한국에서 예술
중학교를 졸업하고 10대 후반 미국으로 교환학생을 간 설양해는 그다음
기착지로 베이징을 택했다. 20대 초반 베이징에 위치한 인민대학교
신문방송학과를 졸업한 뒤 베이징대학교 문화산업 석사 과정에
이르기까지, 설양해는 내로라하는 인재들과 함께 수학하며 중국의
미래를 실시간으로 목격했다. 왜 가장 말랑말랑하고 에너지 넘치는
20대에 중국 유학을 결심했을까. 그 안에서 세상을 바라보는 법을 배운
설양해는 어떤 관점으로 문화산업을 해석할까.

**대학원생
설양해**

1881년 11월 17일, 38명의 조선 유학생이 중국 베이징에 도착했다. 관원官員과 수종隨從을 합쳐 총 69명에 이른 이들은 청나라에 화약 및 탄약의 제조법, 지도 제작법, 기초 기계학 등을 배우러 간 영선사領選使 일행이었다. 유학생들은 중국의 각 기기국에 배정되어 기초 기계학, 탄약의 제조법, 외국어를 배웠다. 이들이 중국에서 배워온 지식은 훗날 삼청동에 위치한 한국 최초의 기기창 설립의 토대가 되었다. 학문적 교류는 지식의 확장을 전제했기 때문에 언제나 새로운 가능성으로 이어졌다.

우리나라와 중국은 같은 동아시아 문화권이자 지리적으로 인접해 있는 터라 오래전부터 학문적 교류를 이어왔다. 우리의 삶 안에 존재하는 한자와 유교 문화도 그 교류의 산물이다. 그 교류는 한국전쟁 때 단절되었다가 1990년대 중반부터 지금까지 계속 늘어나고 있다. 2016년에는 중국으로 공부하러 간 우리나라 유학생 수가 66,672명에 달하면서 미국 유학생 규모를 처음으로 넘어서며 유학생 비중이 높은 국가 1위를 차지했다.

하지만 수적 증가에 비해 중국에 대한 인식은 여전히 양극화 현상을 보인다. 사람들은 대기업 총수 자녀들이 중, 고등학교 때부터 중국에 유학을 간다는 이야기에 관심을 가지지만 사회주의 체제와 공산당이 실권을 가진 정치 구조에서 한국보다 더 나은 공부가 가능하겠냐는 의심도 거두지 않는다. 한국 입시에서 실패한 학생들이 유학 가는 곳이라는 편견도 여전히 존재한다.

1990년대 중반 이후, 그 전까지는 비인기학과였던 중어중문학과가 인문계 최고의 학과로 떠오르며 어마어마한 경쟁률을 내기 시

각했다. 1992년 대만과 관계를 단절하면서끼지 극적으로 중국과 수교를 체결한 일, 20년 안에 중국이 세계 강국이 될 것이란 각 매체의 전망이 영향을 준 탓이었다. 그로부터 26여 년이 흐른 현재, 그때의 전망과 예측은 꽤 많은 부분 적중했다. 중국의 급속한 경제 성장에 따라 자본과 인재가 대도시를 중심으로 모여들었고, 많은 이들의 마음속에 중국은 새로운 기회의 땅이라는 생각이 싹텄다. 유럽과 미국의 상류층 자녀들이 중국어 습득과 네트워크 구축을 위해 중국 유학을 선택했다. 한국에서는 얼마 전까지만 해도 도피성 유학지로 꼽히던 베이징이 이제 웬만해서는 살아남을 수 없는, 전 세계 인재들이 모이는 장소가 된 것이다. 이런 급격한 변화에 적응하지 못하고 한국으로 돌아간 유학생도 부지기수다.

인생의 경로를 바꾼 조언

우리는 살면서 인생의 경로를 바꿀 만한 순간들을 만나곤 한다. 그 당시에는 몰랐지만 돌이켜 보면 이후 삶의 결정적 계기가 되는 그런 순간들 말이다. 중국에 아무런 호기심도 없었던 10대 후반,

중국의 춘절 모습

음력 1월 1일인 춘절에는 홍등을 비롯한 붉은색 물결이 거리를 수놓는다.

설양해는 부모의 조언 한마디에 중국 유학을 결심하게 된다. 설양해의 부모는 중국의 가능성을 일찌감치 예감하고 있던 터였다.

"대학 입시에 관한 고민이 이어질 무렵 부모님이 중국 유학에 관한 이야기를 꺼내셨어요. 당시만 해도 중국에 대해 '지저분하고 발전이 덜 된 나라'라는 인상을 가지고 있었던 터라 그 권유가 달갑지 않았죠. 다른 나라로 유학을 갈 거라면 차라리 다시 미국으로 가고 싶었어요."

설양해는 예술 중학교 졸업, 국비 교환학생 프로그램을 통한 미국 유학, 검정고시로 고등학교 졸업 등 변수가 많은 10대를 보냈다. 그런 그녀에게 부모님은 꽤 진지하게 중국 유학을 권유했다. 중국은 그녀의 리스트에 존재하는 나라가 아니었지만 앞으로 국제무대에서 활발하게 활동하려면 3개 국어 정도는 유창하게 해야 한다는 엄마의 말이 마음을 흔들었다. 언어 배우는 걸 좋아했

베이징대학교 미명호

생각이 많아질 때마다 혼자 몇 시간이고 앉아 있던
베이징대학교 호수 미명호.

기 때문에 중국어를 배워보는 것도 나쁘지 않겠다고 생각하며 별 설렘 없이 1년간 중국 유학을 위한 맞춤형 입시를 준비했다. 그리고 2008년 인민대학교 신문방송학과에 합격하며 베이징 한복판에 혈혈단신 놓였다.

중국에 대한 첫인상은 역시나 좋지 않았다. 양꼬치 위에 뿌려먹는 쯔란의 냄새가 너무 역겨워 게워냈던 기억, 싸우는 듯 소리 지르며 대화하는 중국인들, 잔돈을 불친절하게 던져주는 점원들. 하지만 혹독하게 치른 맞춤형 중국 입시를 성공적으로 치러낸 후 맞이한 자유는 모든 나쁜 것들을 상쇄했다. 23살이라는 늦은 나이에 시작한 대학생활, 부모의 울타리를 떠나 누리게 된 자유, 그 모든 것들이 즐겁고 행복했던 것. 설양해는 공부보다는 한국인 학생회 활동, 동아리 활동 등 여러 가지 대외활동에 더 에너지를 많이 쏟았다. 사람들과 어울리는 시간이 더 많았던 2년여의 시간이 흘러갔다.

미래에 대한 본격적인 고민을 시작한 건 3학년 무렵이었다. 졸업후 중국에 계속 남을지, 한국에 돌아갈지 결정을 해야 할 시기가 온 것이다. 우선 설양해는 방학 때에도 중국에 남아 인턴 생활을 했다. 다양한 경험을 통해 실무를 하는 과정에서 중국을 거점으로 일을 해봐도 좋겠다는 마음이 커졌다. 그렇게 본과 졸업 후 2년간 광고 및 영화 포스터 관련 광고기획자AE, Account Executive로 사회생활을 시작했다. 하지만 다양한 역할을 담당해야 했던 융·복합적인 프로젝트들 사이에서 본인의 경쟁력에 대한 고민이 시작되었고 전문적인 지식을 더 쌓아야겠다는 생각에 석사 과정을 준비하기로 결심한다. 학부 입학 때와는 달리 스스로 절실히 필요성을 느낀 선택이었다.

주로 광고, 디자인, 영화, 음악 등 문화산업에 관련된 인턴 이력이

있었던 터라 자연스레 문화 관련 전공에 시선이 갔다. 학부 전공과도 무관하지 않았고 향후 중국의 문화산업이 훨씬 더 성장할 것이라는 판단도 있었다. 이왕이면 최고의 커리큘럼, 교수진이 있는 곳에서 공부하고 싶었다. 그렇게 선택한 곳이 바로 베이징대학교 문화산업관리 석사 과정이었다. 경제적인 부분에 대한 고민도 많았다. 그래서 지원받을 수 있는 정부 장학금을 알아보기 시작했고 주한중국대사관 추천으로 3년 전액 중국정부장학금을 받을 수 있었다. 그렇게 온전히 자신에게 집중할 수 있는 3년이 시작되었다.

치열한 모색을 통해 내 것을 찾아가는 과정

중국 전역에서 수재라고 불리는 학생들이 모여든 곳. 이론을 중시하는 학풍을 가지고 있었던 베이징대학교 석사 과정은 결코 녹록지 않았다. 예술학에 속한 전공이다 보니 처음 1년은 예술학 이론부터 동양철학, 칸트, 니체 등 서양철학의 토대까지 아우르는 수업들이 이어졌다. 산업적인 측면만 상상하던 그녀에게 원론적이고 철학적인 개념부터 다시 짚는 대학원 과정은 낯설고 어려웠다. 기본 소양부터 다시 쌓아가야 했기 때문이다. 한국어로도 읽기 어려운 미학 책들을 중국어로 하나하나 읽어가며 불면의 밤들을 이어갔다. 마냥 즐거웠던 대학 시절과는 달랐다. 목적이 분명했고 필요에 의해 스스로 선택한 행보였기 때문에 다시 돌아갈 수도 없었다. 무엇보다 같이 공부하는 중국 동기들의 에너지는 석사 과정 내내 설양에게 큰 자극이 되었다. 그들은 향후 중국의 미래를 이끌 인재들이기도 했다.

사회주의 체제 때문에 학생들이 통제와 억압에 더 익숙할 것 같지만 사실 중국 학생들은 대부분 무척 적극적이고 주도적이다. 강의 시간에도 토론과 질문을 서슴지 않는다. 기본적으로 선생과 학생은 평등하다는 전제가 있기 때문이다. 강의 중에 교수와 거침없이 논쟁을 벌이는 모습, 동의하지 않는 타인의 생각에 거침

베이징대학교 로고

1898년, 원·명·청 시대의 교육기감 국자감을
대체한 경사대학당(京師大學堂)으로 창설되었다.
1902년 경사대학당이 베이징사범대학으로 분리된
뒤 1912년 국립베이징대학으로 명칭을 변경했다.
중국 최초의 국립 종합대학이며 졸업생으로는
마오쩌둥, 루쉰 등이 있다.

없이 이의를 제기하는 모습 등은 중국 강의실에서 익숙하다. 더
군다나 각 성에서 손에 꼽히는 수재들만 모이는 베이징대학교 학
생들은 오죽할까. 언제 어디서, 어떤 주제를 가지고도 모두가 흥
미로운 토론을 이어나갈 수 있었다. 그만큼 내재되어 있는 지식
과 생각의 힘도 컸다.

"제가 아는 중국 친구 중 한 명은 영화 시나리오를 썼는데 독서
량이 정말 어마어마했어요. 그러다 보니 생각의 밀도나 이야기를
풀어가는 방식도 남달랐죠. 대학생들이 출품하는 영화제에서 수
상할 만큼 잠재력도 있는 친구였어요. 이런 친구들이 외국에 나
가서 자국 문화뿐만 아니라 유럽의 선진 문화들을 배우고 돌아오
면 그 파워는 상상 이상일 거라 생각해요. 게다가 중국 정부에서
도 자국 소프트파워를 키우기 위해 관련 직종에 대한 혜택과 지
원이 많아지는 추세고요."

베이징대학교의 대학 로고는 1918년, 문학가 루쉰魯迅이 초안을
만들었다. 가운데 형상은 '北大'를 그리고 있기도 하지만 서로 등
지고 있는 두 명의 사람을 지식인이 짊어지고 나간다는 의미를
담고 있기도 하다. 여기서 지식인을 바라보는 중국의 태도를 엿

볼 수 있다. 지식인이란 '교육의 혜택을 받은 사람'이다. 그 혜택을 받은 이들이 그렇지 않은 이들을 함께 품고 같이 나아가는 것, 이것이 중국인이 생각하는 지식인의 올바른 소양인 것이다.

중국은 창의적인 인재가 성장할 수 있는 시스템을 구축하는 데 많은 사회적 비용과 에너지를 들여왔다. 그 시작은 해외에 있는 중국 인재들을 대거 귀국시키는 것이었다. 1990년대 정부 주도로 이루어졌던 '연어 프로젝트'는 연어가 알을 낳기 위해 고향으로 회귀하는 것을 빗댄 프로젝트였다. 매년 해외의 최우수 인재 100명을 유치하겠다는 중국과학원의 백인계획百人計劃이 실시된 후 천인계획2008년, 만인계획2012년이 이어졌다. 그렇게 돌아온 인재들에게는 거액의 정착금을 지급했고 주택·의료·교육 등 생활에 필요한 12가지의 파격적인 혜택을 줬다. 혜택도 혜택이었지만 지식인의 사회적 역할을 고민한 사람들이 이때 대거 중국으로 돌아왔다. 이렇게 복귀한 하이구이海龜, 귀국 유학파들은 중국의 창의적인 성장에 구심점 역할을 하고 있다. 대표적인 하이구이로는 온라인 포털사이트 바이두를 창업한 리옌훙李彥宏 회장, 샤오미의 린빈林斌 총재 등을 들 수 있다.

청년영화제를 통해 바라본 중국의 문화산업

인터뷰가 진행되던 무렵, 설양해는 자신의 논문 주제 발표를 앞두고 있었다. 한참 한류가 이슈였던 때라 교수는 한국 관련 주제를 가지고 한중문화산업에 대한 이야기를 풀어보라고 조언했지만 이미 관련 논문들이 마구 쏟아지던 시절이었다. 중국 내 독립영화에 대한 연구를 해보고 싶다는 그녀의 생각에 지도교수는 정치적인 이슈에서 자유롭지 못하다는 이유로 우려를 표했다. 그때 한 박사과정 선배의 추천으로 'FIRST 청년국제영화제'를 알게 되었다.

"전주 본가에 머물며 중국 유학을 결심하기 전, 그러니까 미국 유

西宁FIRST青年电影展
FIRST International Film Festival
FIRST 청년국제영화제

신인 감독들의 데뷔작으로만 구성된 국제영화제로 매년 7월 중국 칭하이성
시닝시에서 열린다. 2016년에는 우리나라 영화 〈곡성〉의 나홍진 감독을
초청해 워크숍을 개최하기도 했다.

학을 갔다 와서 어정쩡하게 떠 있던 시간에 우연히 동네에서 전주국제영화제 포스터를 보게 되었어요. 외국어가 가능한 게스트 서비스팀 자원봉사를 모집하는 포스터였죠. 2006년, 영어 인터뷰로 간단한 면접을 본 후 영화제 게스트서비스팀에서 간간이 통역도 하며 일할 기회를 얻게 되었어요. 그게 인연이 되어 그다음 해에도 전주국제영화제에서 일하게 되었고 2007년, 중국 유학을 결심하기 전까지 총 3번에 걸쳐 영화제 스태프로 일했어요. 문화산업으로서 영화라는 장르에 관심을 가지게 된 계기였죠. 그래서 영화제를 주제로 연구해보고 싶었어요. 지도교수님이 유명한 영화 평론가 출신이라 여러 가지로 조언을 받기도 했고요"

내가 설양해와의 대화에서 가장 흥미를 느꼈던 부분은 바로 이 석사 논문에 관한 것이었다. 석사 논문 주제는 〈FIRST 청년국제영화제의 조직운영 특성과 브랜드 마케팅 전략에 관한 연구〉로 중국의 작은 영화제에 관한 연구였다. FIRST 청년국제영화제는 매년 7월, 중국 칭하이성青海省 시닝시西宁市에서 열리는 행사로, 올해로 벌써 11년째 이어오고 있는 국제영화제다. 흥미로운 건 영화제에 출품하는 영화들이 모두 신인 감독들의 데뷔작이라는 점. 어마어마한 스케일, 거대 자본을 등에 업은 영화들이 득세하는 가운데 이런 작은 영화제가 10년 넘게 유지되고 있다는 사실은 놀랍다. 검증이 되지 않은 신인 영화감독들을 위한 플랫폼이라는 사실도 신선했다. 중국 영화의 미래에 시선이 닿아 있는 이 영화제는 2006년 '대학생 영화제'로 시작되어, 2011년부터 칭하이성 시닝시에서 고정적으로 유치하고 있다.

"정부 관련 독립영화들이 상영 중지까지 당하는 마당에 이런 영화제가 10년 동안 어떻게 성장해왔는지 너무 궁금한 거예요. 논문을 쓰면서 알게 된 사실인데 명목상으로는 중국시닝인민정부와 중국영화평론학회가 주최하는 영화제지만 사실 영화제의 창립자

FIRST 청년국제영화제 로고

FIRST 청년국제영화제는 신인 감독의 데뷔작만 소개한다.
2011년부터 칭하이성 시닝시에서 열리고 있다.

는 크리에이터 출신인 민간인이더라고요. 그야말로 영화를 사랑하는 3명의 창립자가 모여서 잠재력 있는 젊은 청년 영화인들을 발굴하려는 영화제인 거예요. 중국 내 유명 영화제와는 성격이 조금 다른 영화제로, 혈기 왕성한 영화제라 표현할 수 있을 것 같아요. 논문은 주로 이 영화제 조직운영의 특성과 다른 중국 내 영화제들과는 차별화된 브랜딩 전략에 대해서 다루고 있어요."

영화제 관련 자료가 많지 않아 직접 담당자들을 만나 인터뷰하고 취재하는 영역이 논문의 많은 부분을 차지했다. 설양해는 영화제 기간 동안 프로그래머들을 일일이 찾아다니며 취재를 해갔다. FIRST 청년국제영화제에는 영화 상영 외에도 필름 마켓이나 워크숍 등 몇몇 부대 행사들이 열렸다. 필름 마켓에는 마치 스타트업 회사의 미래 가능성을 보고 투자를 결정하는 투자자처럼 아직 설익은 감독들의 가능성을 미리 간파하려는 영화계 관계자들이 모여들었다. 미래의 가능성을 미리 예측하고 발굴해 더 큰 가치를 만들어내는 것. 이 영화제의 핵심은 바로 여기에 있다. 미래 가능성을 발굴하는 일환으로 2012년부터는 워크숍도 진행하고 있다. 해마다 전 세계 유명 영화인 중 한 명을 초청해 중국의 젊은 영화인들에게 단기 강의를 해주는 방식이다. 워크숍을 통해

수강생들은 짧은 결과물들까지 만들어내는데 영화제 폐막 때 그 결과물을 공개하게 된다. 2016년에는 영화 〈곡성〉을 만든 나홍진 감독이 초청되어 젊은 중국 영화인들과 함께 흥미로운 결과물을 만들어냈다. 이렇듯 열정과 에너지가 있는 민간의 힘과 그 뒤를 받쳐주는 관의 협력으로 만들어지는 다양한 인큐베이팅 시스템은 향후 중국 문화산업의 큰 동력이 될 것이다. 문화대혁명으로 창의적인 허리를 잘려본 중국인들은 그 폐해가 얼마나 깊숙이 영향을 미치며, 그것을 다시 복원하는 데에 얼마나 많은 기회비용이 드는 지 몸소 경험한 바 있다. 가능성의 싹을 온전히 발견해 그것을 인큐베이팅하는 것, 그 중요성을 그 누구보다 잘 알고 있다. FIRST 청년국제영화제라는 작은 영화제 역시 그 마음으로 10년이 넘게 이어져 온 것이리라.

이야기가 무르익었던 어느 늦은 밤, 설양해와 함께 베이징대학교 내 호수 미명호未名湖를 산책했다. 그녀는 생각이 많아지거나 한없이 스스로가 작게 느껴지는 날 이곳을 찾는다고 했다. 다른 나라에서 공부를 한다는 것은 단순히 외국에서 지식만을 습득하는 것을 의미하지 않는다. 지식의 확장뿐 아니라 그 나라의 문화, 사상, 역사, 생활, 관습 등 모든 것에 관한 직접 경험이 필연적으로 수반되기 때문이다. 기존의 세계는 익숙하지 않은 새로운 경험을 통해 크고 작은 균열을 맞이하게 된다. 이 균열이 누군가에게는 알에서 깨어나는 즐거움이지만 누군가에게는 평온하던 세계가 파괴되는 괴로움일 수 있다. 새로운 환경이나 상황에 직면했을 때 피하거나 웅크려 방어하지 않고 있는 그대로 대면해보려는 힘. 있는 그대로 바라보고, 그 에너지를 흡수하는 태도 덕분에 설양해는 이 알 수 없는 나라 중국에서 10년을 머물 수 있었으리라. 그녀가 새로운 세계로 이제 막 진입한 감독들의 영화제를 연구 주제로 선택한 것은 어쩌면 우연이 아니었을지도 모른다.

대학원생
설양해

중국 대학 입학 과정이 궁금하다

인민대학교 국제관계학 전공을 목표로 1년간 맞춤 준비에 들어갔다. 베이징대학교 출신 원장님과 중국인 원어민 선생님들이 있는 학원을 등록해 매일 살다시피 하며 스파르타식으로 입시 준비를 했다. 인문계는 영어, 한어, 지리, 역사, 이렇게 네 과목의 필기시험을 보는데 과목별로 과외 선생님을 붙이고 입시만을 위한 중국어도 따로 배웠다. 철저히 합격을 목적으로 한 우리나라식 입시 준비를 했다. 외국인이 중국에 있는 대학교에 입학하기 위해서는 기본적으로 한어수평고시汉语水平考试 Hànyǔ Shuǐpíng Kǎoshì, HSK 급수를 따야 한다. 신 HSK는 1급에서 6급까지 분류되며 숫자가 높을수록 레벨이 높다. 대부분 유학생으로서 서류를 접수하려면 적어도 4급 이상, 중국어 수업을 제대로 따라가려면 6급은 되어야 한다. 대학 입시는 기본적으로 과목별 입학시험인 필기시험, 인터뷰, 이렇게

2개의 큰 축으로 진행되는데 그 당시가 2008년 베이징 올림픽을 앞두고 있을 무렵이었다. 그래서 올림픽과 관련된 내용들을 많이 익혔다. 실제 인터뷰 때 질문이 "기자가 되었다고 가정하고, 한국에서 중국으로 성화가 넘어오는 과정을 리포트하라"는 것이었다. 원체 많이 준비했던 내용이어서 술술 이야기가 나왔고 입학 장학금을 받을 정도로 성적이 잘 나왔다. 노력은 배반하지 않는다는 것을 체감한 순간이었다.

학사와 석사의 전공 선택 계기는 무엇인가

학사는 인민대학교 신문방송학원新聞学院에서 방송학广播电视新闻学을 전공했다. 사실 신문방송학과가 1지망 전공은 아니었다. 국제관계학과를 목표로 준비했는데, 2지망으로 붙을 수 있다는 나름의 전략(?)으로 전공 1지망을 신문방송학과, 2지망을 국제관계학으로 지원했다. 그런데 입학시험 점수가 좋게 나와 1지망으로 전공이 정해진 것이다. 원래 긍정적인 성격이라 방송미디어 쪽 공부도 나쁘지 않겠다고 단순하게 생각했다. 인민대학교 신문방송학과 커트라인이 가장 높기도 하다. 석사는 베이징대학교 예술학원艺术学院 예술경영 및 문화산업관리학艺术理论与文化产业管理学을 전공으로 선택했다. 당시 한류 문화콘텐츠와 중국 문화산업 등이 최고의 화두로 떠오르던 시기였기에 앞으로 좀 더 넓은 분야의 일을 하고자 선택한 전공이었다.

가장 기억에 남는 수업을 설명해달라

대학원은 기본적으로 16주 수업으로 진행되며 4주차부터는 계속 과제를 제출해야 한다. 총 35점을 이수하면 되는데 미학, 예술학이론, 문화산업관리학개론, 예술경영학, 창의산업관리학개론 등이 전공 필수다. 내가 흥미롭게 느꼈던 수업은 실습을 통해 진행되는 필드워크 수업들이었다. 그중 예술경영관리라는 과목은 조별로 교수가 정해주는 주제를 선택해 이론 관리 수업을 3주간 진행한 후 그 주제에 맞는 기업이나 조직, 단체를 찾아가 조직운영 등을 실습하는 과목이었다. 특이한 것은 학교에서 미리 기업을 선정해주는 것이 아니라 기업의 선정,

섭외부디 실습 과정 등을 학생들이 직접 진행한다는 점이다. 미리 기업을 섭외해 연결해주는 한국의 교육과는 달랐다. 우리 조는 '망고 TV'라고 불리는 중국 저장성 후난 TV에서 실습을 진행했다. 맨땅에 헤딩하는 마음으로 사람들을 섭외하고 과정들을 조율해갔다. 경비, 체류비까지 모두 자기 부담이었다. 이런 주체적인 조별 프로젝트를 통해 필드워크 위주의 실무적 경험들을 쌓아갔다. 과정이 험난하다 보니 중국인 동기들과 소통할 수 있는 기회, 연대할 수 있는 기회도 많았다.

중국으로 유학 오는 학생들에게 해주고 싶은 조언이 있다면 무엇인가

다른 나라도 그렇지만 중국은 특히 '오픈 마인드'를 가지고 와야 하는 곳이다. 다양성이 공존하는 나라이기 때문에 어느 한 면만 보고 중국을 속단하는 것은 무리다. 공부를 목적으로 유학을 온다면 전공, 목표 등 어느 정도 구체적인 계획을 갖고 올 필요가 있다. 스스로가 세운 계획과 목표가 있어야 건강한 유학생활이 가능하다. 최대한 중국인 친구들과 어울리고 다양한 활동에 참여해 경험을 쌓는 것도 추천한다.

베이징에서 즐겨찾는 곳이 있다면

구로우다지에鼓楼大街, 우다오잉五道营처럼 베이징의 오래된 골목길인 후통. 그곳에 자리 잡은 조그마한 핸드드립 커피 전문점, 수제 맥줏집, 갤러리, 빈티지 가게 등을 보면 평범했던 베이징의 삶이 신선해지는 기분이 든다. 요즘 즐겨가는 곳은 싼리툰에 위치한 수제 맥줏집 '京A'와 슬로 보트 브루어리Slow boat brewery다. 여기는 원래 후통에 있던 조그만 수제 맥줏집이었는데 현재는 후통 재건사업으로 없어지고 싼리툰에 크게 생겼다. 옛날처럼 좁은 공간에 사람들과 섞여서 맥주잔 들고 마시는 분위기와 '맛'은 없어졌지만 그래도 자주 간다.

본인이 경험한 중국, 중국에서 생활하며 느낀 특징을 말해달라

요즘 중국에서 얼마나 살았냐는 질문을 받을 때가 제일 민망하다. 햇수로 10년

되었다는 말이 좀처럼 입에서 떨어지지 않는다. 보통 10년 살았다고 하면 대개 '중국통이네'라는 반응이 먼저 나오는데 아직도 중국이라는 나라를 잘 모르겠다. 한 가지 분명한 건 중국은 알면 알수록 더욱 더 모르겠다는 사실이다. 만만디慢慢的라고 만만하게 봤다가 절대 만만디 하지 않음을 깨닫는 나라. 중국은 표면적으로는 느슨하고 허술한 부분이 많다. 그런데 그런 느슨함에 익숙해질 무렵 한 번씩 '규정'이라는 것으로 탁 조인다고 할까. 규정은 시시때때로 바뀌기도 하지만 그 규정이 시행될 때는 가차 없이 그 규정대로 일이 진행된다. 중국인들 성향 자체도 사람 사이 관계든, 일이든 무언가를 결정할 때까지 정말 오랜 시간이 걸린다. 하지만 일단 결정을 한 뒤에는 이후에 따르는 일련의 일들은 정말 일사천리로 진행된다.

중국을 떠나고 싶었던 순간이 있었나

대학원 때 처음으로 중국을 떠나고 싶다는 생각을 한 적이 있다. 공부를 하면 할수록, 중국 친구들이나 지도교수님과 소통하면 할수록 중국이란 나라가 더 낯설게 느껴졌다. 어느 날, 지도교수님이 지도학생들을 모두 모아 밥을 사준 적이 있었는데 그 대화에 한마디도 낄 수가 없었다. 지식의 깊이, 사상의 차이, 언어적 한계, 이 모든 게 한꺼번에 다가와 입이 떨어지지 않았다. 처음으로 아무것도 모르는 외국인이라는 느낌이 들었다. 갑자기 너무 다 낯설어서 대학원 과정이 끝나면 그냥 한국에 가고 싶은 마음뿐이었다. 그런데 생각해보니 나는 당연히 외국인이었다. 오래된 유학 생활 동안 중국인처럼 모든 것을 이해할 수 있다고 자만했었던 것 같다. 지금은 '중국을 잘 아는 외국인'이 되려고 노력 중이다.

사드 배치로 한한령 피해가 꽤 있었다.
중국 문화산업에 있어서 한국의 기회와 위험 요소가 변했다

돌이켜보면 한창 사드 배치 문제로 양국이 시끄러울 때 제일 안전한 울타리 안에 있었다. 유학생 신분이었고 한창 졸업 논문 쓰느라 바빴던 시기였으니까. 하지만 중국 동기들과 업계에 있는 선배들로부터 사태의 심각성을 전해 듣고는

있었고, 졸업 후 문화콘텐츠 강국이라 자부하던 한국인으로서 앞으로 중국에서 어떻게 살아남을 수 있을까 하는 위기감이 들었다. 이미 중국의 콘텐츠 시장은 급속히 성장하고 있고, 모방이든 재창조든 이 나라의 방식대로 자국의 소프트파워를 기르고 있다. 하지만 한국 정부나 몇몇 문화산업 분야의 종사자들은 '아직까지 중국이 우리 따라오려면 멀었지'라는 안일한 생각을 가지고 있는 듯하다. 오히려 이제부터는 '진짜가 살아남는다!'라는 생각이 든다. 진짜로 중국을 아는 사람, 진심으로 중국 사람의 마음을 움직일 수 있는 사람이 필요하다. 기술을 가르쳐주고 배우는 선생님과 학생의 관계가 아닌, 투자를 받아 입맛에 맞는 콘텐츠를 창조하는 갑과 을의 관계가 아닌, 똑같은 위치에서 진정한 합작을 하는 기회가 앞으로 더 많을 거라고 생각한다. 개인적으로는 이미 포화상태인 방송 영화 콘텐츠 시장보다는 삶의 질이 점점 높아지는 중국인들의 라이프스타일 변화에 맞춰 공연예술 분야 혹은 디자인 분야에서 더 많은 합작 활동이 이루어질 것이라 생각한다.

Beijing Movement

베이징 무브먼트 ❺

QR 코드로 진화하는
모바일 결제 시스템

초속으로 변화하는
중국,
현금 없는 베이징

2017년 초, 베이징에 갔을 때의 일이다. 지하철역 앞에서 과일을 팔고 있는 노점상 상인이 돈을 받지 않고 손님들에게 과일을 내어 주고 있었다. 분명 한 근(중국에서는 근 단위로 과일을 판다)에 5위안이라고 써 있는데도 말이다. 가까이 가보니 좌판에 어울리지 않는 QR 코드가 보였다. 사람들은 과일을 고르고는 익숙한 듯 좌판에 부착된 QR 코드를 자신의 휴대폰으로 스캔했다. '현금 없는 지불'을 하고 있었던 것이다.

거리의 노점상에서도 모바일 결제를 손쉽게 활용하는 나라. 실용을 키워드로 빠르게 변화하는 중국의 단면을 목격한 순간이었다. 중국에서 은행 업무를 보려면 하루는 족히 잡아야 한다고 푸념했던 지인의 말이 아득히 먼 이야기처럼 느껴졌다.

노점상뿐만이 아니다. 버스킹을 하는 뮤지션, 결혼식에 부조금을 내는 하객, 심지어 길거리에서 구걸하는 거지들도 QR 코드를 이용한다. 중국의 대표 기관지, 《인민일보》의 인터넷판 인민망(人民网)에서는 구걸 통에 QR 코드를 붙인 채로 구걸하는 왕 씨의 기사를 소개한 적이 있다. 왕 씨는 500위안(한화 약 8만 5,000원)을 주고 스마트폰을 구입해 모바일 결제 시스템 계정을 등록한 후 본인 계정으로 연결되는 QR 코드를 붙여

©济南时报

❺

QR 코드

스마트 구걸(?)을 실현해냈다.

QR 코드는 Quick Response의 약자로 '빠른 응답'을 얻을 수 있는 코드라는 뜻이다. 1994년, 일본의 자동차 부품 회사 덴소웨이브가 기존 바코드에 저장할 수 있는 제한된 정보량을 개선하고자 개발했다. 하지만 QR 코드가 일반적으로 상용화된 것은 휴대폰으로 QR 코드를 인식할 수 있는 기술이 등장한 2000년대에 와서다. 덴소웨이브가 QR 코드 특허권을 행사하지 않기로 함에 따라 QR 코드 기술은 전 세계로 빠르게 퍼져나갔다. 중국에서는 최대 IT 기업인 알리바바 그룹과 텐센트가 모바일 결제 플랫폼에 QR 코드를 도입하면서 그 사용이 확산되었다. 현재는 전 세계 QR 코드 이용자 중 90%가 중국인일 정도로 중국 내에서는 일상적인 기술이 되었다.

알리바바 그룹의 모바일 결제 서비스 알리페이(支付寶, 즈푸바오)는 우리나라의 G마켓과 유사한 타오바오(淘宝)라는 알리바바 그룹 내 전자상거래 플랫폼에서 소비자의 결제 편의를 위해 처음 등장했다. 구매자가 온라인 쇼핑 후 결제 금액을 우선 알리페이로 지불한 뒤, 물품 수령 확인을 하면 알리페이에서 대금을 판매자 계좌로 입금하는 방식이었다. 이후 알리페이는 타오바오의 사용자를 그대로 흡수하여 2004년에 독립, 지금은 중국 내 대표적인 모바일 결제 시스템으로 자리 잡았다.

알리페이가 자회사의 온라인 쇼핑몰을 통해 성장했다면 텐센트의 위챗페이(微信支付, 웨이신즈푸)는 가입자가 8억 명이 넘는 위챗(WeChat, 微信 웨이신이라고 불린다. 우리나라의 카카오톡과 유사한 모바일 메신저)을 기반으로 탄생했다. 위챗에서는 스캔만 해도 친구 등록을 할 수 있는 개인화된 QR 코드를 사용자에게 제공한다. 이 QR 코드를 스마트폰에 있는 가상 지갑과 연동해 결제할 수 있는 서비스가 바로 위챗페이다. 일반적인 결제나 송금뿐 아니라 택시 호출, 비행기나 기차 예약, 휴대폰 요금과 공과금 납부까지 위챗페이 내에서 처리가 가능하다. 2014년 서비스를 시작한 위챗페이는 알리페이보다 10년 정도 늦게 출시됐지만 무서운 속도로 시장 점유율을 높여가고 있다. 2016년, 알리페이와 위챗페이를 통한 중국 모바일 결제 규모는 약 2조 9천억 달러(한화 약 3,275조 5,500억 원)를 기록했다고 한다. 이는 4년 사이 무려 20배가 늘어난 수치다.

알리페이나 위챗페이 같은 모바일 결제 서비스가 중국에서 유난히 급성장한 이유는 무엇일까. 흥미롭게도 신용카드의 부진이 첫

❺

중국 내 대표적인 모바일 결제 시스템인 알리페이

위챗 로고

대륙의 카카오톡이라 불리는 위챗(중국 발음으로 웨이신)은
중국의 3대 IT 기업 중 하나인 텐센트 그룹이 2011년 1월에 출시한
모바일 메신저다. QR 코드를 스캔해 결제하는 방식인 모바일 결제
시스템 위챗페이는 위챗 사용자들끼리의 송금뿐 아니라 중국 내
대부분의 상점에서 이용할 수 있다.

번째 원인이다. 신용카드는 개인의 신용등급 데이터를 수집해 신용 평점을 매기고 그에 따른 등급을 기준으로 발급하게 된다. 농촌 호구(주소)를 가지고 있거나 서비스업 종사자들은 신용 등급이 아예 없는 경우도 많기 때문에 중국인들에게 신용카드는 발급받기도, 사용하기도 불편한 결제 수단으로 인식어되어왔다. 실제 2014년 말 기준, 중국 신

용카드 보급률은 16%에 불과했다. 그런데 무료로 계정을 열고 QR 코드를 스캔하기만 하면 되는 모바일 결제 시스템이 등장했으니 자연스레 이용자가 몰리게 된 것이다.

두 번째로는 모바일 사용인구의 압도적 규모다. 중국인터넷정보센터(CNNIC, China Internet Network Information Center)의

❺

〈제38자 중국인터넷 빌진싱황 통계보고〉 빌표에 따르면 13억 9,600만 명의 중국 인구 중 모바일 네티즌은 6억 6,500만 명이라고 한다. 전 세계 모바일 네티즌이 20억 명인 것을 감안하면 어마어마한 숫자로, 전 세계 모바일 네티즌 세 명 중 한 명이 중국인인 셈이다. 기본적으로 모바일 사용에 익숙한 인구가 형성되어 있다는 것도 모바일 결제 시스템의 폭발적 확장의 전제가 되었다.

마지막으로 중국 정부의 보이지 않는 조력도 있었다. 사회주의 체제인 중국은 대부분 주요산업기관을 국유화하며 독점 체제를 유지해왔다. 중공업·건설·통신뿐 아니라 금융에서도 마찬가지였다. 하지만 인터넷 분야만큼은 달랐다. 민영기업인 알리바바 그룹이나 텐센트 등이 주도적으로 이끌어갔고 정부 규제도 다른 영역에 비해 상대적으로 적었다. 중국 정부의 창업 장려 정책도 기술 혁신의 기폭제가 되었다. 2014년, 리커창 총리가 '대중창업(大衆創業)'을 내세우고 창업과 혁신을 통한 경제 발전을 정책 기조로 삼으면서 전국에 창업 분위기가 조성된 것이다. 중국 명문대를 졸업하거나 외국 유학을 다녀온 인재들이 스타트업 창업에 뛰어들었고 전 세계 투자자들의 막대한 자본이 몰렸다. 기술의 혁신은 그 토양에서 하나 둘 발아하기 시작해 지금에 이르게 되었다.

알리바바 그룹의 마윈(馬雲) 회장은 2017년 4월, 중국 선전시에서 개최된 IT 정상회의 개막 연설에서 "앞으로 5년 안에 중국이 물건을 사고팔 때 현금이 필요 없는 '무현금 사회'에 진입할 것"이라고 발표했다. 지금 중국의 상황을 본다면 그 시기는 더 앞당겨질지도 모른다는 생각이 든다. 스스로가 가지고 있는 모순을 기술과 아이디어로 풀어내, 전에 없던 새로운 생태계를 만들어가고 있는 중국. 그 길을 따라간 14억 중국인들이 어떤 곳에 다다를지 주의 깊게 지켜볼 일이다. 무엇보다 각종 동의, 인증, 액티브엑스(ActiveX)를 깔다가 진이 다 빠져버리는 우리나라의 상황에서 보자면 부러운 장면이 아닐 수 없다.

❺

QR 코드

모든 것이 가능하고, 또 동시에 모든 것이 불가능한 도시.
그 경계와 무경계 사이에서
테두리가 지워진 상상이 시작된다.

10년 전,
베이징에 처음 발을 디디던 순간을 기억한다.
출처를 알 수 없는 선입견으로 단단히 무장한 채
온통 경계의 각만 세우던 나에게
베이징의 거리와, 베이징의 사람들,
베이징에 누적된 시간의 더께들은
거꺼이 손을 내밀고 어깨를 나누어 주었다.

넓은 스펙트럼에서 반사되는 빛의 다양성,
이 도시가 품고 있는 가능성과 기회의 면면을
증거 삼아 여기 기록한다.

당신이 경험할 새로운 베이징을 위해.

베이징 도큐멘트

베이징으로 간
10인의 크리에이티브를
기록하다

초판 1쇄 인쇄 **2018년 3월 2일** · 초판 1쇄 발행 **2018년 3월 15일** · 저자 **김선미**
펴낸이 **이준경** · 편집장 **이찬희** · 편집팀장 **이승희** · 디자인 **강혜정** · 마케팅 **이영섭**
펴낸곳 **지콜론북** · 출판등록 2011년 1월 6일 제406-2011-000003호
주소 **경기도 파주시 문발로 242 파주출판도시 (주)영진미디어** · 전화 **031-955-4955**
팩스 **031-955-4959** · 홈페이지 **www.gcolon.co.kr** · 트위터 **@g_colon**
페이스북 **/gcolonbook** · 인스타그램 **@g_colonbook** · ISBN **978-89-98656-71-3 03600**
값 **17,000원**

이 도서의 국립중앙도서관 출판예정도서목록(CIP)은 서지정보유통지원시스템
홈페이지(http://seoji.nl.go.kr)와 국가자료공동목록시스템(http://www.nl.go.kr/kolisnet)에서
이용하실 수 있습니다.(CIP제어번호: CIP2018005831)

이 책에 등장한 인터뷰이 10명의 사진 크레딧은 다음과 같습니다.
ⓒ김동욱

이 책의 일부 사진은 저작권자를 찾지 못했습니다. 원 저작권자가 밝혀질 경우 정식 동의 절차를
밟아 수록 허가를 받을 예정입니다.

잘못된 책은 구입한 곳에서 교환해 드립니다.

ọ지콜론북은 예술과 문화, 일상의 소통을 꿈꾸는 (주)영진미디어의 문화예술서 브랜드입니다.